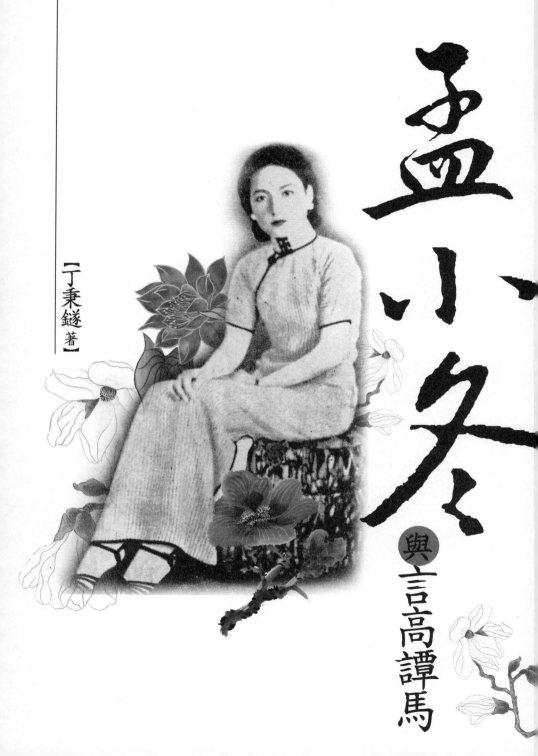

孟小冬

【丁秉鐩 著】

與言高譚馬

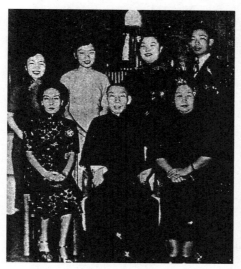

孟小冬（前左）歸杜月笙（前中）門後，與姚氏（谷香）夫人（前右）及姚氏所生子女杜維喜、杜美霞、杜美如、杜美娟（後排自右至左）等在香港堅尼地台杜宅所攝。（傳記文學提供）

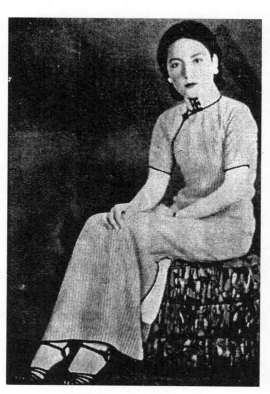

余派傳人「冬皇」孟小冬
孟小冬盛年便裝照片，民國二十三年攝於天津同生照相館。時年二十七歲，雍容高貴、儀態萬千。（傳記文學提供）

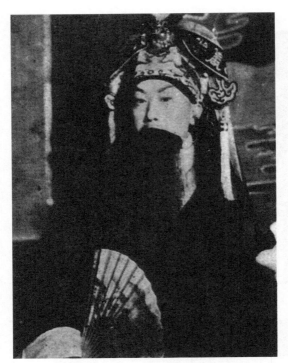

馬連良舞臺藝術「梅龍鎮」。

京劇「借東風」中馬連良飾諸葛亮

京劇「將相和」中譚富英飾藺相如。

目錄

侯　序 ………………………………………………………… 007

序丁著「孟小冬與言高譚馬」 ………………………………… 010

孟小冬與言高譚馬序 …………………………………………… 011

自　序 ………………………………………………………… 015

一代奇女子「冬皇」之由來 ………………………………… 019

記余派傳人杜月笙夫人孟小冬 ……………………………… 023

敬悼孟小冬前輩 ……………………………………………… 035

孟小冬遺音整理經緯 ………………………………………… 053

孟小冬喪儀哀榮 ……………………………………………… 058

孟小冬劇藝管窺 ……………………………………………… 065

言菊朋走火入魔 ……………………………………………… 089

高慶奎慷慨激昂 ……………………………………………… 111

譚富英其人其事 ……………………………………………… 145

馬連良獨樹一幟 ……………………………………………… 187

馬連良挑班二十年 …………………………………………… 204

馬連良劇藝評介 ……………………………………………… 223

侯序

二十餘年前，中國廣播公司有個很受聽眾歡迎的節目「猜謎晚會」，事隔多年，我們寄居美國的老中們，當然是老一輩的老中，常常引用；「四個燈，答對啦。」這句話，該節目主持人，即是丁秉燧先生，不但此也，丁先生也主持大型平劇清唱晚會，是當時廣播界的紅人兒。

丁秉燧先生，在我們小地方北平住過不少年，卒業於北平燕京大學新聞系，也在天津住過多年，在他生前大著「北平、天津及其他」有很詳細的說明。

那時，我們不但聽到廣播中丁先生的高亮聲音，在平劇演出的場地，準可以看到他的本人：高大、健壯，笑口常開，一口的京片子。那時，大鵬劇團演出多在空軍介壽堂，其他劇團演出多在國光戲院——即國軍文藝中心——在前五排的左方，是劇評家的專席，群賢畢集，其中有兩位高身量的北平人，一位是包緝庭先生，另一位即是丁秉燧先生，包先生是北平科班當連成專家，丁先生則涉獵廣泛，多著重

平劇成名演員的描寫、介紹、軼事，對每一位名伶都是一幅忠實而完整的畫像，所蒐羅的資料也非常翔實，對於名伶演出的記載，可追溯到民國三年，其中有系統的文章，如：楊小樓、金少山、李世芳、毛世來、宋德珠、張君秋四小名旦，其桂秋、徐碧雲、程玉菁、李香匀四大霉旦，孟小冬與言高譚馬、李萬春與李少春郎舅之爭，等等，以燕京散人為筆名的大作，散見於國內雜誌報章，以及香港大成雜誌，描寫生動，人物活躍欲出，極具可讀性。

美國寒舍貓廬珍藏丁秉鐩先生的「北平、天津及其他」「孟小冬與言高譚馬」兩著作，乃舍親陳衡力公使所餽贈，丁陳二位原係北平燕京大學同學，也是戲迷同好，贈之不久，即聞丁先生以心臟病逝世，再不久，陳衡力先生亦去世，算來應是年前往事了。而「國劇名伶軼事」一書，迄無覓處。

舊曆年前夕，由美返臺，與老乳母共度春節，節後會友，遇大地出版社社長姚姊宜瑛，談到丁秉鐩先生三著作，早已購下版權，擬再版問世，惜覓丁先生令嬡丁琪女士不著，無人寫序，事隔五年向拖在這裡等爾，聞之，不顧淺陋，當場自告奮勇，說是我可以替他寫點什麼，這就是上述與丁先生有關的滴滴點點。

當年在戲院中前五排左方的劇評家們，多已物化，只小周郎王元富二君為碩果僅存者，寫劇評原為吃力不討好的事兒，名伶軼事來龍去脈的專題報導，捨丁君外

並無來者，現在，劇評家凋謝了，連發表這類文章的地盤也難找到了，二十餘年的人事變遷，令人感嘆。而在這漸漸步上功利主義的社會中，居然有人要把丁秉鐩先生的遺著，重版問世，怎不令人拍案稱快！

離臺在際，拉雜寫來，權當序言，不到之處，莫怪。

侯榕生

民國七十八年二月二十五日永和旅次

序丁著「孟小冬與言高譚馬」

王叔銘

談國劇，絕不能忽略鬚生，因爲由元朝雜劇開始，生角便與旦角構成劇中兩大主要角色，而生角領袖群倫的局面，直到梅蘭芳成名之後才告打破。

由於史料的缺乏，我們今天雖然仍舊看得到元明清時代的劇本；但在這三個朝代中主要演員的成就與貢獻，卻無從覆探了。

丁著「孟小冬與言高譚馬」是一部有價值的著作。因爲他不僅把民初以來譚派傳人在學習、揣摩、吸收、闡揚譚派鬚生的演唱藝術，敘述得巨細靡遺。而且就學者的家庭與職業背景，各個人的秉賦與際遇，對他們爾後成就與貢獻所發生的影響，也分析得合情合理，不倚不偏。

孟言高譚馬的戲，我都看過。孟女士來臺定居後，更時相過從。所以丁著刊行前夕，請余作序，特爲簡介如上。

孟小冬與言高譚馬序

邱言曦

我和作者年齒相若，生得不算太晚，都有機會接觸國劇名伶在舞臺上的實地表演；其聲容並茂，各擅勝場之處，至今記憶猶新。但當時只居於欣賞者的地位，事後也不準備對他們的藝術，作深一層的剖析；就如品嘗旨酒，只知享受，並不想查問是那一個年份，用那一種特殊的方法釀造出來的。

作者聽戲比我聽得多，不但聽，而且能夠品評，窮究其藝術的源流脈絡。這幾篇敘說已故鬚生名伶的文章，從他們的家世、學藝經過、演出情形、藝術評價說到個人的生活喜惡，對每一位名伶都是一幅忠實而完整的畫像。所蒐羅的資料也非常翔實，例如某人在某年某月某日在那一家戲院唱的是什麼戲，可以追溯到民國三年，都記載得很清楚，像這樣有系統地介紹國劇藝人的文章是不多見的。

一藝之成，備歷艱辛，且才稟、師承、磨練，都要配合得好才行。國劇藝人培養的過程比其他方面的藝術，時間長而學習苦；自幼年的腰腿翻滾、吊嗓、學腔到

演出時的做表開打，一點也馬虎不得，這是對身心兩方面的「密集」式的鍛鍊。我們欣賞某一位演員的身上「邊式」，卻不知道他經過多少個寒冷的早晨，在城牆根「吶喊」。即使這樣，他的嗓子受聽，卻不一定成材，許多人沉淪在配角零碎這個階層，一輩子沒有抬過頭。青年時代在也不一定成材，許多人沉淪在配角零碎這個階層，一輩子沒有抬過頭。青年時代在舞臺上有突出的表現，但由於繼續鑽研之不得其道，或個人生活的影響，中途顛躓的又不知凡幾。

舞臺是冷酷的，觀眾是無情的，今天你唱得好，舞臺是樂園，觀眾是朋友；明天你唱得不好，舞臺是苦海，觀眾是敵人。李盛藻坐科時很紅，出科以後，越唱越怪，就沒有人聽了。徐碧雲是梅蘭芳的親戚，初挑班時表演並不壞，後來抽上了大煙，又好漁色，至於嗓音沙啞，觀眾對他也都掉頭不顧了。幼年聽言菊朋，正是他的鼎盛時期，他唱轅門斬子，前面是梅蘭芳的穆柯寨，和他配佘太君的是龔雲甫，何其風光？到民國二十二、三年，他唱定軍山、打鼓罵曹，只能上三成座，音量小得只有前幾排聽得見，這景況又何其冷寞？

一個國劇演員成名難，要長保美譽更難。這本書所描敘的幾位名伶都是在舞臺上站定了幾十年的，他們能成為鬚生中的巔峰人物，絕非倖致。（言雖在晚年落魄，但究竟也紅了近二十年，而且能自成一派。）這裡面，我們可以看到這些名伶

的敬業精神——孟的苦心問藝於余叔岩，以及高馬的立意創新，都值得後一輩的藝人（不僅是國劇）效法。

國劇中的「自然法」或不成文法，也就是行規，絕大多數都謹守不渝，也是國劇能夠發皇鼎盛的原因之一。言菊朋嫌他的戲碼排倒第三，決定辭班，但還是先把這齣戲唱完才能向班主提出來；如果他臨時「罷演」，就是破壞了行規，以後也沒有別的班子肯邀他。更沒有聽說那一個大牌演員遲到誤場的，（可能金少山是例外。）他們並沒有宣誓訂演員公約，卻人人都知道遵守這種規矩。小至一個家庭、一種行業，大至一個社會、一個國家，都要有某種自然形成的約束，否則，就會亂得不成章法了。

譚富英以他的家世、天賦、環境，應該有更好的成就，民國二十三年他初挑班時表演最好，以後愈來愈懶散。抗戰勝利後，他到瀋陽來唱，我聽了幾次，覺得很失望，每齣戲，他只賣幾句，其餘的地方都是敷衍了事，我總奇怪他何以這樣不肯努力。這次看了秉鐩兄的分析，才知道病根在受制於譚小培，生活上沒有自由，唱得再好都不是為自己賺錢，才養成了虛應故事的壞習慣。

前一代名伶有值得後輩追跡的長處，也有不足為法的習氣。譚、馬、言都有不良嗜好。馬在香港被誘騙回大陸，也和他的嗜好有關。文革後，馬無戲可唱，被迫

執打掃清潔的粗事。言和馬的辭世，雖相隔二十四年，但都可以說是潦倒以終。

人生如戲，戲如人生，這是一本值得細讀的好書，它使你體味淵厚的戲劇藝術，也使你體味滄桑多變的人生。

自序

民國六十五年年初，經友人敦促，把過去在香港大人雜誌（現已停刊）上所發表的文章，蒐集成冊，刊印了一本「國劇名伶軼事」。三月初版，四月再版。雖然嗜痂有人；卻也不勝惶恐。於是朋友們又加催促了，再接再厲，再出一本書吧。

筆者年逾耳順，尚為衣食作牛馬走，白天辦公，晚上偶有酬應。老牛破車的賤驅，保養之不假，還要抽空寫作；如果不是對國劇有濃厚興趣，真是沒有精力和時間來塗鴉的。業餘寫稿人的苦處在：只能「零售」；不能「批發」。從去年起，為國劇月刊和傳記文學每月擠出幾千字來，有時也到萬言。一年多了，可以從「零存」到「整付」啦，於是又輯集了這本「孟小冬與言高譚馬」，稍似近代鬚生摭談的性質。

在近代鬚生中，孟小冬劇藝卓越，地位超然。六十六年病逝，實在是菊壇一大損失。因此本書將去年迄今，筆者為各雜誌報章，所寫有關其身世，劇藝，生活，

及身後哀榮，遺音整理之文字四篇，薈集一起，可使讀者對一代「冬皇」，略有所識。因寫作時間與刊物之不同，內容不無極少雷同之處，為免刪改得支離破碎，就一仍其舊了，這一點是要請本書讀者原諒的。

言菊朋、高慶奎、譚富英、馬連良四位，雖然去世稍早；但在鬚生地界，他們都各佔一席重要位置的。如果談近代鬚生，似乎是必不可少的幾位名家。

關於李少春的一切，已見拙著「國劇名伶軼事」。但他與孟小冬同屬余叔岩弟子，誼屬同門；湊巧手邊又有他幾張劇照。因此，前封面用孟小冬便裝彩色照，後封面就用了李少春的猴戲彩色照，以資相映。同時，把他的四齣老生戲劇照，也附刊於後，總希望讀者對余派劇藝多有一點印象。

陳立夫先生公務冗忙；王叔銘先生惜墨如金。承兩位前輩題詞，賜序，非常光榮，特此申謝！

邱言曦（南生）先生文名滿天下，他的文章寓意深遠，結構謹嚴，字斟句酌，一絲不苟。有如余腔的散板，字字珠璣，耐人咀嚼，吉光片羽，彌足珍貴。去歲初萌刊行此書之議，曾以賜序為請，慨然應允。乃今春臥病甚久，目前稍痊，仍在休養階段，付梓前夕，不忍勞其精神；又不捨放棄鴻文，遂委婉相商，能否動筆。欣蒙可裁，趕日將序文賜下，其重然諾之助人精神，感且無既。

吳普心夫人吳彬青女士，與孟小冬知交多年，且係余派名票；現仍偶爾清唱，韻味雋永，足為後輩典範。承假孟之珍貴劇照兩幀，公諸同好，隆情盛意，令人感佩！

沈葦窗兄，劇學淵博，收藏豐富；不但是「戲簍子」，而且係「資料庫」。友朋所需，有求必應，其熱心國劇，貢獻厥偉。對此書中劇照之供應，謹表謝忱！

最後，還請讀者諸君，多加指教，以匡不逮；來鼓勵我以後能再有災梨禍棗的勇氣。以上說的不少了，就算是序吧！

丁秉鐩識於臺北寄廬

民國六十七年五月

一代奇女子「冬皇」之由來

沈葦窗

我在上海之時，有一個戲劇界同好聚餐會，名爲「今雨集」，我年齡最小。集友中有位沙大風君，曾在天津辦過「天風報」，後來又在天津「商報」副刊「游藝場」上撰寫「孟話」，專門記述孟小冬女士的生活起居，稱孟爲吾皇萬歲。當年有一首打油詩，傳誦一時。曰：「沙君孟話是佳篇，游藝場中景物鮮，萬歲吾皇眞善禱，大風吹起小冬天。」後來沙大風自己告訴我，這「冬皇」二字，是他專爲孟小冬上的尊號，他集了一副對聯，聯語是「置身乎名利以外，爲學在荀孟之間。」他這所謂荀孟，即是指荀慧生和孟小冬，不作第三人想的。其後，孟小冬在民國三十六年演唱「搜孤救孤」後，沙君寫了一篇稿子，交給我編的「半月戲劇」上發表，稱孟爲吾皇，自稱老臣，文中稱吾皇者二十餘次，別開生面，可惜這本雜誌現在找不到了！

孟女士生於光緒三十三年（一九〇七），她的生日是農曆十一月十六日，她的

藝名「小冬」二字，不知為何人所取，既切合時日，又叫得響亮，應屬姓名學中上上之作。她的天分極高，從過許多位名師，在拜余叔岩為師之前，她就跟仇月祥、陳秀華、孫佐臣等學過戲，她在「罵曹」中的鼓法，得自楊寶忠；言菊朋也教過她的戲。有一次，「冬皇」告訴我，她曾經打算拜言菊朋為師，但言遜謝，並說：

「我沒有資格收你做徒弟，眼前祇有余叔岩文武不擋，可以教你，但余為人孤僻，我無法為你介紹。」後來，孟之投入余門，歷盡周折，拜師之後，侍疾如事父母，因之所得特多。孟的興趣是多方面的，在香港的時候，曾經從劉源沂學刻圖章，跟劉家傑學過英文會話，又從太極拳名家董英傑的女公子學過太極拳，亦曾臨寫「孟法師碑」，多才多藝四字，對她是當之無愧的。

她不大肯談戲，但有時候也偶爾會透露一鱗半爪，她曾說，早年時，她學的是劉（鴻聲）派，高唱入雲，講究鬥嗓子。後來，她到上海黃金大戲院和金少山合演「法門寺」，她的趙廉，金的劉瑾；金的嗓子已經夠高了，但她比金少山還高，韓金奎演的賈桂在臺上大樂，到後臺說：「金三爺今天可被孟爺爺壓倒了！」有一次，在香港她府上閒話，同座有陳中和兄，談起「戰太平」中一個身段，她忽然施展一下，大家正在歡喜讚嘆，忽然她回房睡覺，我喻之為「神龍見首不見尾」！

民國三十六年九月七日、八日，她在中國大戲院為杜壽義演「搜孤救孤」，連

演二天，找票子不易，我乃商之於馬連良，連良說：「我也要看，你跟住我就是。」

就在七日那天，我和連良在中國大戲院二樓聽看，臨時排位子，祇得合坐一張凳上。那晚所得的印象如下：一、趙培鑫的公孫杵臼先出場，穿的一件古銅色褶子很新，顯得生硬，等程嬰出場時，孟穿的一件黑褶子八分新，十分自然。這件褶子，她帶來香港，去台灣以前，當我的面送給老教師周文偉了！二、孟出場時，略顯緊張，在上場門時，靴子側了一下，大家代她擔心，其後安然無事。三、程嬰與公孫杵臼對話時，程表示要傾聽公孫的意見，將椅子向前一拉，同時唸白，動作自然，神情如畫，連良與我同聲叫好。四、裘盛戎的屠岸賈十分卯上，從此，裘在上海走紅。五、孟演至公堂一場，情緒穩定，嗓音響亮，動作不多，但每個身段都極邊式。六、場面上打鼓的爲魏三，名希雲，胡琴王瑞芝，月琴閔兆華爲閔采英之弟，是我的小朋友，後來下海唱小生。當法場一場，胡琴拉「哭皇天」時，彩聲四起。七、戲畢，臺下掌聲如雷，要求謝幕，孟不肯出場，杜月笙親自從前臺到後臺去商請，方才出來。第二晚，因先有準備，就比較從容了。

「冬皇」不但在舞臺上是一位好演員，其做人之道，也有許多值得稱頌之處，譬如她答應了說從此不再登臺，便謝絕氍毹，可謂言而有信；定居台北，從無一人敢於提出請她唱戲，抉擇自由，大義凜然。所以我曾和她說：「你應當住在信義

路，你是最有信義之人！」她聞而大笑！援筆書此。以紀念此一位奇女子，憶念不盡，當有續作，請俟之異日。

傳記文學　一九九九年二月號　四四一期

記余派傳人杜月笙夫人孟小冬

劉嘉猷

孟家是梨園世家

一九七七年五月二十六日，國劇余派傳人杜夫人孟令輝女士，因哮喘重染，併發肺氣腫及心臟病，在台北中心診所仙逝。港臺的平劇愛好者，聞此噩耗，無論識與不識，都一致對她表示哀悼。

杜夫人藝名小冬，尊稱冬皇，原籍山東，卻生長在上海，她的祖父和叔伯們都是名伶，乃一地道的梨園世家，她的父親孟鴻群，行四，我不深知；倒是她的叔父孟鴻茂，乃南方名丑，逢時逢節總是隨趙如泉到法租界三德坊先師嚴獨鶴先生家去拜節請安，屢請先師吹噓其姪女孟小冬，這是我最初聽到冬皇的藝名，並無直接的印象。

筆者避秦南來之初，頗多閒暇，乃深嗜皮黃，對余派劇藝尤為沉迷。當冬皇賃居於香港使館大廈、摩頓臺以至繼園臺時，與名票陳中和、章賢鈁兩兄，亦偶爾到

孟府去盤桓，冬皇在高興的時候，很是健談，乃得乘機恭聆她閒聊梨園掌故，以及余派劇藝的精粹所在，頗有如沐春風的感受。關於冬皇藝事的卓絕，和為人的謙遜，知道的人很多，尤其她拜叔岩為師的經過及其成就，記述者眾，茲不再贅。在這裏，我僅擬略記她生前事蹟的一鱗半爪，以代追悼。

冬皇的譚派師友

猶憶在一九二七至一九三三年，我常到滬西海格路四四八號臺籍鉅商林松壽（字守堅，行五）姻伯的公館去玩，林姻伯有煙霞癖，每天下午六七時才起身，但他研究皮黃極有心得，每週總有兩三天作不定期的清唱雅集，他宗的是譚派，為他說戲兼吊嗓的，是一位年近六十歲模樣的土老頭兒，一張瘦馬臉，戴著一頂藍色的氈帽，穿著一襲咖啡色的綢棉袍，加上一件粗黑呢的背心，人中上老是染著一撮黃灰，那是他抹鼻煙的痕跡，別瞧他這一副猥瑣相，拉起胡琴來，卻是其音剛而且亮，抑揚有致，自然地令人提神諦聽。提起此人，大大有名，乃清廷供奉，曾伺候過譚大王譚鑫培的胡琴聖手，孫老元佐臣是也。就是因為孫老元的關係，譚派名鬚生羅小寶和孟小冬也常到林公館去集會吊嗓，另外一位戲迷嘉賓是財政部次長李仲公。林姻伯愛唱「碰碑」；李次長喜唱「四郎探母」；羅小寶輒唱「武家坡」；孟

小冬每愛唱「捉放曹」與「烏盆計」反二黃的「未曾開言」那一段，林姻伯曾譽孟孟女士為梨園行的天才，可惜當時我不懂戲，尚不能領略到其中奧妙。在回憶中，那時候的冬皇大約僅在二十歲左右，出落得漂亮透了，尤其雙目精光四射，放著異彩，氣質尤佳，穿棗紅的緞旗袍，罩上黑獐絨的坎肩兒，戴著貂皮帽子，真是帥極了。

我特別記述這一段往事，主要是指出冬皇本來是學譚的，先後請益於孫老元及陳秀華，那是毫無疑問的，直至一九三八年拜余叔岩為師後，才改宗余派，至於為她開蒙學戲的，據說是她的伯父小孟七，那就無從稽考了。

「搜孤」是冬皇的皇牌戲

冬皇的戲，我看得很少，因為在年輕時，我對國劇尚未發生興趣，恰巧我有個老友張志清兄，那時正在黃楚九所辦的交易所夜市場裏工作，還兼著一份大世界的職務，由此關係，我因走訪志清兄，就順帶到早期的乾坤大劇場看戲，女伶有李麗華的母親張少泉的老旦、粉艷親王粉菊花的刀馬花衫，以及孟小冬的鬚生，唯亦僅看過她的「捉放曹」、「武家坡」、「一捧雪」、「烏盆計」等數齣而已，而且當時我對平劇，實在沒有欣賞能力，更無法領會其中的唱工，與舞台上的抽象表演形

式。因此在後期的乾坤大劇場，改由陳善甫與江南才子盧一方兄力捧的汪碧雲挑大樑，更以志清兄的工作太忙，也懶得到大世界去逛了。

後來我與海上名票鄂呂弓、汪嘯水、劉叔詒、顧傳玠、顧衞丞、馬直山諸兄回遊，才略識平劇的皮毛。迨一九四七年我隨先師嚴獨鶴先生，到中國大戲院去看多皇在杜壽義演中演出的「搜孤救孤」，才稍能領略多皇舞台藝術的精湛，座的叔詒兄（藝名劉天紅）對我說：「這戲眞給冬皇唱絕了，不但唱腔白口，身段眼神，活脫賽如余老闆，尤妙者連扮相都酷肖余老闆，咱們的祖師爺賜福給孟爺的，眞是太厚了。」叔詒兄是梨園行的檻內人，對冬皇的頌讚是內行話，可見冬皇在臺上的玩藝兒，的確是到了家了，尊之爲余派傳人，是非常確當的。

蛇足式的譚余之爭

在香港最難唱戲，因爲大江南北的平劇名票，在此間作遁客的很多，稍微有幾下玩藝兒的，均不敢輕易在此彩串，就是怕這些藏龍伏虎的苛刻批評。尤其是譚、余之爭，如火如荼，學譚的每譏學余的走火入魔，學余的則諷學譚的抱殘守缺，正如天主教與基督教一樣，是觀點與角度的差異，形成新與舊的分歧。有位好事者，因爲多皇是由宗譚改爲宗余的，乃向其請教譚、余的劇藝，究屬誰勝，她很審愼而

謙虛的說：

「譚派劇藝博大精深，自成一家，本人原也是學譚的，後隨先師學藝，始知譚、余原屬一脈流傳，譚大王雖僅給先師說了一齣『太平橋』，但在平劇的原理與原則上，他們師徒倆確曾下過一番切磋的功夫。加之先師每逢譚劇上演，必親臨諦觀。尤以先師天資聰穎，無須刻意摹擬，即能舉一反三，擇其精粹，另闢蹊徑，創作新聲，琢磨劇情，美化身段，深入戲中，發揮感染的力量，乃能自成面目，先師是戲劇界一位苦行者，具有無上的智慧與勇氣，才能達成梨園生行的新境界。大家只要平心靜氣的，仔細的諦聽譚大王所遺留下來的唱片，與先師所留的十八張半唱片，兩相對比，自能心領神會，即有客觀而公正的真實評價，若以詩聖杜工部比譚大王，則先師應爲李商隱或黃山谷，劇藝之成就，面目雖異，而造詣之深則相同，明乎此，那麼譚、余之爭，似乎是多餘的了。」筆者以爲這種得體的譬解，不失爲公正的持平之論，由此足證冬皇不但是位傑出的名伶，而且還具有戲劇家寬宏的風度。

冬皇授徒的認真態度

冬皇之藝，是經名師傳授，加上她本身勤苦學習研究的總和，得來頗費功夫，

所以也不輕易授人，主要是學戲的人，既需天賦，還要是一塊戲料，更要對平劇有一股沉迷的勁兒，才能有所成就，正如她在投入範秀軒（余叔岩的書齋名）為弟子前，已在紅氍毹上紅得發紫，但她寧可放棄大好賺包銀的機會，卻在余老師那兒刻苦的鑽研余派劇藝，這就是她迷於傳統的平劇藝術的最佳說明。

說起戲迷，連帶的使我想起她的門弟子之一吳必彰醫師來了，當時吳君是香港的外科專家，精於割治手術，頗著聲譽，但也是個標準戲迷，甚至在工作時也不忘哼戲，琢磨聲腔。有一次正在為病人進行割盲腸的手術，仍口哼「洪羊洞」的「為國家」，縫線時竟然忘將紗布遺留在病人的腹部內，造成一種工作上的錯誤。可見其迷於余派劇藝之深，如此戲迷，當然不足為訓；然而這也說明了醫術與藝術，也就是業餘玩票與崗位事業，是應該分清的，尤其玩物不可喪志，至於戲劇從業員能迷於戲劇，那自然是非常可貴了。

話得說回來，冬皇為門人說戲很是認真，但平劇不同於時代曲，殊非一蹴可就，而且學戲的或限於天賦，或悟力不足，在吸收程度上就大有區別，因此名師不一定必出高徒，唯其如此，凡是經過她指點劇藝的，未經她許可，不能在外隨意吊嗓，甚至她的琴師為人說戲吊嗓，也受到限制。說者認為她太專制與過分保守了，其實這是很冤枉的，殊不知這正是她忠於藝術的苦心所在。據筆者最中肯的了解，

她限制王瑞芝和任莘壽兩位琴師授藝，目的是要他們量才而教，例如王瑞芝在港所教的學生有丁寶麟女士和王晉杰夫人，並為蔡國蘅君吊嗓。任莘壽則教周金華醫師與周慰如女士，並為吳中一、錢培榮、趙從衍、龔耀顯、沈泰魁等諸君吊嗓，都是經過冬皇許可的。至於不准門人在外面唱尚未純熟的戲，乃恐貽笑方家，足以影響她的盛名也。據說她有一位準弟子，對余派劇藝已略窺門徑，唱做俱夠水準，曾經一度彩排，口碑甚佳，旋學「捉放帶宿店」，唸唱兼排身段，自認已很熟練，屢請在臺北公演，冬皇認為在做表與感染的神氣上，尚未臻盡善盡美，始終未予首肯。凡此種種，俱足顯示冬皇對於藝術態度的認真，我們豈能對她有授徒專制的錯覺呢？

感情的感染在發音

冬皇曾謂做一樣學問，或從事藝術，天賦、毅力、師友，三者不可缺一，因為無天賦不能領會，沒有毅力便會半途而廢，無師友指導切磋難有進度。無可否認的，冬皇本身是具備這三大條件的。她不但有天賦、毅力，且有潛力，此項潛力具有潛移默化的功能。她既有名師，更有文化界的朋友，幫助她在藝術修養上，有很高的成就，她的唱腔，自然瀟灑，簡直是最富情感、最有感染力的朗誦，所以她能

盡得余派劇藝的衣缽；真傳，豈偶然哉！豈僥倖哉！

筆者雖熱愛皮黃，卻限於天賦，尤其音域狹窄，唱來總不能暢快淋漓，乃請教冬皇，究竟發音的訣竅何在？承告：「放鬆你的神經，盡量將調門壓低，喉頭不能用勁，改用底氣催聲，如此做法，對音域放寬，音色圓潤，可能有此幫助，你不妨試試。」

接著她又暢談：「唱戲的重點在能辨別字音，平劇在基本上是以中州韻行湖廣音，咬字要正，所謂字正則腔圓，音準始悅耳，尤以在平劇老生行的流派中，為了表現歷史人物的思想感情，必須在聲調中輸入感染的力量，塑造各階層人物喜怒哀樂的音樂形象來，例如悲切的調子，是用淒涼的情緒來激動聲音，控制較大的幅度，把字與聲緊密地結合起來，發為寬、厚、亮的特點，使音色、音域及勁頭，充分發揮至美妙的境界，自然形成一股感染聽眾的力量，這是平劇演員把握發音的不二法門。

「然而，嗓音為天賦所限，各人的效果不同，譬如譚大王天生一條富於感情的雲遮月嗓子，音色寬厚圓潤，開始時稍悶，由低而高，愈唱愈亮。先師的嗓子也是雲遮月，但兼有腦後音，此音乃力迫丹田，自背出之，似遠實近，饒有神韻，拔高落低，瀟灑自如。與譚大王所不同者，譚大王得自天聰，先師則是湖北羅田人氏，

地近黃陂，語言本身就是湖廣語，所以先師在先天上就擁有唱平劇的最豐富資產，加上後天的勤練功夫，而且有許多學術界的朋友如魏鐵珊、薛觀瀾、張伯駒等，對於字音的辨別與研究，互相深入切磋，務使發音悅耳，豈是普通人所能幾及。

「譚、余都具備梨園行第一流的好嗓子，咱們的行話，嗓子是天賦的本錢，生活的泉源，何況平劇是舞臺藝術中一大學問，藝員縱有滿腹經綸，滿腦子的轍兒，如果沒有一條好嗓子，在舞台上表現所謂『感情的感染』，自然地要大打折扣了。」

這一段關於平劇唱功、發音的理論與實踐，給予我很寶貴的啟示，但不才如我，即使想依樣畫葫蘆，恐怕也行之維艱，難有所成了。

冬皇遺音傳千古

一九六三年，曾有人在香港「遊說」冬皇，以其余派傑作灌錄唱片及攝製電影，將以港幣一百萬元為籌。在冬皇的心理上，存在著一種志趣的矛盾，而她的身體衰弱，實在也不能負荷這些工作；為了安居避囂，她終於一九六七年定居臺北。

這次在她的嘔耗中卻帶來了佳音，茲接臺北華報社社長朱庭筠師弟這次來函，略謂：

「在初步整理冬皇的遺產中，發現她生前錄有她自己所唱的余派名劇的聲帶多

捲，包括『搜孤救孤』、『御碑亭』、『失空斬』、『法場換子』、『八大鎚』等戲，可稱名貴之至。現已交由陸京士加以處理。陸先生為當年杜月笙先生臨終前，遺命重託支配遺產的五位受託人之一（其他四位，為錢新之、徐采丞、顧嘉棠、吳開先、錢、徐、顧三位早作古人，現僅存吳開先與陸京士兩位），吳開先建議將錄音帶託交唱片公司，灌成唱片發售，收入移作國劇學校的經費，並留全套唱片一份存國劇學校，紀念冬皇畢生從事國劇藝術的倡導精神，藉此繼往開來，發揚光大。此項建議，在原則上已獲得杜氏家族同意，至於唱片收入贈與何家劇校等細節，則尚須作進一步的商討後，再決定予以施行。」

這消息鼓舞了余派劇藝的愛好者，因為憑此錄音帶，灌成示範唱片，既可享受美妙的聽覺之娛，復可得以揣摩余劇聲腔的玄奧所在，而且我們可以肯定的，此項珍貴的唱片，將會一代又一代的永遠傳留下去，使「冬皇遺音傳千古」了。

冬皇喜交文藝之友

冬皇的藝術生涯，雖從絢爛歸於平淡，但她的藝事，在實質上仍具有無比的光輝，她的為人更有一種謙遜的美德，博得大家對她有一份崇高的尊敬。她從香港移居到寶島，始終生活得非常樸素，尤其親情與友情的溫暖，趕走了她晚年情緒上的

寂寞，所以她的藝事與為人，在人生的途程上，是同樣成功的。

筆者在一九七四年七月去臺北的榮民總醫院作健康檢查，實際上另一個重要目的，是在檢查後專程晉謁冬皇請安，出院後我到孟府，見她老人家福躬清健，尤勝往昔在港的時候，而且精神爽利，非常健談，她看到我，很是高興，並說閱華報，已知我抵臺，卻不知如何聯絡到我。當時座間尚有杜二小姐和其他賓客，她們本來是準備陪冬皇打麻將的，因為我去了，就將手談改為口談。於是，我們從寶島的治安可稱世界之冠，談到臺北的土產，以及各種飲食的家鄉味極濃，座間更提到有一家小吃店的湯包非常出色，惜已忘店名，否則可以一齊去嚐試這一道上海點心，冬皇立刻說：「那還不簡單，祇需搖一個電話給華報的貓庵先生，因為他對臺北的飲食店最熟悉，尤其他最懂得吃，一定可以告訴我們那家小吃店。」我因為深知冬皇平時很少上街飲食，乃藉故說是下次有機會再叨擾吧。由此一點足證冬皇待人之誠，和對貓庵（黃轉陶兄）大作印象之深。至於庭筠師弟原為恆社社員，故冬皇也盛稱這位仁弟是文化界不可多得的幹才，詎知就是從那次晉謁冬皇後，相隔僅是短短的不足三個年頭，即成永別，思之不禁黯然神傷者久之。

我回港後，在一九七五年九月曾應本港萬象月刊的特約，撰「孟小冬在臺北」一文，乃為冬皇移居寶島後的生活作一篇起居注，寄了一本給她，旋承她覆示，謙

虛的認為稱譽過當，並希望我再度蒞臺重敘，教我「擊鼓罵曹」的念白，時至今日，已與她人天永隔，頓失跟她學戲「藝術之緣」，此事將成為我畢生的遺憾。

藝術長活在人心裏

我懷著沉痛的心情，寫這一篇短文，並非單純地旨在崇揚她的藝事可以在平劇的藝術之塔中踞在最高層的地位，主要是她死後一如生前，她的忠於藝術的風格，和為人謙遜的美德將永遠存在。何況平劇是中國特有的傳統文化，因時代演進，戰亂與紛擾，以致喪失很多，猶幸冬皇和余派劇藝的傳統間，成了唯一的聯繫，讓後之學余者，可以遵循此根源順流下去，永遠不息。

冬皇之喪，在一九七七年六月八日下午二時在臺北市立殯儀館景行廳大殮，公祭後出殯，下葬於樹林鎮山佳佛教公墓。她遺留在錄音帶上美妙無倫的余派唱腔，就是她的最輝煌的墓誌銘。我謹更改一位蘇格蘭詩人的話：「只要她的藝術長活在人心裏，雖死猶生！」以代無窮之思。

敬悼孟小冬前輩

今年，歲次丁巳的民國六十六年；對國劇界來說，好像是流年不利。先是，梅派名票趙仲安先生去世了。對指導後學，譜唱腔，說身段方面，失卻了一位導師。繼之，名鼓票陳孝毅先生去世了。不但國劇方面失去了一位司鼓健將；對崑曲彩排和越劇演出來說，更如去了三軍司令，後繼無人。

五月二日晚上，傳來了俞大綱教授遽逝的惡耗。不只國劇界；話劇、舞蹈、音樂各界後進，和他的滿門桃李，都失南針。

五月二十七日凌晨，又驚悉有「冬皇」尊譽，余派傳人的一代劇藝家：孟令輝前輩仙逝了。因連串壞消息引起的惡劣心情，更震撼得到了極致。因此，謹以悲傷沉重的心情，草成此文。為了行文方便，只好先不恭地直呼其名了。

一、身世與學藝

孟小冬是梨園世家，到她已經三世。原籍山東，祖父孟七（藝名，本名不詳）工武生、武淨，因避亂到上海，就在當地落戶了。孟七生子六人，孟小冬的父親行四，名鴻群，工武老生兼武淨。三伯鴻榮，工武生，武功堅實，有名於時，後來改名小孟七。六叔鴻茂，先工文武花臉，後改丑角，也馳譽滬上。過去大鵬已故丑角張國安，藝名小鴻茂，即其弟子。

孟小冬生於上海，以出生地為籍貫根據的話，算是上海人。乳名若蘭，本名令輝，藝名小冬。九歲時，從仇月祥學老生戲，十二歲就在無錫新世界登臺了。十四歲時，在上海乾坤大劇場演出，同臺有老旦張少泉（李麗華之母），武旦粉菊花等。

民國十四年，孟小冬年十八歲，北上赴北平深造，拜陳秀華為師。當時北平梨園行有個不成文法：凡外來的伶人，不管原來坐過科，拜過師，一定要在北平再拜一次師，取得北平梨園公會的會籍，才能出臺演戲。學老生的，大多拜陳秀華、鮑吉祥、張春彥；宗余的角兒，莫不如此。一般的老生，也要拜陳少五，札金奎。

學旦的角兒呢，絕大多數拜王瑤卿；一般旦角，也要拜吳彩霞、諸如香、趙綺霞等。但是外來拜師的伶人，少數是真心學習，進一步的研究，除了拜師時的贄敬以外，要送月規，好時常去學戲。大多數呢，拜師只為「掛號」，好開始唱戲，只有師徒名義罷了。

二、演戲的階段

從十二歲登臺，迄十八歲到北平以前，孟小冬的戲路相當廣泛。從民國十四年

成為余派嫡傳第一人了。

期，就比一般學余的老生，高出一籌了。到了拜余之後，更升堂入室，盡得精髓，

的精神，和當初余叔岩的學譚精神，是毫無二致的。所以在「私淑」余叔岩的時

「沙橋餞別」的唱片，孟小冬也從他盤桓請教。總之，她那種多方學余，虛心求教

也常向人家請教。北平有位名票李適可（又名止菴），對余腔有相當研究，還灌過

秀華、孫佐臣（又稱孫老元，曾一度給譚鑫培操琴）學習字眼、唱腔。對余派票友

生了。一方面遇見余叔岩演戲時，必前往看戲，細心觀察身段、地方；一方面從陳

孟小冬就是少數真心學戲的一位，她從那時候起，就矢志學習余（叔岩）派老

拜師陳秀華以後，就歸工專演余派老生戲了。曾先後在北平前門外的三慶園、城南游藝園、新明大戲院等，各坤班演出，那時已經唱大軸頭牌了。

民國十六年與梅蘭芳結合，謝絕舞臺數年。與梅仳離以後，調嗓用功，二十一年起至二十七年拜余以前，常川在北平演唱，偶爾到天津、上海演出。不過在北平所謂常川，一年也不過唱個十場八場罷了（原因詳後），不像別的班兒，一週演出兩三次。她那時候演出的場地，大部分在東安市場吉祥園。班底陣容為：青衣李慧琴（盧太夫人李桂芬的弟婦，盧燕的舅母）、武生周瑞安、花臉李春恆、小生姜妙香、丑角慈瑞泉、裏子老生鮑吉祥、老旦李多奎、二旦小桂花等。

孟小冬演的戲目有「四郎探母」、「失空斬」、「捉放曹」、「奇冤報」、「擊鼓罵曹」、「珠簾寨」、「御碑亭」、「盜宗卷」、「黃金臺」、「武家坡」等。天津法租界有個西權仙電影院，後來改名新新戲院，在二十六號路（綠牌電車道）。除了經常演國片、和西片電影以外，偶爾也短期演戲。有一次約孟小冬，郝壽臣合作三天，一天孟、郝合作「全部捉放曹」，「公堂」起，「宿店」止。一天孟、郝合作「失空斬」。一天大軸孟小冬「奇冤報」，壓軸郝壽臣「荊軻傳」。那時郝壽臣已成氣候，競排新戲了；而肯把「荊軻傳」在壓軸唱，就具見孟的聲勢地位了。

孟小冬和尚小雲的「四郎探母」，也是那時候義務戲的熱門戲碼。在北平小型

義演裏是大軸戲；有一次天津有某項義演，特請他們二位到春和大戲院演出「探母」，頗為轟動。換言之，在拜余以前，孟小冬在老生界的地位，已然駕乎馬連良、譚富英以上了，而楊寶森還在給人跨刀呢！

三、拜余以後

孟小冬打算拜余叔岩為師，可以說蓄志已久，也曾多次託人說項。無奈余叔岩這個人，因為劇藝得來不易，不肯輕易傳人；同時個性孤介保守，連男徒弟都不肯收，更不論女弟子啦。雖然曾給楊寶忠，陳少霖說過戲，但只是指點，沒有師生名份。到民國二十七年，李桂春（小達子）攜子李少春北上，託出寶公穎、張璧、桂月汀這三人來關說，余叔岩總算點頭，可以開山門了。在十月十九日，收李少春為徒。孟小冬哪能再放過這個好機會，好在她與寶公穎等也是熟人，就託他們再為關說，余叔岩也不便再拒，隔了一天，在十月二十一日，也收孟小冬為徒啦。三天之內，收了兩名伶為徒，余叔岩也自得意；同時，對這兩位門徒的資質與劇藝基礎也很欣賞，就循循善誘，把掏心窩子的玩藝兒，都拿出來了。余的教戲，是因才施教的。你如果領悟力強，肯用功，他會毫不保留地傾囊以授，而且極為認真。你沒

學到他認為滿意的程度，經他「驗收」許可以後，是不能拿出來公諸於世，上臺演唱的。因為李少春有武生功底，余就教他「戰太平」，「定軍山」，「洗浮山」這種戲；孟小冬沒有武功根底，長於唱做，就教她「洪羊洞」，「搜孤救孤」這種戲，實在作到了「因才施教」四個字，實在是一位好老師。可惜，李少春因為家累太重，客觀環境關係，中途輟學，此處不贅。唯有孟小冬能配合余叔岩的教戲條件，所以才盡得眞傳。

余叔岩給人說戲，並不是每天有上課時間，有功課表可循的。要他有時間，情緒好，興致高，在深宵半夜，大煙抽足了以後，才加以指點。同時，他所教的，你沒完全學會以後，他是不繼續往下教的。所以跟他學戲的人，一定要有長長的功夫、耐耐的性兒，以鐵杵磨針的心情，才能學得到玩藝兒的。

孟小冬一來私淑余叔岩多年，過去從陳秀華、孫老元那裏，已經學到相當基礎，又加天資聰穎，一點就透。二來她生活簡單，只一個人，薄有私蓄，不愁生活，不需要靠唱戲吃飯，可以慢慢學，不急著唱。三來，也是最重要的原因，她渴望拜余多年，一旦實現，自然全心全力，全副精神都放在學戲上。而正在與梅此離以後，精神上別無其他寄託與紛擾，自然可以天天待在余家來學戲了。她在余家，除了學戲以外，在余叔岩夫婦面前，承歡膝下，有如侍奉雙親；與兩位師妹（余叔

岩有兩個女兒）處得情同骨肉。她又通曉世故，練達人情，對老媽、下人、門房都時有賞賜，所以孟「大小姐」，自然因勢利便，盡得薪傳了。除了「洪羊洞」和「搜孤救孤」在余家的人緣極好，（那時候一般內外行對她的官稱兒是「大小姐」。）以外，余叔岩對「失空斬」、「捉放曹」、「奇冤報」、「擊鼓罵曹」這些過去她常唱的戲，也都給她加以修正，益臻完善了。

經余叔岩親授的「洪羊洞」和「搜孤救孤」，孟小冬在北平各演了兩次。「洪羊洞」首次公演是星期日白天，第二次是晚場；「搜孤救孤」都是晚場，地點都在西長安街新新戲院。「洪羊洞」除孟自飾楊延昭以外，裘盛戎飾孟良，李春恆飾焦贊，慈瑞泉飾程宣，鮑吉祥飾楊令公魂子，札金奎飾八賢王，張蝶芬飾柴郡主，徐霖甫飾佘太君，兩次配角都一樣。「搜孤救孤」除孟自飾程嬰外，裘盛戎飾屠岸賈，魏蓮芳飾程妻，鮑吉祥飾公孫杵臼。第二次唱是合作戲，屠岸賈換了金少山，其餘配角仍舊。

自從孟小冬露了這兩齣戲以後，因為劇藝精湛，聲譽日隆，大家目為余叔岩重現，這是她演戲史上最高峰時代。

後來民國三十六年八月，杜月笙先生六十大壽時候，孟小冬應邀演了兩場「搜孤救孤」，配角仍用裘盛戎，魏蓮芳原人，而公孫杵臼由上海名票趙培鑫串演，當

時不止轟動上海灘，並且成為全國性的菊壇大事。現在臺灣各廣播電臺，全有這份錄音帶，這幾天恐怕要大播特播了。而這次的演出「搜孤救孤」，也是她一生中，最後一次在舞臺上與觀眾見面。

四、在臺生活

民國三十八年（一九四九），上海淪陷以前，杜月笙先生全家避秦赴港，時孟小冬已與杜先生結合，自然同行。民國四十年（一九五一），筆者為一元獻機委員會籌辦義演，由焦鴻英在臺北中山堂演出五天，與焦鴻英、江一秋夫婦，盤桓有半月之久。那時他們自港來臺，在港時，也是杜府座上客。據江一秋兄見告：「唉呀，杜先生和孟小冬的感情交關好，兩個人哆得來。」具見杜、孟伉儷情深。杜先生彌留時，孟表示絕不再登臺演戲，以謝知音。

杜氏故後，杜夫人姚谷香女士奉柩來臺，葬於汐止。孟小冬留港，深居寡出，偶與友朋談戲為樂。那時候還偶由王瑞芝操琴，調調嗓子，現在所遺留的錄音，一部分是那時候錄的。等到王瑞芝離港回到大陸，孟小冬就連調嗓的興趣也沒有了。

共匪對於孟小冬這位菊壇環寶，在港曾許以重酬，百般爭取，但孟對政府忠貞

不二，一口回絕，始終不爲所動。民國五十六年秋，在香港暴亂以後，並且避免這些無謂的糾纏，就毅然到臺灣定居，迄今已經十年了。她每天閉門靜養，過一種隱居的生活，杜夫人姚谷香女士，時相過從，杜二小姐則經常照顧生活，可以說每天必到。香港恆社弟子，和曾從問藝的學生，每次到臺灣必往杜府問候。在臺也有幾位請益的票友，和杜府親友，常在晚上前往探問，陪坐聊天，因此也不寂寞。近幾年來，國劇界一些後起之秀如姜竹華等，還有些位電視演員，也都因緣結識，前往請益，所以杜府每天晚上，幾乎是座上客常滿，倒也熱鬧得很。

杜府中人，對姚谷香女士稱爲「娘娘」，對孟小冬女士稱爲「媽咪」。姚女士入杜門很早，主持中饋多年，一般恆社弟子，皆稱爲「娘娘」。因此，這「娘娘」二字，成了姚女士的官稱。

孟女士入杜門較晚，除了家裏人以外，偶有至親女眷，才跟著叫「媽咪」，這個稱謂並不普遍；而且關係不夠的人，也不敢叫。但是因爲在港臺常指導後進劇藝，一般人都稱爲「老師」，就是不曾向她請益的人，也隨著叫「老師」了，因此，這「老師」二字，就成了孟女士的官稱兒了。

至於像姜竹華等這般青年的後起之秀，對姚、孟二位都尊稱爲「婆婆」，論年歲上，也是應該如此叫的。

筆者自幼就欣賞孟小冬的戲，在天津明星、新新、和春和戲院的短期，和在北平吉祥園的經常演出，幾乎沒有漏過一次。拜余以後在新新戲院的演出，更是每次必到了，所以對於她的戲，見過的有十齣以上，而每一齣自然不止一兩次了。但是在「孟大小姐」時代，在臺下並不認識，只是忠實觀眾而已。直到她在臺定居，四年前因李相度兄之介，才開始過從的，那麼自然也隨著稱「老師」了。好，現在就改過口來吧。以上所說，孟小冬長，孟小冬短，提名道姓，對長輩實在是不敬，非常不安。

孟老師的日常消遣是看電視，客廳裏同時開著兩架電視機，好來回轉著看三個臺的節目。對電視劇尤其喜歡，常常誇獎某位演員會演戲，有「心氣兒」，完全是一片喜歡藝術，愛護青年的心情。大概四年前吧，藍琪在中視演過一部古裝電視劇「媽祖傳」，（是否這個戲，記不大清楚了，反正是古裝戲。對不起！我對電視劇很生疏。）孟老師對這位小姐很欣賞，認爲她端莊貞淑，富有古典美，打算認識她。當時，杜府上與電視界不熟悉，李相度兄就請筆者進行介紹。而筆者那時已離開廣播、電視界一個短時期了，對這些後起之秀們也不認識，就請中視的李蓉蓉小姐爲作曹邱。先由李相度兄伉儷、杜二小姐及筆者等，代表老師請藍琪吃個午飯，大家先認識一下。我告訴藍琪，孟老師打算認識她的事。她雖年輕，卻看過「杜月笙

傳」，對杜府的事，略知一二；同時也久仰老師大名，表示願意相見。於是又擇了一個晚上時間，筆者陪藍琪造訪老師，算是第一次邁進杜府大門。藍琪和老師相見後，娘兒倆談得很投緣，後來又去了一兩次；不過她工作太忙，有時有要出國，以後恐怕就沒有什麼來往了。又有別人介紹，老師又認識了幾位臺視演員，像愛好國劇的韓江、崔福生、高明等幾位，都是杜府的常客。

筆者從此也偶往杜府去看望老師，不過次數不多，除了每年拜年，祝壽以外，一年去不了三四次。因為老師那裏多年習慣的關係，生活重心在夜裏；而筆者不慣熬夜，次晨還要早起上班，太早走又怕掃人家的興，因此就不大常去。早知道天不假年，就應該常去陪老師聊聊天兒，何況還可增加不少智識呢？現在想起來，真是遺憾萬分了。

老師的生日是農曆十一月十六日，每年大家聚聚，吃壽麵祝壽而已。去年（六十五年）六十九歲，我國夙有「慶九不慶十」的說法。於是在春天起，港臺弟子連同家人，就有屆時唱一臺戲來祝壽的擬議，後來因為大家事忙，無暇排練，就沒有實現，其中有一齣打算推出來的好戲，是杜二小姐的「黃鶴樓」。

杜二小姐名美霞，熟朋友都稱呼她的英文名字Ellan，是金元吉夫人。為人智慧高，反應快，明斷、爽朗，不讓鬚眉，饒有父風，是一位女中丈夫。她是姚谷香

女士所生，但自幼由老師撫養帶大，（孟老師無所出），所以她對老師的感情，比和親生母親還近。以在臺這段時間來說，每天有家務，有一個時期還有業務待理，但是每晚必到老師家去照料起居飲食，一切生活細節。如果萬一這一天有事不克分身，也必要打幾次電話，叮嚀囑咐。老師的一切內外大事，也都託付二小姐執掌，而在老師面前能進言的，也唯有二小姐一人。

她以前在上海票戲，工小生，曾從姜妙香、葉盛蘭學習唱腔身段，去年的「黃鶴樓」沒有演出，大家失掉一次眼福。

雖然沒有彩排，可是去年老師的六秩晉九大慶，還是過得很熱鬧。頭天暖壽，少數近人參加，清唱聚餐一番。正日子那天從下午起，假座金山街一家航業公司的招待所裏舉行祝壽。老師在香港的弟子幾乎都來了，在臺灣的更不用說，一些國劇界後進也都參加，大家清唱，錄下音來，留作紀念，供老師欣賞。筆者恭逢其盛，也獻醜武戲「清」唱，吼了「連環套」黃天霸辭別施公的四句快板和兩句搖板。晚飯後，朱培聲、張宜宜兩位先生更貢獻了一段上海滑稽，大家哄堂，老師尤其樂得閉不上嘴，那兩天生日過得很愉快。

民國二十五年，上海張古愚先生創辦了「戲劇旬刊」，每十天出一期，內容談戲文字以外，封面是彩色名伶劇照，次年起改名「十日戲劇」。那時筆者擔任他的

北平特約記者，便以燕京散人筆名，經常撰寫國劇報導文字。去年給老師祝壽，送什麼禮物好呢？偶然在一本舊「戲劇旬刊」上，發現封面是老師的便裝全身玉照，便翻照了下來，作成一個帶架子的磁盤子，上書「恭祝令輝前輩七秩榮慶」字樣；送去以後，老師很歡喜，因為連她自己都沒有這張照片了。經筆者幫她考證，是民國二十三年（一九三四）左右，在天津法租界同生照相館拍的，當時就擺在客廳裏了。後來據李相度兄見告：「嘿！你那個盤子紅啦！是到老師那兒去的人都很欣賞。」因為老師照那張相的時候是二十七歲，丰姿俊逸，雍容高貴。雖然老相片的彩色，和翻照的技術不理想，但是仍可看出當年丰采的。在臺灣見過老師的人，都是她漸入老境的印象，無怪許多人看了盤子以後對筆者說：「唉呀！原來老師年輕時候那麼漂亮呀！」

也就因為去年做壽那兩天太興奮了，老師大概累著了一點，一直到年底，身體都不大好，常鬧感冒什麼的。今年正月初一晚上筆者去拜年，看老師精神有點委頓，當時客人也很多，就未惶多話，匆匆告辭了，誰想到那就是永訣的最後一面呢？

老師的哮喘病，由來已久，今年犯的更厲害。哮喘病有兩種病因：一種是氣管炎，筆者就患這種喘病二十多年，去年曾把開刀針灸診治經過，向老師報告。她

說：「我按你的法子治也沒效，我是另一種病因的哮喘病，肺氣腫，是根本不能治的。」可見老師也有自知之明。

今年自年初迄今，老師哮喘日益加劇，最近用治標藥不中用，延醫來家診治，醫生勸老師住院，老師還不馬上決定，說「等我考慮考慮，你們聽我的信兒。」到了五月二十五日晚上，一陣劇烈哮喘以後，把頭一低，人昏迷過去了；家人當然不必再等她決定，馬上送到忠孝東路中心診所，經醫生剖開喉管，把痰吸出，但是仍昏迷不醒。延到二十六日午夜，終於以肺氣腫和心臟病併發症去世，享年七十歲。

五、結語

民國二十年左右，天津創刊一個「天風報」，是小型報紙，內容偏重國劇及小品，撰稿人多是名家。陳墨香以「嫂子我」的筆名，撰述他票戲生活，從文中知道他還練過踩蹻。天津才子劉雲若的連載小說「春風迴夢記」，傳誦一時，以後他就此走紅，成了多產的名小說家。主持人沙游天，字大風，以字行。他對老師的劇藝非常推崇，由他發起崇上尊號，稱為「冬皇」，一時風行景從，南北各報，都仿「天風報」的寫法，以迄於今四十多年，這是「冬皇」兩個字的由來。

老師在臺定居以後，有許多方面請她義演，錄影，或錄音，全被她婉謝。有些人不了解，甚至還有人不諒解。現在老師已經仙逝，筆者願意很客觀地，把這種情形分析說明一下。

前文談過，她在北平經常演出的時候，一年頂多演十場八場，既然觀眾歡迎，上座良好，為什麼不多演唱，難道對多賺錢還不願意嗎？非也！第一，她身體素弱，不耐常唱。第二，她在臺上，忠實於藝術，一句一字，絲毫不苟，搏獅搏兔，俱用全力。所以她唱一齣戲，要用別人唱三齣戲的精力，唱完一場，就累不可支了。這一點，和余叔岩的作風完全一樣。也可以說，有其師必有其徒的。因此她很少演，年輕時候，在天津上海連續幾天短期，體力上還可對付；後來劇藝愈益精湛，愈復愛惜羽毛，就寧缺勿濫，以少演為尚了。而越少演，只要戲碼貼出，戲票一搶而光，能買到看她演戲的票，不是一件簡單的事。

抗戰勝利以後，北平也在淪陷八年後光復了，自然萬家騰歡，大事慶祝，那時候還沒有中國廣播公司，中央黨部有中央廣播事業管理處，在全國各大都市設有當地電臺。北平廣播電臺，就辦了一個國劇清唱慶祝節目，請孟老師和程硯秋合唱「武家坡」，由王瑞芝和周長華操琴，杭子和司鼓。（程硯秋的司鼓白登雲，資望上遜於杭子和，）程硯秋以前在義務戲裏，與余叔岩合唱過「武家坡」，見孟老師是余派傳

人，樂予合作。孟老師本來不習慣清唱，但是「慶祝抗戰勝利」題目太大，也不便拒絕，就姑且一試吧！那次孟程合播「武家坡」的精彩，不必細表，大家憑想像就可得知。但是播完以後，孟老師發誓，以後絕不清唱播音了，這是什麼緣故呢？

原來老生的唱，要有唇、齒、喉、舌的發音，有時兩腮還要用力，口型非常不雅相；但是在臺上掛著髯口（鬍子），把嘴遮住了，口型多難看，臺底下也看不出來。清唱時，不帶髯口，老生的口型畢露。在臺上有時借重手勢、身段、小動作，都幫助唱工的使勁兒；清唱是穿便衣，就不能亂比畫了。以前在大陸，目前在臺灣，筆者也聽許多演員說過：「我寧願穿上行頭在臺上唱一齣；也不願意在麥克風前面清唱一段兒。」現在時代不同了，一般青年演員們，已習慣於在麥克風前面清唱「武家坡」，心裏十分彆扭，說什麼以後也不清唱了。因此，孟老師播完了這齣在電視攝影機前面做戲了。但是過去演員比較保守，是不能勉強他們的。

孟老師回國時期，已經六十歲了，體力不想可知。先不要說配角，杭子和、王瑞芝都在大陸，誰來打拉呢？自然談不到彩唱，錄影。以前她年輕，有胡琴隨侍，還不願再清唱；現在體力已衰，又無文武場面，還能清唱，錄音嗎？所以是「非不為也，是不能也」。

談到孟老師的劇藝評價，非片言可盡，本文限於時間和篇幅，不能詳談，以後

有機會再說。簡言之，她的天賦好，嗓子五音俱全，膛音寬厚，女人而無雌音，是千千萬人中難得一見的。因此，她學得精深到什麼程度，都能發揮盡致，無往而不利。揣摩劇情，刻畫人物，做派的細膩傳神，如入化境。而扮相的優雅，身段的瀟灑，尤其餘事。拜余以前，已得余派神韻百分之五十，拜余以後，得余派真傳百分之八十，如果只論唱做，像「洪羊洞」和「搜孤救孤」，和余叔岩比起來，已可亂真了。所差那百分之二十，是武功沒有根底，戲路沒有余叔岩寬泛。余叔岩教她和李少春時，二人也互相旁聽，所以李少春也會「洪羊洞」（後來唱遍），孟老師也會「戰太平」，但是她不能在明場上演，卻可以給人說。

雖然如此，筆者看過她的「珠簾寨」。「解寶」部分，唱做上乘那是沒話說了；「收威」部分，紮大靠，起壩，和與周德威的對刀，過合，耍刀花，武功堅實固然遜於譚富英，但是身段自然邊式，不羊，不僵，演出仍在水準以上的。

孟老師的弟子，在香港正式收過三個人，由孫養農舉香，向祖師爺磕過頭。就是錢培榮、吳必彰、趙培鑫三個人，錢、吳全是票友，趙培鑫後來下海唱戲了。實際來說，趙培鑫因為杜府的淵源，和陪孟老師配過公孫杵臼的關係，才登龍有術、得列門牆，他並沒有在孟老師那裏學過整齣的戲。一般票友向孟老師學唱的，港臺有黃金懋、丁存坤、沈泰魁、蔡國蘅、趙從衍、李嘉有、龔耀顯、汪文漢、張雨

文、李相度諸君子。這些先生們都是功成名就的事業家，並不打算上臺唱戲，只是研究余派劇藝的唱法，連身段都不學；而有些人甚至都忙得無暇經常吊嗓子。但是這些位港臺弟子們，都對老師執禮甚恭，照顧備至，也是老師晚年的安慰。還有些未有師生之誼的人，有時也來請益，只要老師有精力，時間、都會加以指點，所以受她教益的名伶也不少。但是去的人也都自己衡量一下，如果劇藝上已經大專畢業，可以去到研究院去深造一下；假使只是高中畢業，就不必去了，因為教你，你也不能領會也。

老師的開蒙老師仇月祥，是孫派老生，由早年老師灌的唱片「逍遙津」，和「捉放『落』店」可以證明，完全孫派唱法。「落」店（宿店）的詞兒，也有幾個字與一般不同。老師歸工余派以後，在長城公司灌了三張唱片，兩張「捉放曹」，「行路」灌兩面，「宿店」灌兩面，也隱含更正以前自己老唱片唱法的含義。另一張灌的是「珠簾寨」，一面「太保傳令把隊收」倒板，接原板。一面「昔日有個三大賢」倒板，接原板流水，可見她對「珠簾寨」這齣戲是很喜歡的。

孟令輝前輩仙逝，是國劇界無可彌補的損失，余派臺上藝術，從此失傳了。很希望杜府上人，能把錄音帶整理發行，則後進們對余派老生唱法，還可有所遵循，就使國劇演員和觀眾們，同蒙其福澤了。

孟小冬喪儀哀榮

杜月笙夫人孟令輝女士（即是有「冬皇」美譽的余派傳人孟小冬。）於五月二十六日午夜病逝臺北市忠孝東路中心診所。二十七日晨惡耗傳出，國劇界爭相傳告，各報社亦加派專人採訪，尋找資料。二十八日臺灣各報全見了大幅新聞，和專欄特寫，對這個國劇界瓌寶的仙逝，都深致婉惜和哀悼。

半年前做壽累壞了

孟小冬女士身體素弱，患哮喘病多年。她這哮喘不是氣管炎，而是肺氣腫，是很難根治的，平常就用治標的藥來對付著。去年農曆十一月十六日，是她六秩晉九華誕，港臺門人弟子和在臺親友，慶祝了兩天。壽星很愉快，興奮，而也就因此累著了一點，一直患些感冒什麼的，身體不適。今春哮喘加劇，五月中用成藥對付不

行了，延醫來家診治，醫師主張住院，孟氏堅持不肯，只說：「你們等我決定，聽我的信兒。」家人親友再勸急了，她就不耐：「你們談點別的好不好？看電視吧！」別人也就不好意思再為關說啦。

到了五月二十日以後，醫生已發現肺部有積水現象，力促住院，仍不獲首肯。二十五日晚上一陣哮喘，低頭昏迷過去了，家人急送中心診所急救，經割開喉管，將痰吸出，但仍昏迷不醒；延至二十六日晚十一點五十分，以肺氣腫及心臟病併發症而終於棄世。距生於民國前四年，享壽足足七十歲。

二十七日晚，杜府及恆社人士集會商議治喪事宜，以孟氏無所出，研究如何出訃聞，終由杜月笙長子杜維藩出名，稱孟為「繼妣杜母孟太夫人」訃告各界，在臺於六月六日刊中央日報，在港刊工商日報。杜家親友及社會各界，一致認為杜維藩此舉頗識大體，備加讚譽。

孟令輝女士一生信佛，來臺北家居後，每年必到西寧南路法華寺執香拜佛數次，早已決定將來死後葬於佛教公墓，託陸京士先生代為物色墓地，非常機密，並無第三人知曉。距今兩個月以前，臺北縣樹林鎮山佳佛教公墓有一塊墓地的地主，全家遷美，將地出讓，經陸京士密告，孟氏囑即為買下，遂即請人設計墓園型式，畫了兩次圖樣全不滿意；五月二十四日對第三次園樣認可了，而二十五日就病危入

院了，亦云巧矣。

四劇團全體到場公祭

六月八日下午，杜府在臺北市立殯儀館景行廳設奠，一時半家祭，二時起公祭。嚴總統頒賜匾額「藝苑揚芬」。張岳軍輓以「絕藝貞忱」，陳立夫輓以「菊壇遺愛」，其他社會名流，親朋友好，家人弟子的輓聯排滿禮堂，院子裏則擺滿了花牌花圈。

公祭單位裏，恆社弟子由陸京士主祭，門生十二人由呂光主祭，錢培榮、李猷、趙從衍，蔡國衡、沈泰魁、黃金懋、丁存坤、李相度、汪文漢、襲耀顯、張雨文陪祭，恭讀祭文，備極鄭重。國劇欣賞委員會由主任委員吳延環主祭，全體委員陪祭。再興小學由校長朱秀榮主祭。其他還有復興航業公司等幾個單位公祭。

國劇界四個軍中國劇隊暨訓練班全體到場公祭，隊伍整齊，態度嚴肅，具見對這位國劇前輩的尊敬。陸光國劇隊暨訓練班由大隊長陳耀宗上校主祭。海光國劇隊暨訓練班由大隊長任民三上校主祭。大鵬國劇隊暨大鵬戲劇學校由大隊長吳楓上校主祭。明駝國劇隊由聯勤藝工大隊長陳青麟上校主祭。國立復興戲劇學校由李熙秘

書代表王振祖校長主祭。

名流前往致祭者有：顧祝同、王叔銘、陶希聖、張大千、王新衡、陶百川、程滄波、陳紀瀅、曾后希等多人。

國劇界到有粉菊花，章遏雲、秦慧芬、顧正秋、張正芬、李桐春、胡少安、哈元章、李金棠、周正榮、徐露、姜竹華、郭小莊等多人。

大殮已畢，三時十五分起靈。起靈前全體公祭，由吳開先先生主祭，發引赴樹林鎮，四點二十五分到達。四點四十五分開始葬禮，再舉行一次全體告別公祭，由陸京士先生主祭，五點葬禮完成。

生前錄音帶整理中

送葬到墓地的人，有家人，門生，至近親友，國劇界有粉菊花、章遏雲、姜竹華。電視演員江長文，關勇也送到墓地。

山佳佛教公墓，位於山上，在淨律寺旁邊，視野遼闊，風景很好。近日臺北黃梅雨季，每天下個不停。而六月八日這一天，天空陰雲，有微風，不下雨，也沒出太陽，可以說不冷不熱。自開弔直到送喪人自墓地回到臺北，一直這樣，大家都說

孟老師的運氣太好了。

尚有善後事宜，對外由陸京士先生主持，內務由杜美霞女士料理。至於大家所關心的孟氏生前錄音帶，正由十二位弟子陸續檢聽，呂光先生擔任召集人。錄音帶雖然不少，有的是代別人保存的，如夏山樓主的錄音；有的是吊嗓子零段，可以傳的整套東西恐怕不多。至於何時整理完成？如何公諸社會？恐怕還不是最近期間能決定的事。

孟小冬遺音整理經緯

孟小冬於六十六年五月逝世後，其生前所遺錄音，頗為海內外人士所關注，咸希能早日露布，俾能啓迪後學，永垂典範。

其港臺弟子十二人，對此事非常重視，爰成立遺音整理委員會，或司聆賞鑑定，或縮技術整理，定期集會，由呂光擔任召集人，敬慎從事。顧孟氏所存錄音雖不在少數，經續密檢聽，有係友人所錄，如名票夏山樓主（韓慎先）之作；有係佛經誦卷（孟氏信佛甚篤）。經多日選輯，選其自唱部分，錄音效果較佳者七節，集成遺音聲帶一大捲，都一百二十分鐘。因孟氏生前自署「凝暉閣」，遂以「凝暉遺音」為名，錄製一式二份，於六十六年十二月底，一份呈送嚴總統靜波，留為紀念；一份致贈中華文化復興委員會，處理流傳。

文復會於今春將此事交由國劇推行委員會總幹事張光濤君負責進行。經接洽臺灣波麗音樂股份有限公司，擔任錄音帶之技術調整、複製、印刷、包裝等工作；每

份作成卡式錄音帶兩卷，分裝兩盒，另附唱詞說明一冊，裝入塑膠袋。既便保存，亦可攜帶、郵遞。

波麗公司係由黃銘先生創辦。黃氏熱心文化企業，高瞻遠矚，對波麗之精密儀器設備，投資數千萬元，已臻國際標準。其生產音樂帶之品質優良，有口皆碑，毫不受翻版贗品廉價傾銷之影響。以是行政院新聞局送往海外宣揚文化之國劇錄音帶，皆委其承製。既蒙文復會委託複製孟氏遺音，慨允合作，不但不計成本；且技術整理完全義務提供。因此，文復會始能以每份新臺幣二百五十元之廉價（國內包括郵費之價格，海外為新臺幣三百元，約合美金八元、港幣四十元左右）普遍供應「凝暉遺音」，以饗同好。

經數度洽商，確定進行細節後，張光濤偕同陸京士，及孟氏門人呂光、李相度等，攜「凝暉遺音」原錄音帶，同至波麗工廠，在黃銘及技術人員陪同下，先行檢聽，計時，研究分段作法。其後，李相度攜名琴師李慧岩復前往對音量、速度，作逐段之技術調整，歷時兩日；而波麗之黃清音廠長，品管部趙嬪姬小姐，亦犧牲假日，配合加班從事。過此階段，再由李相度在每段錄音前，稍加說明。李君國語純熟，咬字清楚，儼然已臻播音員水準。迨一切就緒後，波麗將錄音製成母帶，再用高速機器複製，數千卷錄音，尅日完成。最後加以分割，製成卡式盤帶，附「凝暉

「遺音」唱詞說明，包裝成袋，大功告成。

「凝暉遺音」共分兩卷四面。第一卷兩面，為孟小冬於民國三十六年，杜月笙六十榮慶義演時，在上海所唱「搜孤救孤」之首夕實況。除孟氏飾程嬰外，趙培鑫飾公孫杵臼，裘盛戎飾屠岸賈，魏蓮芳飾程妻。魏希雲（即魏三）司鼓，（因杭子和隨楊寶森先行離滬，赴青島演出，當時，魏三經常在上海。）王瑞芝操琴。第一面至「捨子」止，第二面到「法場」完。

三十年前的上海，錄音尚係用蠟盤錄音之初步階段，該晚係由廣播電臺錄製。未幾，此份蠟盤錄音帶至香港，趙培鑫正在學余興趣最高時期，遂以「鐵硯磨穿」的精神，經常聆聽，學習研摩不倦。嗣後，由許密甫及蔡國蘅，再自蠟盤錄音製成錄音帶（按許密甫亦學余，係孟門弟子黃金懋之舅父，與孟介於師友之間。蔡國蘅亦為孟氏弟子。）逐漸輾轉流傳。係目前在臺人士，保有此份錄音帶副本者甚夥，以限於錄製聲帶時之蠟盤錄音先天條件，致沙音不少；甚至偶有唱腔缺少半個「眼」，念白丟失一個「字」的情況。此次經波麗技術調整後，沙音已相當減少，唱念亦較前清晰，比一般流傳者，當不可同日而語。若以目前設備所錄聲帶標準來衡量，自然難謂理想。

筆者於聆賞之餘，有一看法：國劇老生界，大老闆（程長庚）距今遙遠，不必

論列。譚鑫培吸收程（長庚）、余（三勝）、張（二奎）三派之長，融會貫通，又自出機抒，創造改良，蔚爲「戲劇大王」，迄今數十年，老生全是譚派天下。然迄今流傳者，只有用鑽石唱針之七十八轉唱片三數張，在臺灣恐亦絕跡。余叔岩學譚可謂傳人，又自用水磨功夫，發揚光大，成爲余派，然迄今流傳者，亦只有用鋼針之七十八轉唱片十八張半。（余尚有以「小小余三勝」藝名灌製之唱片三張半，斯時藝不成熟，不足爲論。）後學者可自這些唱片裏，得窺譚腔之一斑，亦只零段而已。孟小冬得余叔岩親授數載，已得其劇藝十之七八。（唱念做表已全然酷似；只武技稍遜，此因缺少幼工，又係女流之天賦關係，不能勉強。）這一「搜孤救孤」全齣錄音，可以說是譚、余一脈相傳，老生演唱方式的唯一範本，魯殿靈光，彌足珍貴。雖然自錄音帶中，不能親見其做表身段；但唱腔之韻味、氣口，念白的疾徐、咬字，仍足供學老生者，研習有據，用之不盡的。

第二卷的第一面，是下列三齣戲的零段兒：（一）「擊鼓罵曹」。「平生志氣……」四句原板。（二）「御碑亭」。「承謝你賢德心……」西皮原板七句，下接一句搖板。（三）「捉放曹」──「行路」，「宿店」。「聽他言……」西皮慢板八句，二六「休道我……」六句，搖板「好言語……」兩句，「一輪明月……」二黃慢板十二句，「聽譙樓……」二黃原板十二句，「執寶劍……」搖板六句。

第二卷的第二面，是下列三齣戲的零段兒：（一）「失街亭」。「兩國交鋒……」

西皮原板六句，「先帝爺……」西皮搖板四句。（二）「珠簾寨」。「太保傳令……」

西皮倒板，下接原板十一句。（三）「烏盆記」。「未曾開言……」反二黃慢板十九

句，下接反二黃原板十一句。

　　以上六段，是抗戰勝利以後，來臺以前，這二十年間，孟小冬居家吊嗓時錄音

的精華選粹。有的是文武場面伴奏，有的是鼓琴伴奏；還有只用胡琴伴奏，而口述

鑼鼓經的。這些零段兒都是室內所錄，偶有紛擾，不礙進行。像「烏盆記」中，

「前三年也曾把貨賣」一句以下，稍停一稍再往下唱。原因是此時適有電話來，吊

嗓子只好暫停。冬皇接完電話再唱，接著錄下去，致有暫停一秒現象。把這六段聽

完以後，因為錄音的環境清幽，技術已然近代，又加此次波麗的技術整理，其清

晰、真切的程度，感覺上，似有與冬皇晤對一室，靜聆雅歌，真是戲迷一大快事。

對於學老生的人來說，更如親承孟氏身授，獲益良多了。這幾段的操琴人，前期是王

瑞芝，後期是任莘壽。（按原始錄音時先後，與此卷次序無關。）

　　上項「凝暉遺音」之全部唱詞及遺音整理經過，由孟門弟子以文筆著 稱之李

嘉有編輯成冊，文復會印行，隨附錄音帶奉送。

　　筆者之所以不避瑣屑，縷陳過程者，良以目睹此次參加錄製，發行「凝暉遺音」

工作的全體有關人士，都以誠惶誠恐的心情，戒懼戒懼的態度，全神貫注，一絲不苟，鄭重將事，力求完善。對於文復會的發揚國粹，孟門弟子的慎終追遠，波麗公司的見義勇爲，筆者以愛好國劇一份子的立場，謹向他們致無上的敬意！

這一次海內外向文復會預訂「凝暉遺音」的人，有兩千份之多，三月十五日截止預約以後，三月底以前，仍有數百人函電文復會，要求訂購，文復會以業經截止，恕難應命，現正考慮第二次發行，一俟決定，再行公告。

波麗公司在三月三十一日下午，將全部錄音帶錄製包裝完畢，送交文復會，四月一日、二日週末兩天，文復會同人加班填寫信封，於四月三日晨，全部用掛號寄出。

文復會國劇研究推行委員會主委陳立夫，對此次「凝暉遺音」之問世、流傳，頗爲欣慰。對波麗公司董事長黃銘之大力支持，尤爲感謝。特於四月三日晚，假中國電視公司四樓貴賓室，設宴答謝黃銘及有關出力人員。主方出席者除陳立夫外，有副主委黃少谷、王昇，及委員王叔銘、主任秘書屠義方，總幹事張光濤因病住院，特向榮總醫生請假兩小時，趕來參加，以昭鄭重。主客爲黃銘，陪客有董彭年、陸京士、呂光、杜維藩、李嘉有、李相度。

宴前，先由陸京士代表張光濤報告「凝暉遺音」技術整理、錄製發行經過。繼

由陳立夫闡述國劇應予保存、發揚之重要，文復會雖限於人力物力，此次發行「凝暉遺音」，總算有一起步，今後對於發行名貴錄音及保存老戲錄影工作，亦擬準備進行，並對黃銘等有關人士致謝。黃銘亦表示因愛好國劇、音樂，才經營文化企業，今後對發揚國劇工作，將盡量配合效勞。

席間，並播放「凝暉遺音」第二部分之六段清唱錄音。黃少老於國劇研究有素，對「捉放宿店」尤為激賞，宴罷盡歡而散。

孟小冬劇藝管窺

有「冬皇」美譽的余派傳人，杜夫人孟令輝女士，不幸在五月二十六日午夜逝世了。除了留下少數的錄音帶以外，余派劇藝在臺上的念白、神情、做表、身段，都隨身以逝，從此失傳，這真是國劇界莫大的損失。茲應本刊主編所囑，略談孟氏臺上的表現。予何人斯，敢談孟氏精湛劇藝，並遠及譚、余，實在是膽大妄為，不自量力；無非管窺蠡測，摭談臺下所見的膚淺印象，藉以提醒大家對余派劇藝的珍視，並聊以紀念孟氏云爾。還望海內外方家不吝匡正！

為了行文方便，只好省略對令輝前輩的私誼稱謂，不恭地直呼其名，尚希杜府人士及其門人諸君原諒！

一、身世、學藝、演戲

孟小冬是梨園世家，到她已經三世。原籍山東，祖父孟七（藝名，本名不詳）工武生、武淨，因避亂到上海，就在當地落戶了。孟七生子六人，三子孟鴻榮，工武生，武功堅實，有名於時，後來改名小孟七。六子孟鴻茂，先工文武花臉，後改丑角，也馳譽滬上。孟小冬的父親行四，名孟鴻群，工武老生兼武淨。母張氏。

孟小冬生於上海，以出生地為籍貫根據的話，算是上海人。她乳名若蘭，本名令輝，藝名小冬；有弟一人，名學科。九歲時，從她姨父仇月祥開始學戲。仇月祥係孫派老生，所以孟小冬最早的戲路，譚、孫各派的戲都有。早年曾灌有一張唱片，一面是「逍遙津」，唱二黃原板「叫穆順看白綾忙修血詔……」那一段；另一面是「捉放『落』店」。本來譚派叫「捉放『宿』店」，這「落」店就是孫派說法了。也是二黃原板「聽譙樓打罷了二更鼓下……」那一段，但是「鼓下」改為「鼓梆」；譚派詞是「悔不該聽信家屬一旦拋下，悔不該棄縣令拋卻了烏紗」，改為「悔不該在公堂聽他的假話，悔不該隨此賊奔走天涯」。這就是孫派的唱法了。

後來她成名以後（拜余以前），在長城唱片公司灌了三張唱片，一張是「珠廉寨」，

兩張「捉放曹」，其中「行路」兩面，「宿店」兩面，當然是余派唱法了，也隱含更正以前自己老唱片唱法的含義。

孟小冬出名很早，十二歲就在無錫新世界登臺了。十四歲時，在上海乾坤大劇場演出，因為扮相好，嗓子亮，頗受臺下歡迎。合同期滿，到星馬一帶南洋各地跑碼頭，回到上海，又出演於共舞臺，仍具相當叫座力。不過，那時候戲路駁雜一點，劇藝也還沒有成熟。

民國十四年，孟小冬十八歲，北上赴北平深造，拜陳秀華為師，就矢志歸工專學余派了。陳秀華是余派名教師，李少春也是從他開蒙的。孟小冬天資聰穎，悟性極強，可以說一點就透，進步很快。同時，遇見余叔岩演出時，必前往觀摩，細心觀察其身段、地方，注意念做、表情。民國十二年余叔岩自上海回來，一直到民國十七年，這幾年是余叔岩鼎盛時期，劇藝顛峰狀態，而孟小冬在這幾年，吸收了非常豐富的舞臺經驗，可以說是機會太好了。但是孟小冬學余得力最多的，卻是得自孫老元。

孫佐臣，北平人，名光通，字佐臣，小名叫老元，而後來稱他為佐臣的很少，竟以老元馳名了。他精於武術，善使花槍，所以又有個「花槍孫老」的外號。幼入德勝奎科班學老生，因為他身材魁梧，老師認為他適宜於靠把戲，於是又叫他兼習

武生和武老生。不過，不到嗆期，嗓子就壞了，於是改行學胡琴。

最早皮黃的托腔是用笛子，到了四喜班的王曉韶，才改用胡琴，但那時還是軟弓胡琴，非腕力極強的人不能拉。後來有一位李四，創了硬弓胡琴，拉起來有力而易於討好，這才算改進完善，流傳迄今。李四的師弟賈東林，又稱賈三，硬工胡琴很好，有兩位弟子，一位是梅雨田（梅蘭芳的伯父），一位就是孫佐臣。兩個人一柔一剛，各有特長，無分軒輊。梅的胡琴善聯，以穩妙取勝；孫的胡琴善斷，以險奇見長。同時他的胳臂長，手又大，具有武術根底，所以手音響亮，不論「揮」、「打」、「揉」、「滑」，腕力、指法，俱臻上乘，有「胡琴聖手」的美譽。他十七歲就曾給大老闆（程長庚）一度操琴，觀眾歡迎，程也讚許，認為是後起之秀，從此初露頭角，就開始入清宮當差。他後來老生傍過譚鑫培、汪桂芬、孫菊仙；青衣傍過時小福、余紫雲、陳德霖，托腔之熱，一時無兩。余叔岩在搭梅蘭芳喜群社的時候，經陳德霖介紹，孫開始給余操琴，以後余叔岩在上海丹桂第一臺和漢口演出，都是帶孫老元去的，在漢口尤其大紅，人稱「全國第一琴」。他兒子孫葵林，綽號「小孫老」，能傳其父琴藝，在天津很紅，後來到了上海，就傍上麒麟童了。

孟小冬剛到北平，由董俊峰的哥哥，人稱董二爺的給她吊嗓子，以後耳於孫老元大名，就請孫為她吊嗓、操琴。孫有一肚子的譚、余好腔，自然傾囊以授，孟對

余的唱法能夠得窺堂奧，充實自己，大部分得力於孫老元。後來到漢口演出，也是由孫隨往，孫在當地是紅底子，由是相得益彰，成績非常美滿。

在孟小冬抵達北平的時候，北平正是男女分演時期，也就是女演員不能與男演員同臺，要由全體都是女演員組成的「坤班」才能演出。她首次出臺，是搭永盛社坤班，於十四年六月五日（閏四月十五日），在前門外大柵欄三慶園夜戲演出，與趙碧雲合演「探母回令」。以後就搭崇雅社坤班，在城南游藝園夜戲演出了。同年十二月九日（農曆十月二十四日）夜戲，曾演出「探母回令」，飾公主的是任綉仙，也是當時名坤伶。轉年（十五年）又搭慶麟社，在三月十七日（農曆二月初四日），香廠新明大戲院日場演出「擊鼓罵曹」，後來成為四大坤旦之首的雪豔琴，在她前面唱「六月雪」。其他還有演出紀錄，不必備載。不過有一點需要特別提出的，就是當時北平名角如林，戲班有十幾個，在楊小樓、余叔岩、高慶奎、馬連良、言菊朋、王又宸、梅蘭芳、程硯秋、尚小雲、荀慧生、朱琴心、小翠花這些大牌名伶的競爭下，孟小冬以一位不到二十歲的女老生，居然能獨當一面，以唱大軸的頭牌身分出現，而具有相當號召力，就可見已經是劇藝不凡，很露頭角了。

一度息影輟演，復出以後，在民國二十一年到二十七年拜余以前，常川在北平演出，不過一年也演不了十場戲。其間，也偶爾到天津、上海，或其他大碼頭演個

短期。那時候已恢復男女合演，她就自己成班，青衣用李慧琴（盧太夫人李桂芬的弟媳，盧燕的舅母），武生是周瑞安，花臉用過侯喜瑞、馬連昆、李春恆、裘盛戎、王泉奎。小生姜妙香，丑角有慈瑞泉、賈多才、李四廣、慈少泉。二旦前後有魏蓮芳、小桂花、張蝶芬。裏子老生鮑吉祥、札金奎。老旦李多奎、徐霖甫。演出的地點，經常在東安市場吉祥戲院。這個時期常唱的戲有「武家坡」、「御碑亭」、「捉放曹」、「奇冤報」、「珠簾寨」、「空城計」、「擊鼓罵曹」、「四郎探母」。民國二十七年拜余以後，就偶在西長安街新新戲院演出了，除了大家熟知的「洪羊洞」和「搜孤救孤」以外，還有「黃金臺」、「盜宗卷」等小戲。

最後一次演出，是民國三十六年秋，在上海杜壽義演的兩場「搜孤救孤」，自此以後，就謝絕舞臺，以迄逝世了。

二、一般劇藝

扮相 一位演員給觀眾的第一印象，便是扮相。孟小冬生得明眸隆準，扮鬚生雖然掛上髯口（鬍子），讓人看來劍眉星目，端莊儒雅，先予人以好感。有一件很有意思的事，恐怕一般人都不容易覺察到，就是李少春、孟小冬拜余叔岩以後再演

出時，連扮相都像余叔岩了。因為筆者看過李、孟拜余以前的演出多次，加以細心比較才發現的。原來余叔岩有他自己一套扮戲方法；在臉上抹彩（搽胭脂）以後，用一把熱毛巾往臉上一敷，這樣把彩就吸進皮膚去了，臉上顯得柔而潤。同時對於勒頭的部位，吊眉的方法也有一套心得，全教給兩位愛徒了。因此李、孟二人，在扮相上和老師也有虎賁中郎之似。

臺風　所謂臺風，就是這位演員在臺上，是否能攏住觀眾的神，使觀眾對他注意，也就是一般人所謂的儀態。舉程硯秋為例，第一次看他戲的人，覺得怎麼這位且角膀大腰圓，是個龐然大物哇！但是你看他出場一兩次以後，便被他的曼妙身段所吸引，覺得他也是婦人了。再舉裘盛戎為例，他生得瘦小枯乾，但是他上得臺去，從臉譜、臺步、功架、身段上，你會懾服於他的氣勢，覺得這個舞臺對於他都嫌太小，他的確是個大人物。這就是臺風。戲迷們常可以鑑定某人有臺風，是個角兒；而某人沒有臺風，絕不會唱紅了。孟小冬的臺風呢，「溫文儒雅，俊逸瀟灑」八個字可以包括，使人有「與君子交，怡怡如也」的感覺。

唱工　梨園行有句話：「嗓子是本錢」，「唱」戲，沒有好嗓子怎麼能唱呢？孟小冬得天獨厚的地方，便是她有一副好嗓子。五音俱全，四聲俱備，膛音寬厚，最難得的沒有雌音，這是千千萬萬人裏難得一見的，在女鬚生地界，不敢說後無來

者，至少可說前無古人。拜余以後，又練出沙音來，更臻完善。老生唱工，有時因為劇情的需要，要有沙音，並非嗓子亮而衝就是好。譚富英倒是嗓子真痛快，其奈無韻味何，這就不值錢了。

孟小冬的唱工，除了因有嗓子，可以任意發揮，無往不利以外；最寶貴的，是她唱得考究，不論上板的，散的，大段兒的，或只有兩句，她都搏獅搏兔，俱用全力。對於唱工持這種鄭重而認真態度的人，梨園界中只有兩位，一位是余叔岩，一位就是孟小冬了。

對於慢板，原板的唱法，因為規模俱在，且有許多名伶唱片作為典範，一般演員都循規蹈矩，不敢逾越；對於搖板、散板，往往都敷衍了事，一表而過了。豈不知，這沒有板的散的，卻最難唱，因為搖板、散板唱工的設計，就為劇中人抒情之用，如果一表而過，豈不麻木不仁，無情可抒，而大失其原來設計的原意了嗎？有一次一起看戲，筆者曾對邱南生兄言：「要聽一個演員的唱，不論是生是旦，如果他對散板、搖板、肯斟字酌句，刻意求工，考究細膩，而時常落彩，這個演員便是角兒了；如果非是，這個人一輩子也紅不起來。此係弟多年聽戲經驗，歷試不爽。」邱兄亦頗以為然。環顧過去諸大名伶，對於搖板，散板注意唱的，也就是梅蘭芳、程硯秋、馬連良、郝壽臣諸人而已，但是都不到百分之百的考究。唯有余叔

岩、孟小冬二人，對唱工是一句不苟，一字不苟的。因此，他們師徒二位，唱戲也就特別費神費力，唱一齣戲的精力，夠別人唱三齣戲的。（別人不肯這麼傻幹。）而也就因此，他們二位不耐久演常唱，時演時輟，休息多於登臺者，也就是這個原因。

念白　梨園界有句話：「千斤話白四兩唱」，也就是說，念白比唱重要多了。念白的要求，需字眼發音正確，咬字清楚，大段兒要抑揚頓挫，疾徐有致，短句也要有氣氛，含感情。對於這些條件，孟小冬都能做到。

做表　所謂做表，就是做派，表情。做派包括小動作和身段、臺步；表情則是眼神，臉上要有戲。主要在先了解劇中人的個性，加以把握，刻劃，要不慍，不火，不黏，不脫，才能恰到好處，妙造自然。孟小冬對於做表方面，有深厚精湛的修養，下文當舉例說明。

武功　這是孟小冬全盤劇藝中，較弱的一環。她固然出身梨園世家，若祖若父全擅長武功，小時候也練過功，究因沒有坐過科，缺乏基本武功的訓練。所以她「探母」被擒沒有吊毛兒，（票友出身如王又宸、奚嘯伯也沒有。）「定軍山」、「戰太平」她和李少春一同從余叔岩那兒學的，論唱上，她比李少春還有火候兒；只是可以給人說，卻不能在臺上唱，就因為不擅開打的關係。但是她的「珠簾

寨」，後面「收威」部分要緊靠了，她卻不論起壩，對刀、耍刀花，全都頭頭是道，自然邊式。當然不如譚富英身手矯健了，而卻仍在水準以上，這也許是她對此劇特別有興趣，而下苦功練過的關係。

總之，孟小冬的全盤劇藝，不論唱、念、做、打、扮相、臺風，俱臻上乘，在男鬚生中有她這種造詣的都罕見，何況女流，實在稱得起是一位菊壇瓌寶。

三、名劇簡介

「盜宗卷」　在談這齣戲以前，先要談談余叔岩的戲路。余叔岩是譚鑫培的傳人，譚的拿手戲如「賣馬」、「碰碑」、「探母」、「捉放」、「洪羊洞」、「奇冤報」等，他自然都很拿手了；但他自認為得意，而且很喜歡演的，卻是一些兼重做念、而不只重唱的戲。如同「盜宗卷」、「天雷報」、「鐵蓮花」、「狀元譜」、「一捧雪」等。民國九年，余叔岩初次到上海，在丹桂第一臺演唱，他最紅的戲，就是「鐵蓮花」，（又名「掃雪打碗」，唱全了貼「生死板」。）每逢星期日，非貼這齣戲不滿座。民國十七年，楊小樓，余叔岩第三次合作，在開明戲院長期演出，兩個人互演大軸。余叔岩演「全本一捧雪」，自「搜盃」到「審頭」，他飾前莫成，後陸炳。楊

小樓同場演「豔陽樓」，這是他的拿手好戲，都讓余的「一捧雪」演大軸，其名貴就可知了。「盜宗卷」也是余叔岩拿手傑作之一，晚年息影以後，在蕭振瀛（時為北平市長）家堂會，「盜宗卷」還演了一次。一般近人只知「鐵蓮花」、「一捧雪」、「盜宗卷」這些重做的戲是馬派戲，豈不知，馬連良這些戲都是宗余的。孟小冬的「盜宗卷」是拜余以後得自老師的，曾在新新戲院演出，她飾張蒼，鮑吉祥的陳平。唱工不必說了，余派法乳。在做表上，雖與陳平開玩笑，卻保持大臣身分，自然而得體；馬連良此戲，就稍嫌油滑一點。持刀打算自刎，又拋刀於地那個金雞獨立的身段，挺拔而邊式，嘆為觀止。她演此劇那晚，馬連良特地去觀摩，參考余派演法。

孟小冬學藝很虛心，過去拜余以前，在私淑階段，除了從陳秀華、孫老元、鮑吉祥請益以外，對余派票友，她也時相盤桓請教。北平有位票友李適可，又名止菴，對余腔有相當研究，還灌過一張「沙橋餞別」的唱片。孟小冬就和他過從，藉以討教。她這種多方學余，虛心求教的精神，和當初余叔岩的學譚精神，是毫無二致的，可稱有其師必有其徒。

馬連良經吳幻蓀編劇，排了一齣「十老安劉」，包括「淮河營」、「監酒令」、「盜宗卷」、「焚宮牆」四折，演出之日，孟小冬也特去觀摩。馬連良的唱腔，譽之者謂為獨樹一幟，毀之者稱為油腔滑調；但是他做派細膩，身段邊式，卻是被大家

一致公認的。孟小冬去看他的「盜宗卷」，也是觀摩他的身上、地方，以為參考，可稱虛心。馬連良知道她去，特別歡迎，在下場門給留了一個包廂。孟演馬看，馬演孟看，筆者都在座。除了看臺上戲，還看這戲外戲，覺得很有意思，他們二人可稱惺惺相惜。

「黃金臺」

從前戲班演戲習慣，角兒多，戲碼多，一場戲有七八齣，看戲的人，看的是戲好，不在乎戲大、戲小。就以民初來說，梅蘭芳、余叔岩「汾河灣」唱大軸，余叔岩、陳德霖「南天門」唱大軸，到了梅蘭芳、余叔岩合作時期，一齣「三擊掌」照唱大軸，這都是小戲，而都賣滿堂，這就證明觀眾是看精不看多。後來四大名旦競排本戲，老生班也跟進，都以連演十二刻或一人兼飾二角來號召，於是風氣改變，戲班都成了明星制了。以老生來說，馬連良最紅了，「借東風」要前魯肅後孔明，「龍鳳呈祥」要前喬玄後魯肅。到了奚嘯伯挑班時期，他的劇藝，聲勢比不了馬連良，就更老尺加一的演法了，他首創雙「寺」，也就是先演「甘露寺」，再演「法門寺」，連飾喬玄、魯肅、趙廉三角，幾乎從開戲就上，唱到散戲為止，在臺上要唱四個鐘頭，可說已近魔道。李少春到北平挑班，成名在連演「戰馬超」和「擊鼓罵曹」雙齣，一文一武，水準很高；但是受累也在連演雙齣。他初期唱「戰太平」、「打金磚」、「水濂洞」，都能賣座不錯。日子久了，除了猴兒戲可

以只演一齣能賣座以外，唱老戲非要雙齣不可了。因為觀眾有了先期印象，你這雙齣是應該的，唱一齣就是偷工減料了。在三十年左右他在三慶園演出時，一定要先唱「挑華車」後唱「空城計」，或先唱「三岔口」後唱「奇冤報」才能賣座，真是作繭自縛了。

卻說民國二十八年正月初一日，新新戲院日場是李少春檔期。照例武生班在正月初一，只演「青石山」就成了。李少春怕一齣罩不住，前邊又加一齣「林沖夜奔」，結果還是沒有賣滿座。

正月初三晚上，是孟小冬檔期，她貼了一齣「黃金臺」、「搜府」、「盤關」。她飾田單，李春恆的伊立，慈瑞泉、少泉父子的衙役和守城官，那晚上賣了個十成滿座。田單巡城的二黃倒板接原板，和盤關時二黃蹢板，都唱得神完氣足，一句一彩。那晚筆者非常興奮，除了戲好以外，還因為孟小冬挽回了多年來演大戲不唱小戲的頹風。

不用解釋，讀者也全知道，「黃金臺」是一齣小戲，通常是碼列開場。名角兒的此劇，筆者也看過三個人的。高慶奎排過「樂毅伐齊」，中間含「黃金臺」一折。金少山到北平不久，合作戲裏，譚富英與他合演過「黃金臺」，但是後面還有一齣「黃鶴樓」。如果單貼「黃金臺」一齣，高慶奎、馬連良、譚富英這三位名老

生，你打死他們也不肯，因為太單了，叫不進座來，誰也沒有那麼大膽子。而如今孟小冬竟辦到了，並且賣滿堂，寧非奇蹟？

孟小冬雖係女角，向不交際，為人孤介，與人往來極少，所以上滿座絕非私人捧場，恐怕那一千多人裏，不見得有十個人在臺底下認識她。

如果說觀眾看女角的戲，是看她色相吧，演員是花旦還有可說。孟小冬是唱老生的，掛上鬍子，和男人一樣，絕無以色相號召可能。

所以這滿堂的觀眾，都是忠實戲迷，被她的精湛劇藝號召而來。而孟小冬在觀眾心裏的地位，遠在高、馬、譚諸人以上，就不言而喻了。筆者認為，那晚「黃金臺」的滿座，是孟小冬一生演劇史中最光榮的一頁。

「奇冤報」

這是孟小冬常演的戲，從「行路」起，到「公堂」止，她飾劉世昌。配角很硬整：馬連昆、李春恆都來過包公。慈瑞泉的張別古，賈多才的趙大，張蝶芬的趙大妻，慈少泉的劉升。

這齣戲沒什麼做表，全以唱工取勝，當然都是余腔余調了。在反二黃那一段，除了腔好以外，還唱出一種悲戚、冤枉、訴苦的氣氛來，這就是火候了，絕非譚富英那種痛快淋漓賣嗓子可比。最後的高潮，是公堂那段蹴板流水，「未曾開言淚汪汪」，雖然面朝裏唱，卻是字字清楚，抑揚得宜，珠走玉盤，并剪哀梨。觀聽得過

癮已極，必博滿堂彩。看孟小冬戲的觀眾，都夠相當水準，絕沒有一位在反二黃以後起堂的，都要聽完這段流水才離座。

新戲裏編腔，常常是套老戲，但要套的得法。馬連良的「春秋筆」，見公差那段流水，就套自「奇冤報」的公堂；而「見公文……」的幾句唱調底，係套自「轅門斬子」裏，楊六郎聽說穆桂英來到那段唱兒，都很妙造自然。

「捉放曹」　這也是孟小冬常演的戲，通常自「行路」到「宿店」，遇見特殊情形，一次在天津新新戲院（在法租界二十六號路，原名西權仙。）與郝壽臣合作三天短期，應院方特煩，就從「公堂」起，不過，這是僅見的一次。

這齣戲裏前邊「聽他言——」的西皮，後邊「一輪明月……」的二黃，兩大段慢板裏，佳腔疊出是不用說了。而最後「也是我陳宮作事差……」四句散板，尤見功力，把陳宮的一腔悔意，都表露無遺。

「四郎探母」　這是一齣戲保人的老生重頭戲，任何人唱都能落好，好角演來，就更精彩萬分了。孟小冬此劇，坐宮一段慢板，唱腔悠揚以外，還唱出憂思煩悶的氣氛來。與公主和六郎對口的快板，乃哭堂別家的散板，都是全力以赴，前者爽脆，後者跌宕，與那些慢板、二六等唱，全使人擊節讚賞。

在營業戲裏，她和李慧琴合演過。在堂會戲裏，與梅蘭芳合作過。在天津水災義

演裏，與尚小雲合作過，是非常名貴的一齣佳構。

「擊鼓罵曹」　這是老生的唱工繁重之作，而且每一場相連都有重唱，沒有喘氣的時間，非有功力者莫辦。孟小冬戲的好處，就是除唱以外，以氣氛取勝，像頭一場打引、念詩、報家門，表白已畢，叫板要起唱了，須念兩句對兒：「未逢聖明主，有負棟樑才。」她把那個「才」字，不但念得重，而且拖有尾音，宛如嘆氣，把襯衡懷才不遇的心情，一表無遺，嘆爲觀止。

三段二六：「丞相委用──」，「未曾開言……」，和「列公下位……」，不但唱腔不相雷同，在氣口和表情上，也分別出忍耐、傾訴，和無可奈何的情致來，細膩已極。

最早，侯喜瑞給她配過曹操，後來換了馬連昆，李春恆。張遼一直是鮑吉祥。

「珠簾寨」　在談孟小冬這齣戲以前，先談一談這齣戲的來源和背景：譚鑫培這個人，不但是國劇改革家，也是創造家。像「定軍山」的黃忠扮相，以前是戴帥盔；他因爲面部清瘦，覺得戴上帥盔，有點頭大如斗，不大受看，就改爲戴紮巾盔，果然邊式受看多了，大家仿行，以迄於今。當劉鴻昇走紅的時候，曾經與譚打對臺，捧劉的人日多，有時候上座竟超過譚氏之上；他一氣之下，在家裏休息兩個月，要編一齣新戲來挫挫劉的銳氣，就是這齣「珠簾寨」了。

銅錘戲有一齣「沙陀國」，就是程敬思搬兵故事，銅錘飾李克用，鉤臉、扮相一如現在大家習見「飛虎山」的李克用。譚鑫培把這齣戲徹底改編，由老生扮李克用，但是在扮相上，臉上鉤些白紋，表示老態。後面加上皇娘發兵，和收周德威的情節。知道劉鴻昇右腳殘疾，（他外號叫「劉跛子」。）不善於靠把戲；他就把收威部分紮大靠、起壩，與周德威開打、對刀，彰己之長，以顯彼之短。唱工加上花臉腔；在「昔日有個三大賢」一段，三個「嘩啦啦」節節翻高。數太保那段唱大段流水；誤卯一場的大段散板，佳腔疊出，還加上些「平權、自由、維新」等的新名詞。前場坐帳有大段念白，後邊遣將和二皇娘與老軍都有輕鬆的對白。總而言之吧，這齣「珠簾寨」編得是文武繁重，緊湊火熾，而且噱頭百出。推出公演以後，轟動九城，連賣滿堂，於是劉鴻昇那邊上座日絀，他一氣就去了上海啦。譚鑫培頗為得意，遂認為「珠簾寨」是他的拿手戲，時常貼演，而且常換新詞兒，以示日新又新。

在二皇娘傳令發兵以後，李克用對程敬思唱的搖板最後四句是：「賢弟不必笑吟吟，休笑愚兄我怕，怕，怕夫人。沙陀國內訪一訪來問一問，怕老婆的人兒孤是頭一名。」原來他一直如此唱法。清末時有一次把末一句改為「怕老婆的人兒，又加級，又晉祿，還要賞戴花翎」，跡近臨時抓哏，賣噱頭，臺下倒是很歡迎。進入

民國以後，袁世凱當總統，常常授勳給文武大員或外賓，以「寶星勳章」。於是譚鑫培就又改詞兒了，改為「……賞戴寶星」。

「珠簾寨」是譚鑫培獨有之戲，余叔岩是譚派傳人，對譚當然亦步亦趨；他又在總統府當過差，於是照唱「賞戴寶星」無誤。那麼學余的人呢，孟小冬也好，楊寶森也好，也全唱「賞戴寶星」了。

把原有戲詞改換新名詞以抓哏，未可厚非，但是要考慮這新詞兒的時間性。譚鑫培為什麼在清末唱「花翎」，在民初唱「寶星」呢？因為一進民國，「花翎」就過時了，而「寶星」正當時，所以要趨時。但是在袁世凱死後，授「寶星勳章」的典不大常有了，到民國十七年北伐成功以後，這「寶星」根本就隨北京政府的消滅而不存在了。筆者聽孟小冬此劇時，已是二十年以後，她唱「寶星」，臺下已經有一部分人不懂了；到了楊寶森在三十年左右挑班後，此劇唱「寶星」時，臺下大部分人都不懂了。如果現在再唱「寶星」，恐怕根本沒人懂了。所以沒有合適趨時的詞兒，則寧可仍唱原詞兒「孤是頭一名」，則什麼時候都可使人明瞭。孟小冬「珠簾寨」的後邊「收威」部分，前文已談過。前邊「解寶」的各段唱工，那完全是余派到家，令人過癮已極，就是這「寶星」二字，只顧守成遵余，而未能考慮到已失時效，是不無遺憾之感。筆者所以不憚詞費的在此詳談，希望目前的老生們，

不要再蹈覆轍，還是唱「孤是頭一名」的老詞兒吧。

「空城計」

這齣戲前帶「失街亭」，後帶「斬馬謖」，算是全本的演法；也不知什麼人的高見，把這三折的頭一個字連起來，稱為「失空斬」。就和把「金錢豹」、「盤絲洞」、「盜魂鈴」連演，稱為「金盤盜」一樣。雖很流行，筆者卻認為不通，所以仍稱為「空城計」。

過去梨園老先生們教戲，雖然對童伶也教會了他們能演「全部空城計」，但是卻囑咐他們，不到五十歲不能唱。因為唱戲並不是只有嗓子會唱，唱得不走板就夠了。一定要把劇中人的身分、性格、細膩刻畫地表現出來，才算稱職，再談進一步的成功。諸葛亮是一位思想家、政治家、軍事家，淡泊寧靜，忠誠堅貞，鞠躬盡瘁，鍥而不捨，機智過人，卻含蓄不露。把這些高超而複雜綜合的性格表現出來，太不容易了；一個演員如不具有人生經驗和高度劇藝修養，是難能演得恰到好處的。當然十五歲的演員也可以唱「空城計」，自然就不會成熟了。

筆者看孟小冬此劇的時候，她還不到三十歲，但是她火候的精湛，已臻上乘了。頭一場「坐帳」那段「羽扇綸巾……」的大引子，念得字音正確，陰陽分明，有韻味、有氣氛，而且還有丞相的風度。對馬謖叮嚀的一段原板，余派唱法，在「……領兵……」處有一個巧腔，大凡唱老生的全會，但是真正能唱得「夠俏皮而

自然」，卻沒有幾位。孟是其中一位。

「聞報」一場，孟小冬就展露出她在唱、念、神情，做派上的功力了。旗牌送來地圖，念「展開」以後，開始看圖，先上下左右粗看一下，表示先要了解地理位置。然後仔細觀看，一見營紮在山上，立刻臉上表情驟變，先驚愕，再詫異，再轉變為惋惜、失望，不但有層次，有交代，而且轉變得快。馬上抬起頭來，用眼神表示出急智和決斷，吩咐旗牌：「快快去到列柳城，調回趙老將軍，快去！」邊念邊手式，最後念到「快去！」時，用手一揮，表示出緊急命令的重要來，念、做、表情俱到。

遣走旗牌以後，念：「好大膽的馬謖哇……只恐街亭難保！」此時認為街亭必失，已有心理準備了。所以探子頭報：「馬謖失守街亭。」念「再——探。」緩慢而平靜，接念：「如何，果然把街亭失守了」。把預料必發生的事證實了。

探子二報：「司馬懿領兵往西城而來。」孟小冬第二個「再探」，念得短促而鎮定。然後念：「嗚呼呀……悔之晚矣。」神情上就表示出事態嚴重，追悔莫及了。

探子三報：「司馬懿大兵離西城不遠。」孟小冬第三個「再探」的念法是：「再，再探」。臉上稍露頗出意外之色。別人有連念好幾個「再」，而臉上倉皇失措

的，那就有失孔明身分了。

「城樓」一場，最精彩的唱是「我正在城樓觀山景」那段二六，有如行雲流水，自然對話；同時板槽工穩，雋永有味。這幾樣並存，是非常難能做到的。

「斬謖」一場，入帳把扇子交左手，以右手指王平；等到帶馬謖，又把扇子交還右手，以扇子指馬謖，這種小動作都是譚、余真傳。與王平對唱快板，尺寸極快，而字字清楚入耳。對馬謖的兩次叫頭，幾乎聲淚俱下，聽得令人酸鼻。其他各場小地方的優點還很多，就不必贅述了。

「搜孤救孤」 這是余叔岩親授的第一齣戲，在二十八年演出。孟飾程嬰，裘盛戎飾屠岸賈，魏蓮芳飾程妻，鮑吉祥飾公孫杵臼。孟小冬此劇的唱，大家都聽過她三十六年在上海杜壽時所唱的錄音，此處不談。只提幾點做派。第二場勸妻捨子，妻子堅決不肯，只好一人在客座上生悶氣，公孫杵臼來了，抬頭稍打招呼，並未起來。稍過一會兒，才想起人家是客人，趕快起來，把公孫讓到客座，自己坐到主位。把程嬰氣急敗壞的心情，形容得入木三分。

公孫問他程妻可曾應允捨子之事。孟小冬念：「他……不肯哪！」那個「他」字念得重，且念且用右手指向程妻房中。面上則帶惶急、慚愧、冤枉的綜合表情，意思是表明：「不是我說她賢德的話黃牛了，而是她太頑固了，我沒有故意騙

你。」

最後法場祭奠已畢，屠岸賈欲看賞，程說不欲受賞，家有一子，與孤兒同庚，怕被人暗害，屠說「抱來我看」。孟小冬當唱「背轉身來笑吟吟，奸賊中了我的巧計行。」邊唱，邊做，面上露出得意之色，那種唱做合一的以身入戲，真是妙到毫顛。等到最後，屠岸賈把孤兒認爲義子，並且安排程嬰吃一碗安樂茶飯了。孟小冬站在那裏的表情，完全是「大事已畢，如喪考妣。」那種嗒然若喪，萬念俱灰的神態，真令人覺得細膩萬分，拍案叫絕了。

當時正在北平淪陷時期，有個僞「華北演藝協會」的會長朱復昌，爲了籌募基金，請孟又唱了一次「搜孤救孤」，迫於形勢，孟也不能不敷衍。除了屠岸賈換爲金少山，其餘配角仍舊。

在首演「搜孤救孤」之夜，筆者於散戲回家後，滿意，興奮，因感情的衝激，滿室徘徊，不能入睡，於是馬上舖紙執筆，詳細寫了一篇觀後感，次晨航空寄上海「戲報」發表。可惜這些資料都沒帶出來，否則可以復按多談了。

「洪羊洞」

孟小冬拜余以後所學的第二齣戲是「洪羊洞」，初次演唱是民國二十七年十二月二十四日（農曆十一月初三日），星期日的日場戲，地點在北平西長安街新新戲院。在演出之前，還出了一個小波折。我們一些老戲迷，在新新戲院

都是長期固定位子的，筆者與馮大正兒（馮公度的四少爺，我們倆是聽戲的伴兒。）的座位第三排十八（馮）和二十（丁）。相當於目前臺北國軍文藝活動中心的三排十五、十七號。因為新新是最好的戲院，進最好的班兒，（孟小冬、李少春、馬連良、程硯秋、金少山才進得去。）所以一週最少去新新四、五個晚上，戲票錢每星期結算一次。那時有位某先生，打算捧「冬皇」，就和管事人李紹亭商量，打算把前邊好位子全包下來，他請客以示炫耀，許給李紹亭多少好處。李紹亭大概利令智昏，就答應他了。開演的前一天，新新管票的老韓對我們說：「這一回『洪羊洞』的好票，李紹亭全拿走了，您看怎麼辦？」有人打算拿我的票請客擺譜作面子，不用打算！你快把票退給園子，把錢吐回去。不然，你今天就辭班不用幹了！」李紹亭怕停生意，只好照辦。孟小冬赫然大怒，把李紹亭找來，疾言屬色的說：「我的戲是給那些位懂戲的老觀眾們，普遍欣賞的。怎麼？有人打算拿我的票請客擺譜作面子，不只我們兩個，這一下子群情激憤了，馬上有人反映到「孟大小姐」那兒去了。孟小冬赫然大怒，把李紹亭找來，疾言屬色的說：「我的戲是給那些位懂戲的老觀眾們，普遍欣賞的。怎麼？有人打算拿我的票請客擺譜作面子，不用打算！你快把票退給園子，把錢吐回去。不然，你今天就辭班不用幹了！」李紹亭怕停生意，只好照辦。我們是原「座」歸趙，打算捧場的那位先生也知難而退了。

此劇除孟飾楊延昭外，裘盛戎飾孟良，李恆春飾焦贊，鮑吉祥飾楊令公魂子，札金奎飾八賢王，慈瑞泉飾程宣，張蝶芬飾柴郡主，徐霖甫飾佘太君。唱做之好無法細說。最好是病房那段「自那日……」快三眼，和後邊歸天的大段散板。前者是

尺寸雖快，而腔如天馬行空，變化有致，氣氛上痛訴衷腸；後者是跌宕婉轉，悽涼低迷，完全是人之將死，其言也善，情緒上露出訣別，令人不忍卒聽，真是感人的絕唱。

過了不久，在晚場又唱了一次「洪羊洞」，也就是譚富英在長安唱雙齣和她打對臺的那一次，詳見後文「譚富英其人其事」。

以上已談了有十齣戲，佔了許多篇幅，像「御碑亭」、「法門寺」、「武家坡」這些戲就不費筆墨了。筆者看孟小冬的戲有十幾齣，而且每齣不只一次。但是事隔三四十年以上，最近幾年又腦力減退，記憶模糊，以上所談，實嫌過分潦草，不能道其佳處於什一，不過聊誌雪泥鴻爪云爾。

四、結論

孟小冬固已仙逝，劇藝也成絕響，但是願在此奉勸目前的國劇演員，不只老生一行，且、淨、丑都在內，希望大家能效法孟小冬的「敬業精神」。把你所學的，所會的，在演出時，要一絲不苟，全力以赴的貢獻出來。那麼，劇藝自會進步，聲譽自會日隆，也就不辜負我們今天來悼念這一位余派傳人了。

言菊朋走火入魔

一、學戲和字眼

民初學譚（鑫培）的鬚生，內行中余叔岩爲首，票友裏言菊朋稱尊；而且有一段時期，言菊朋的聲勢，還駸駸然駕乎余叔岩之上。

言菊朋的學譚，可以說是迷到跡近瘋狂的程度，從他小時候懂得聽戲開始，直到民國六年老譚逝世爲止，對於譚劇一直看了十幾年，不但營業戲，就連堂會戲都想法入座，幾近一場不漏的情況。因爲他是外行，可以明目張膽的買票看戲；而余叔岩是內行，在過去的梨園習俗，內行不能在臺下聽同行戲的，要聽也得偷著聽。所以在直接觀摩譚鑫培明場演出方面，言菊朋的機會比余叔岩強多了，比余叔岩見得多。

但是學戲不是只看就能會的，一定要拜師找內行學，才能實授。譚鑫培向不收徒，晚年收余叔岩那卻算是例外了，也沒有直接給說過幾齣戲，只是指點訣竅而已。言菊朋既然拜師無門，卻找到了一位譚派名家去學譚戲，就是譚派名琴票，人稱陳十二爺的陳彥衡。陳對譚腔特別有研究，連老譚都佩服他，所以有琴票聖手之稱。言菊朋的學譚，小部分得自直接觀摩，大部分得自陳彥衡的耳提面命，但這全是唱腔方面；至於武功，身上，還另外找人來教。對於直接間接學譚，所下功夫之深，言菊朋可算是傲視群儕，稱為第一了。

言菊朋對於字眼，非常有研究，分四聲，辨陰陽，嘴裏沒有一個倒字，在老生內外行裏，堪稱獨步。余叔岩是對字眼有很深厚修養的，有時也向言討教。

一般談戲文章，常稱某人的唱工是，「字正腔圓」，其實往深處一追究，這「字正」與「腔圓」，大體上是相輔相成，有時候卻南轅北轍，不能兩全的。因為詞句字眼安排的不當，而又不能更動，「字」要完全「正」了，「腔」就不能圓；如果「腔」要唱「圓」，「字」就不一定能完全「正」，這「字正腔圓」，就不能十足兌現了。但是唱戲究以唱為主，腔要緊，所以對字眼考究的名家如譚鑫培，余叔岩，王瑤卿，梅蘭芳，有時候為了腔調的宛轉悠揚，順耳好聽，就不能不犧牲一個字，他們都不敢說嘴裏沒有一個倒字，但這當然是偶爾不得已而為之，唱的準繩仍

以「字正」為本，否則又何貴乎講究字眼呢？而言菊朋的講究字眼卻與眾不同了，他對「字正」是鍥而不捨，堅持原則，可以說一輩子嘴裏沒有一個倒字，但卻矯枉過正了。遇見「字正」與「腔圓」不能兩全的時候，寧就乎「字」，不理會「腔」，於是因「字」成「腔」，這腔當然就不大順耳了。早年他的唱腔，偶有這種現象，還瑕不掩瑜；晚年氣力不足，只在嗓子眼兒裏出音，而單在字眼上耍花樣，就成了怪腔了。

在民國十年左右，言菊朋在春陽友會走票時期，年輕力壯，神完氣足，對於譚腔既有那麼深厚的造詣，又加上名琴票陳十二爺的伴奏托襯，臺底下覺得他的學譚，也確有神似之處，不但言自己以譚派傳人自居，一般票友也有這種印象，這個時期他的聲勢赫赫，地位儼然在余叔岩以上。

言菊朋戲路很寬，雖然武功沒有坐科底子，卻也經過苦練，靠把戲能動「鎮潭州」，「戰太平」，「珠簾寨」。學譚的戲具有心得的有：「轅門斬子」，「法場換子」，「汾河灣」，「武家坡」，「罵曹」，「南天門」，「奇冤報」，「探母」，「碰碑」，「空城計」，「捉放曹」，「黑水國」等。最流行而膾炙人口為戲迷所仿效的，有「寶蓮燈」，「賀后罵殿」，和晚年的「讓徐州」，與「臥龍吊孝」，那便是一般人所習稱的「言腔」了。有一個時期，「寶蓮燈」裏劉彥昌的「昔日裏有

一個孤竹君」，「賀后罵殿」裏趙匡義的「自盤古立帝邦天子為重」，這兩段唱，老生不論票友內行，幾乎全以言腔是尚。而後來的「讓徐州」那段「未開言不由人珠淚滾滾」的原板，在他死後（三十一年以後）日益流行，大江南北的戲迷，全會哼上兩句，越唱越盛，直唱到三十七年徐蚌會戰，把徐州被共匪攻陷為止，也是怪事。至於「臥龍吊孝」，則是近些年才流行的。不過請注意，言菊朋這四段流行的腔調，全是二黃，沒有西皮。

二、演戲的過程

言菊朋在春陽友會票戲，觀眾只是少數票友會員，票友和內行們固然都視他為譚派傳人了，但是一般戲迷大眾對他還沒什麼印象。直到民國十一年十月十八日，第一舞臺有一場義務夜戲，全由票友演出，言菊朋這才在賣錢的營業戲裏露頭角。（所謂義務，是演員不拿報酬，而門票仍舊賣錢，並且比一般票價要昂貴的）。

那一晚上有八齣戲，全由故都名票演出。前三齣從略。（四）鐵麟甫「射載」。（五）林鈞甫「長坂坡」。（六）包丹庭「雅觀樓」。（七）言菊朋，蔣君稼「汾河灣」。（八）紅豆館主（溥西園）──王佐，侯俊山（老十三旦）──陸文龍

的「八大錘」。

紅豆館主侗五爺在票界的地位，夠得上是全國第一名票了。侯俊山雖是內行，卻已退休多年，這一次為了義演出山，剃掉鬍鬚演陸文龍，也不啻票友身分了。有這兩位名家的號召，戲票銷得很好，上座滿坑滿谷，足有兩千多看客。在這種盛大場合裏，言菊朋居然能演壓軸，碼在包丹庭之後，也足以自豪了。而臺下對他印象，儼然也是譚派傳人，於是一舉成名，建立了一點在觀眾中基礎。

言菊朋下海唱戲，是在民國十四年，先搭俞振庭的雙慶社。在北平，不論當地或南方北上的內行，或是票友下海，大多都先搭雙慶社。因為班主俞振庭神通廣大，會派戲碼，選配角，懂得觀眾心理，能把人捧紅了。梅蘭芳、余叔岩、尚小雲、馬連良等首次出臺是先搭雙慶社，言菊朋自然也不例外了。頭天登臺是六月十一日在廣德樓的夜戲，一共有五齣，壓軸是小翠花的「醉酒」，大軸是尚小雲，言菊朋的「汾河灣」，也就是他在第一舞臺和蔣君稼合演而揚名的那一齣戲；由此，就可見俞振庭派戲頗具匠心了。

十四年秋，尚小雲挑班，自組協慶社，要拿些新戲貢獻給觀眾。雖然他自民國十年起就開始編新戲了，如「風箏誤」、「蘭蕙奇冤」、「青門盜綃」，（又名「紅綃」）「張敞畫眉」，「秦良玉」，「五龍祚」，也常在大軸演唱，但那都是搭俞振庭

的雙慶社；現在自己當老闆了，自然要增強陣容，多演新戲。因為與言菊朋在雙慶社合作的一段淵源，就約他加入，九月十二日白天，在中和園打泡，一共演四齣戲：（一）尚富霞「貪歡報」。（二）九陣風，茹富蘭「殷家堡」。（三）小翠花「馬上緣」。（四）尚小雲，言菊朋，侯喜瑞，「林四娘」，初次公演。

十月九日協慶社在三慶園的夜戲，尚小雲與朱素雲、蔣少奎、尚富霞合演，又推出一本新戲「貞女殲仇」來，（又名謝小娥）。壓軸言菊朋與小翠花合演「烏龍院」。

十一月十五日，協慶社在三慶園的白天戲。尚小雲推出老戲新編的「玉堂春」帶「監會團圓」，由朱素雲、馬富祿、札金奎、李洪福合演。壓軸由言菊朋唱「搜孤救孤」。

十二月三日，協慶社在三慶園夜戲，尚小雲貼演「紅綃」，雖然民國十二年冬天就唱過，但那是在俞振庭的雙慶社，在自己的班還是第一次。由侯喜瑞、朱素雲、范寶亭、尚富霞陪他演出。為了增強班中陣容，又邀進一位老生譚小培來，與王長林在壓軸合演「天雷報」。而把言菊朋與尚富霞的「胭脂虎」派在倒第三。言三爺火了，認為他看不起他，因此當晚演完戲，馬上辭班不幹了。

第二天十二月四日，協慶社仍在三慶園演出夜戲：尚小雲、茹富蘭、王長林、

侯喜瑞合演「巴駱和」，壓軸譚小培的「鬧府」。上座仍舊很好，並沒有因言菊朋的辭班，而影響票房成績。

言菊朋這一鬧班，可以說是不識時務，昧於形勢。當年演員多，戲班多，為了競爭起見，多有雙生雙旦制，就在老生班約兩位旦角，旦角班約兩位老生，大家都能合作無間，共同把這一臺戲唱好了來叫座兒。以余叔岩搭梅蘭芳的班兒舉例，梅班原有老生王鳳卿，余加入只掛三牌。有時梅演新戲，王演壓軸，余叔岩就演倒第三。梅王合演大軸，余則壓軸。但有時梅、余合演大軸時，王也照唱壓軸無誤，絕沒有爭牌搶戲的現象。言菊朋以一個剛下海的票友，論資望他比譚小培淺，這樣意氣用事，實在自不量力。

尚小雲也是個愛鬧意氣的角色，他便要給菊朋一點顏色看看，恰巧馬連良剛從上海回來，尚和他也是在雙慶社多年合作的老同事，就約他加入協慶社。馬連良一口應允，譚小培也不辭班。十二月十七日，協慶社在三慶園夜戲，尚小雲、馬連良、侯喜瑞大軸演「寶蓮燈」帶「打堂」。壓軸譚小培「賣馬」。十二月二十日，協慶社在三慶園的白天戲：尚小雲大軸「貞女殲仇」。壓軸馬連良，劉景然，王長林「盜宗卷」。倒第三譚小培、朱素雲、茹富蘭、侯喜蘭、侯喜瑞的「黃鶴樓」。尚小雲班仍然有兩老生，譚小培與馬連良也合作無間，不爭戲碼。

民國十五年，言菊朋搭入了小翠花的又興社，一月二十三日在開明戲院夜戲。

小翠花爲了捧捧言菊朋，大軸派他與王幼卿合演「四郎探母」，自己壓軸演「醉酒」。

二月二十日又興社白天戲。言菊朋、王幼卿演「汾河灣」碼列大軸，因爲「汾河灣」是言的招牌戲。小翠花、孫毓堃、侯喜瑞的一齣大戲「戰宛城」，甘居壓軸，這也是小翠花的風度過人。

二月四日又興社開明夜戲：小翠花、孫喜瑞、劉景然、李洪春，初次公演「貂蟬」。言菊朋、王幼卿、王長林，壓軸演「打漁殺家」。

三月十七日又興社開明夜戲：大軸小翠花、王幼卿「虹霓關」帶「洞房」，壓軸言菊朋「罵曹」。

雖然小翠花待他這麼好，言菊朋爲了一點細故，又辭班不幹了。

民國十六年起，言菊朋又搭了朱琴心和程玉菁兩個旦角的班兒。二月十六日開明夜戲：朱琴心，金仲仁大軸「樂昌公世」，壓軸言菊朋演「南陽關」。

六月二十七日開明戲院：程玉菁、王又荃大軸演「頭二本虹霓關」，壓軸言菊朋演「空城計」。

七月十日開明戲院：程玉菁、張春彥大軸「緹縈救父」，壓軸言菊朋「法場換

子」。

十一月四日慶樂園白天戲：朱琴心、言菊朋大軸合演「探母回令」。

十一月十三日慶樂園白天戲：大軸朱琴心、程繼仙，「全本販馬計」，初次公演。言菊朋壓軸演「南陽關」。

十二月二十日吉祥園白天戲：大軸程玉菁、言菊朋「禪魚寺」。（即「武昭關」。）壓軸程玉菁演「女起解」。

民國十七年一月一日，慶樂園白天戲：程玉菁大軸「丹陽恨」，言菊朋壓軸「雄州關」。

寫到這裏要說明一句，從十四年到十七年，連同以後的十年來，筆者所列舉言菊朋演的戲，並不是他每年只演這幾場戲，不過是擇尤記載罷了。如果按場次記來，既無必要，也沒有篇幅。

這時候余叔岩已經自組勝雲社，馬連良已經在春福社掛頭牌，都獨當一面了。言菊朋見獵心喜，也想自己挑班唱頭牌，就在秋天自組了個民興社，八月十八日白天在華樂園打泡，大軸與郝壽臣、王長林合演「捉放曹」，自「公堂」起。二牌青衣用關麗卿，壓軸唱「女起解」。

九月二日白天也在華樂園，推出與郝壽臣合作，新排首演的「應天球」來。

（即「除三害」。）壓軸關麗卿，芙蓉草合演「五花洞」。

余叔岩此時正在巔峰狀態，馬連良的新腔也風行一時，言菊朋只靠唱兩句，而其他如念白、扮相、做派、武功底子都較余、馬差得多，班中陣容也不硬整，自然不能與那個大班較一日之短長。於是演了沒有幾場，賠不下去了，只好將民興社解散，這是他第一次組班失敗。

十八年起，還是依人作嫁吧，就先後搭徐碧雲、楊小樓、朱琴心的班兒：

一月三十日，徐碧雲的雲慶社在開明戲院夜戲。徐碧雲、程繼仙、茹富蕙的「頭二三四本玉堂春」，言菊朋飾演藍袍劉秉義。次日（三十一日）在開明演白天，徐演「五六七八本玉堂春」，新排首演，言菊朋還是飾劉秉義。

五月十八日，徐碧雲從上海回來，在中和園演夜戲。他和程繼仙、蕭長華、大軸演獨有本戲「盧小翠」，壓軸言菊朋、侯喜瑞「失街亭」，這才算唱了一齣正戲。

八月三日，楊小樓的永勝社，在第一舞臺夜戲，新排首演「野豬林」，（頭本林沖發配），侯喜瑞飾魯智深。壓軸言菊朋「失街亭」，錢金福的馬謖，裘桂仙的司馬懿。次日（四日）楊小樓接演「山神廟」，（二本林沖發配），壓軸言菊朋的「鬧府」，錢金福的煞神，裘桂仙的葛登雲，言菊朋這才覺得過了譚派老生戲的癮。

八月十一日，朱琴心的雙成社在中和戲院演白天，正趕上七月初七，朱琴心大

軸「天河配」，言菊朋壓軸「轅門斬子」。

八月十八日，仍是雙成社在中和戲院的白天戲：朱琴心與姜妙春、馬富祿大軸演新排的「王熙鳳毒設相思局」，言菊朋壓軸演「空城計」。

這時候高慶奎也挑班，自組慶盛社獨當一面了。又給了言菊朋一個刺激，於是他又再度挑班，自組詠評社，這一回出點噱頭，把老戲加上尾巴，以示新穎。十月十三日在開明戲院演白天，貼「擊鼓罵曹」帶「鬧長亭」。十月十九日在慶樂園演白天，貼「珠簾寨」帶「燒宮」。

但是沒有許多老戲可以加尾巴，同時班中陣容又太弱。於是這個班不到年底下就解散了，這是他第二次挑班失敗。

十九年起，再回楊小樓的永勝社吧，楊小樓的二牌旦角是新豔秋，二牌老生則用言菊朋。二月十二日，永勝社在開明戲院的夜戲，大軸楊小樓、錢金福的「安天會」。壓軸新豔秋，言菊朋的「探母回令」。戲好，角兒齊，自然賣個滿座。

演了三期以後，到第四期出問題啦！三月一日永勝社開明夜戲，大軸楊小樓，錢金福「鐵籠山」，新豔秋、王又荃、文亮臣，合演「鴛鴦塚」，這是程派本戲，自然排在壓軸。言菊朋的「上天臺」排在倒第三，這原是很自然的事。言菊朋那不肯唱倒第三的老毛病又犯了，聲明唱完這場就辭班。（戲已貼出，是不能臨時不唱

的，那前後後臺都不會答應。）

這時程硯秋因為王又荃隨新豔秋叛離，改組鳴和社，覺得貫大元也過時了，小生換了姜妙香，老生就約言菊朋試一試。三月三十一日在華樂園夜戲，程硯秋大軸和姜妙香、李洪春、曹二庚演「玉堂春」，壓軸派了言菊朋與郝壽臣一齣「捉放曹」。一看臺下反應不熱烈，同時那個瘦小枯乾的扮相，和自己演對兒戲也不合適，於是這次沒等言菊朋辭班，而把他解聘了，老生改用王少樓，從此合作很久。

言菊朋這一下可慘了，成為散兵游勇，而且大班也搭不進了，只好逢班就搭吧！先搭黃桂秋的臨時班，黃班因為沒有戲院可進，在西城中天電影院演出，五月二十六日晚，黃桂秋與芙蓉草演新排的「姜皇后」，壓軸派言菊朋一齣「法場換子」，這個班沒唱幾期就散了。

冬天，言菊朋搭上華慧麟的班，十一月二十五日晚，在華樂與華合演「探母回令」。二十年二月一日，中和戲院夜戲，華慧麟大軸演新排的「丹陽恨」。言菊朋與吳彥衡，在壓軸演「八大錘」。

言菊朋與程玉菁是老搭檔，二十年冬起與程合作，十二月十四日在華樂園白天，言、程曾貼過「探母回令」，一直合作到民國二十二年，十月二十九日在吉祥園夜戲，程玉菁壓軸演「宇宙鋒」，言菊朋在大軸露了一齣新戲「碧玉胭脂」，就是

把「遇龍館」與「失印救火」連起來唱，他前飾永樂，後飾白懷，茹富蕙的金祥瑞、王又荃的白簡。馬連良後來把這個本子潤飾一下，改名「胭脂寶褶」，於二十五年八月二十一日，在華樂戲院夜戲演出。現在戲迷只知道「胭脂寶褶」是馬派戲，其實，言菊朋在馬連良首演的三年前就已演過了。再往前找，「失印救火」本是譚鑫培、余叔岩的拿手戲，還是道地的譚派戲呢！

民國二十三年，以學言出名的票友奚嘯伯，都自己挑班了，這對言菊朋又是一個挑戰，於是在民國二十四年，言菊朋三次挑班。這一次下了決心，要唱頭牌到底了。二十四年九月十九日，春元社在哈爾飛打泡，大軸言菊朋與吳彩霞、蔣少奎合演「二進言」，他的楊波，進宮時那段二黃三眼，詞句比別人多，有「琴棋書畫」、「春夏秋冬」等花樣，算是拿手戲之一。

二十五年起，旦角改用胡菊琴，二十五年一月四日，寶桂社在哈爾飛的夜戲，言菊朋與胡菊琴大軸「全本青風亭」。壓軸言菊朋先唱一齣「失街亭」。二十六年二月二十四日，長安戲院開幕，次日二十五，言菊朋就在那裡演一場白天戲，先和胡菊琴演「四進士」，大軸再與裘盛戎合演「擊鼓罵曹」。五月裏，旦角換用李婉雲（名淨李春恆之女），五月四日在慶樂夜戲，言、李合演「探母回令」。

二十七年春，旦角改用沈鬘華，這時候言少朋、言慧珠都已經出道了，二十七年三月十三日，寶桂社在吉祥園夜戲，言少朋、沈鬘華壓演軸「一捧雪」。大軸言菊朋的「珠簾寨」。

言慧珠自己也可以挑班了，二月二十八日在吉祥園夜戲：壓軸她與魏蓮芳演「樊江關」。大軸「龍鳳呈祥」，言慧珠的孫尚香，言少朋的前喬玄後魯肅，言小朋的趙雲，完全是兄弟姊妹合作。

這時候言菊朋認爲子女已經成人，索性組個言家班吧，也不用另外找旦角了。言慧珠雖然已經能夠獨立，但是爲了孝道，勉從父母，就陪他父親唱了半年，最足以代表言家班精神的，可以舉下列的一場戲：

二十九年二月八日，庚辰年正月初一，春元社在新新戲院的日場戲：壓軸「大青石山」，賣符捉妖起，到斬孤止。言慧珠的九尾狐，言少朋的呂洞賓，言小朋的關平，錢寶森的周倉，王福山的王半仙。大軸言菊朋、王泉奎的「擊鼓罵曹」。

但過此不久，言菊朋、言慧珠父女失和，分道揚鑣，言慧珠飛黃騰達，言菊朋日益潦倒，在民國三十一年便逝世了。

三、家庭與趣事

言菊朋是蒙古旗籍的旗人，生於光緒十六年（公元一八九〇年），月日未詳。

他原名言錫，字仰山，是官宦世家，他因為自幼嗜劇，才改名菊朋，在遜清末年和民初，他曾經當過公務員。後來因為花費在聽戲、學戲、唱戲的時間太多，耽誤公務，索性便辭職不幹，而專以國劇為務。

他的迷譚鑫培，不但學譚的臺上藝兒，對譚的臺下生活習慣，模仿也不遺餘力。譚鑫培喜歡聞鼻煙，成天兩個鼻孔都因為抹鼻煙抹得黃黃的，到了後來，先要把鼻子洗乾淨了再扮戲。言菊朋不聞鼻煙，但是他在扮戲以前，也對鼻子「照洗如儀」，表示學譚老闆。譚鑫培有一張戴著小帽，身穿長袍兒，坎肩，手托鼻煙壺的半身照片；言菊朋也照作一身衣裳，買一頂相仿的帽子，連帽子上的璧璽帽正，都刻意仿譚，手托鼻煙壺也照那麼一張半身像，遍送友好，題名「仿譚照像」。這個人迷譚到這個程度，真可以說是有點走火入魔了。

過去的梨園人物，嘴都很刻薄，說損話是拿手好戲。大家對言菊朋是票友下海唱戲，便瞧不起他，故意譏諷，送他一個「五小」的外號，又有稱為「五子」的。

「五小」是「小腦門」（額頭太低），「小鬍子」（髯口又薄又稀又短），「小袖子」（水袖太短），「小鞭子」（馬鞭又短又細），「小靴子」（厚底靴子的底兒太薄）。

「五子」則是「小鬍子」、「小袖子」、「小鞭子」、「洗鼻子」、「裝孫子」可謂謔而虐了。

言菊朋一生，志高行疏，年輕時嗓子好，咬字準，又有陳彥衡的胡琴陪襯，在票友裏是學譚錚佼人物，他便自我陶醉，以譚派傳人自居，目無餘子，對余叔岩都不大看得起，更不論別人了。但在下海以後，和內行人一比，除了字眼以外，身段、武功都不如人。後來又與陳彥衡鬧翻了，聲勢大落，他還不自覺。假如搭上常班，在舞臺上多歷練些年，培養火候和基本觀眾，到了相當時期，實至名歸，未嘗不可獨當一面，成個氣候。不想他不此之圖，自視甚高，常鬧脾氣，給人掛二牌都嫌委曲。豈不知梅蘭芳唱過倒第六，余叔岩唱過倒第三，只要你劇藝精進，自然會脫穎而出，能挑班掛頭牌的。言菊朋卻鬧個高不成，低不就，第三次挑班雖然過了頭牌癮，但是陣容不整，營業不振，後來好容易有言慧珠幫了忙了，卻又與女兒鬧翻，是他最後的最大失策。

自從譚富英挑班以後，因他是譚鑫培之孫，有血統關係，當然以「譚派鬚生」

來號召。言菊朋認為他學譚最像，譚富英遠不如他，但是又不能否定人家的祖孫關係，於是自創一個名號：「舊譚派首領」，報上的廣告，戲院的海報，全如此寫法。言慧珠與他合作演出，他還以為是「舊譚派首領」攜帶小姑娘闖世面，卻不知，事實上是爸爸沾了女兒的光。

言菊朋因為與言慧珠是父女關係，不便演夫妻情節的對兒戲，如「武家坡」、「汾河灣」、「桑園會」、「寶蓮燈」等；只好貼「南天門」、「打漁殺家」、「武昭關」、「賀后罵殿」等戲。看戲的人，大部分是為言慧珠去的，父女合演一齣，當然是要看完了才走，所以言菊朋會錯了意，以為是自己的號召。

像前文所說二十九年二月八日，言慧珠「青石山」，言菊朋「罵曹」那一場戲，筆者是當時座上客，憑良心說，我便是衝「青石山」去的。因為言菊朋的「罵曹」已聽過多次，而且今不如昔，已經引不起興趣了。而「青石山」呢，言慧珠扮相明豔照人，武功身手矯健。錢金福和王福山家學淵博，老派典型。言少朋俊逸儒雅，言小朋初生之犢，都是吸引觀眾的角色。因為新新戲院的觀眾水準很高，為了禮貌，仍舊聽完「罵曹」才走。

那場戲以後不久，言菊朋在吉祥園唱了一場，大軸他演「托兆碰碑」，壓軸言慧珠「女起解」。吉祥園的看客以學生居多，是言慧珠的基本觀眾。年輕人做事是

主觀而直覺的，「女起解」下場，捧言慧珠的人都走了。言菊朋上得臺來一看，觀眾走了一大半，這才明白，上座不錯原來是女兒的號召，自己已是大勢去矣。自己幾十年的藝術，竟不如小毛丫頭能叫座。言菊朋一窩囊，回家就病了一場，病好了又犯了個性強不服輸的老脾氣，不讓女兒與自己合作了，還是自己唱，不沾女兒的光。言慧珠正求之不得，從此各處跑碼頭，日益走紅，而言菊朋卻每況愈下，潦倒以終了。

言菊朋是民國三十一年六月二十日，也就是壬午年五月初七日逝世，享年五十三歲。那時候言慧珠正在哈爾濱演出，不能中止合約停演，所以也沒有回去奔喪，只有言少朋趕回北平去，料理喪事，從此一代名鬚生，曲終人散。

言菊朋的劇藝以唱著稱，所以他灌的唱片很多，一共有五十八張，僅次於馬連良（馬灌了六十張）。計蓓開十三張、百代十二張、高亭十一張、勝利十張、長城五張、太平（國樂）四張、大中華三張。可惜這些唱片，現在沒有人能存有全部的了。

言菊朋的太太高逸安，頭腦很新，能書善畫，博才多能。後來看言菊朋頑固不化，越老越糊塗，就與言離婚，而到上海去從事電影工作了。曾在明星公司的影片裏，與胡蝶配演過，當然是老旦身分了。



言菊朋的大兒子言少朋，也是使言菊朋痛心疾首的問題人物，自己的玩藝兒已經自成一家了，少朋卻放著家學淵源他不學，反而去學馬連良。同時，言少朋對馬入迷的程度，不在他父親譚之下。言菊朋無論如何管教，也改不了他這位令郎的志向。最早少朋學馬是偷著學，馬連良很喜歡他，但是礙得言菊朋的面子，也不好收他為徒。後來言菊朋看他兒子是學馬學定了，實在沒法子克紹箕裘了，也就死了心，索性成全他吧！找人向馬連良說項拜師，馬連良欣然接受，正式收言少朋為徒，傾囊以授，所以言少朋的學馬，是有相當造詣的。

民國三十八年，言少朋曾隨李薔華、李薇華姊妹（李棠華的姊姊）來臺，演出短期。在美都麗戲院（現國賓電影院的前身）露過「胭脂寶褶」。前永樂由胡少安扮演，少朋反串小生，飾「遇龍館」的白簡，用大嗓；後面「失印救火」則飾白懷。他就是嗓子闇啞，調門太矮，但神情、念白、身段，頗有幾分馬溫如的意境。可惜未能留下來，又返回大陸了。

言少朋的太太張少樓，南京夫子廟清唱出身，工鬚生，學言派。言菊朋的劇藝未能傳子而傳媳，也是讓他哭笑不得的事。目前流傳的「柴桑口」、「文昭關」錄音，都是張少樓所灌，除了氣力弱一點，言味還十足呢！

言二少爺小朋，工武生，拜丁永利為師，自然是楊派路數。不過他功底不太堅

實，扮相倒是很帥。他也演過電影，抗戰勝利以後，中電三廠設在北平，拍片很多，杜驪珠、王元龍演過一部「天橋」，言小朋也參加了，以小生面目出現。

言大小姐叫言伯明，嫁了漢口名票游樂三，游工鬚生，學言派，因此言菊朋見喜，以女妻之。游樂三在北平新新戲院還票演過一次「空城計」，平平而已，學言的程度，比張少樓要遜一籌了，言伯明後來歿於漢口。

言菊朋的二小姐，便是鼎鼎大名的言慧珠，慧珠乳名「二妞」，從小便是美人胚子，聰明絕頂，領悟力極強。在上小學時候就善舞能歌，是學校遊藝會的鋒頭人物。上春明女中以後，就開始學戲了，先工程派青衣，「罵殿」是她拿手。後來改學梅派，拜朱桂芳為師，朱與姚玉芙是梅蘭芳的臺上左輔右弼，對於梅派戲的身段、地方，瞭如指掌。慧珠苦學幾年，劇藝大進，後來又正式拜入梅的門下，得梅親自指點，藝更愈臻精純。且角學梅的太多了，拜門的也有幾位，能得梅蘭芳真傳的，只有李世芳和言慧珠，李世芳不幸夭折，言慧珠可以稱得起是梅派唯一傳人了，她得梅的藝術，總有十之六七的程度。

言慧珠人既漂亮，思想也很開放，於是就韻事頻傳了。她在春明女中還沒畢業的時候，就開始捧角，對象是北平戲曲學校的武生黃金璐。那時候北平有許多女學生都捧角兒，男人捧角兒稱為「捧角家」，女人捧角呢，便有人給起外號叫「捧角

嫁」，「家」字加「女」，不但表示捧角的是女人，而且暗示捧的終極目的是「嫁」他，而言慧珠便是這一群捧角嫁裏的領袖人物。

王金璐的武生學楊派，人也長得英俊，擁有一些基本觀眾，尤其是捧角嫁們的偶像。他有個女友李墨纓，是貝滿中學的學生，貝滿是教會學校，水準相當高。雖然言慧珠對他一往情深，別人是艷羨不已，但是王金璐卻情有獨鍾，認爲李墨纓大家閨秀，人既漂亮又有修養，不像言慧珠那麼瘋丫頭似地飛揚浮躁，因此對言只虛與委蛇，而終與李結合。這一下子把言二小姐可氣壞了，認爲奇恥大辱，從此懷恨在心。

此後言慧珠日益走紅，而王金璐出科後，卻沒有什麼出路。在校時固有「戲校楊小樓」的美譽，那是人家虛捧。畢業後打算搭班，但北平比他資深的武生有得是，如周瑞安、孫毓堃、吳彥衡、高盛麟、楊盛春、李盛斌、梁慧超、鍾鳴歧，不下十來位，誰肯請一位剛出科的武生掛三牌呢？於是景況日窘，後來生活都相當困難了。這時言慧珠應天津中國大戲院約演短期，武生人選還沒定，她有權推薦，於是有人請她幫幫王金璐的忙。她一看報復的機會來了，便提出先決條件，要拜倒她的石榴裙下，可以保證登臺中國。王金璐迫於現實，只好投降「狼王」（當時言慧珠的外號），李墨纓也徒呼負負，言慧珠終於將王金璐收服了。

言慧珠在上海大紅以後，一度與白雲同居。大陸陷匪後，俞振飛自港返回大陸，他的妻子黃曼耘去世，共匪就把言慧珠配給俞振飛，共掌上海的戲劇研習機構。「文化大革命」以後，強迫言慧珠演「白毛女」等樣板戲，慧珠倔強不肯屈服，備受凌辱，就把她冷凍起來。慧珠不堪壓迫，有一天穿好「貴妃醉酒」的戲裝，項上掛一個牌子，上書「我要唱戲」，竟自殺以示抗議了。

言三小姐是言慧蘭，自幼嬌生慣養，不好好上學，也不專心學戲，就是一意貪玩。她也偶爾上上臺，不過她的戲遠沒有她的跳舞嫻熟，後來嫁給北平戲曲學校出身的花旦陳永玲，倒也郎才女貌。

言菊朋夫妻子女，除了長女伯朋較為平凡以外，其餘每一個人都是多彩多姿，可以稱得起是藝術家庭了。

高慶奎慷慨激昂

一、師承與家世

民初以還，鬚生有所謂余（叔岩）、高（慶奎）、馬（連良）為「三大賢」之說。余叔岩是譚（鑫培）派傳人，又研究琢磨，發揚光大，成為余派。高慶奎與他們兩位同列為「大賢」，具見自有他的獨到之處，和成功條件了。

高慶奎的嗓音清亮，調門高亢，並且有腦後音。唱工滿宮滿調，慷慨激昂，聲容並茂，有如長江大河，使人聽著痛快淋漓。梨園行管嗓子叫「本錢」，有此好「本錢」，自然使觀眾愛聽，足資號召了。他的扮相清癯，飄逸不足，敦厚有餘，尤其適宜悲劇苦戲。對於做戲有研究，深刻、細膩、臉上、身上都有戲，「潯陽樓」

爐灶，獨樹一幟，走紅數十年，成為馬派。高慶奎與他們兩位同列為說。余叔岩是譚（鑫培）派傳人，又研究琢磨，發揚光大，成為余派。馬連良另起

稱為絕唱。他初學譚派，後又宗劉（鴻昇），成名後，就乎自己的嗓音，因勢利導，又創了些「高」腔，他也自成一家。只因為他的戲路，沒有好嗓子辦不到，所以「高派」不彰。但是也有宗他的人，不過不多就是了。除了本工老生以外，他能演紅生、武生，能反串花臉、老旦，戲路寬廣，能戲甚多。譽之者稱讚他淵博、譏之者，謂為「高雜拌兒」，也就是駁雜不純的意思。他所以能夠多才多藝，與他的學戲師承，和搭班態度有關。

高慶奎的父親高士杰，藝名四保，是清末的名丑，肚子很寬綽。高慶奎自幼耳濡目染，就見過不少名角好戲。他十一歲時，開始從賈洪林的叔叔賈麗川學戲，後來又從沈三元、朱天祥、李鑫甫三位學藝。這幾位先生都是文武崑亂不擋的名師，尤其李鑫甫戲路寬泛，武戲更為拿手，高慶奎的武功和武戲，都是從李鑫甫那裏所學而紮的根基。李鑫甫故後，他又從賈洪林學戲。賈洪林做表念白的精純，老譚都對他佩服，晚年倚為左右手；馬連良的戲路，也是學賈洪林。高慶奎得這許多位老師的真傳，他們然就博才多能了。

不到二十歲，他曾搭譚鑫培的同慶社演唱，不過是底包，零碎兒，借臺學藝而已。後來倒嗆了，就休養了兩年，一直到民國二年，他二十四歲時，才正式搭班唱戲，唱了七年以後，從民國九年起，就掛頭牌了。以後自己挑班，跑外碼頭，大紅

大紫，一直到民國二十三年，轟轟烈烈的唱了十五年戲。他所以這麼扶搖直上，發展很快，和他的搭班態度有關。

二、搭班求發展

高慶奎絕頂聰明，他在搭班之始，那個時候北平的生行名角如林，老生界的泰斗譚鑫培，和劉鴻昇還健在，比他資深的老生如孟小如、王鳳卿、貫大元、王又宸等都已稍有地位，余叔岩、言菊朋也露了頭角。他認為如果能成為氣候，非從「觀摩先進，培養觀眾」這兩方面入手不可，那麼就要多搭班，於是他就定了一個「三不爭」的原則：不爭主角配角，不爭戲碼先後，不爭戲份多少。把這個風聲一放出去，各班的管事人都認為孺子可教也，於是乎他搭的班子越來越多，在臺上觀摩先進的劇藝，在臺下培養觀眾的人緣，就一步一步的，按照他自己訂的計畫來逐漸實踐了。

從民國二年起，他搭過田際雲（藝名想九霄，名花旦，那時候已退休，一心培植兒子武生田雨農了）的玉成班，後來改名翊文社。俞振庭的雙慶社，譚鑫培的合慶社，王瑤卿的天慶社與成慶社，楊小樓的桐馨社與中興社，周瑞安的瑞慶社，梅

蘭芳的裕群社和喜群社。其中以俞振庭、梅蘭芳、楊小樓三個人對他的提攜之功最

大，現在且說他搭其他各班的演戲情形：

在玉成班，他在倒第二演過「雙胭脂虎」的李景讓，另外一位李景讓是賈洪

林，兩位石中玉是路三寶，王蕙芳，他父親高四保的旗牌，也就因爲他父親和師父

（賈洪林）的援引，他才能搭進這個班的。這天（民國二年六月二十四日）大軸是

孟小如的「九命奇冤」，倒第三是梅蘭芳、謝寶雲的「孝義節」。

七月二十二日白天，他在玉成班演到第五，「白門樓」的陳宮，張寶昆飾呂

布。倒第四是梅蘭芳、謝寶雲的「母女會」，大軸是田雨農、李連仲「連環套」。

民國三年四月十五日白天，他在翊文社的倒第五「鎭澶洲」裏，配演楊令公魂

子，瑞德寶飾岳飛。大軸是梅蘭芳、王蕙芳的「樊江關」。

八月四日白天，他在翊文社的倒第六「轅門射戟」裏，配演劉備，張寶昆飾呂

布。大軸是楊瑞亭「霸王莊」，壓軸梅蘭芳、孟小如「趕三關」。

他搭王瑤卿的天慶社，民國四年六月二十八日，在倒第七，也就是開場，唱過

「賣馬」。大軸王瑤卿的「金猛關」。也是王瑤卿的班兒，成慶社，在民國五年八月

二十日，他陪王瑤卿唱過大軸，配「穆柯寨」的楊延昭。

他搭周瑞安的瑞慶社時，還有過趕場的紀錄；民國七年三月十三日白天，他先

在吉祥園唱完雙慶社的倒第五「上天臺」，那天大軸是梅蘭芳的「金山寺」。然後又趕往三慶園唱瑞慶社與尚小雲合演的「戰蒲關」，大軸是周瑞安的「冀州城」。那時候北平老生有的是，而兩班都有他，且在同一天白天演出，其人緣之好，就可見一斑了。四月二十一日三慶園瑞慶社的日場戲，他在壓軸與尚小雲合演「趕三關」，大軸是周瑞安「潞安州」。

高慶奎在不到二十歲時，曾搭過譚鑫培的班，但是那時候對學譚的劇藝還不能深刻的領略。民國四年，他二十六歲，已經懂得如何吸收了，就不計條件的搭入譚的班來學戲。民國四年十一月十九日，文明園合慶社的日戲，他在倒第五（開場第二齣）唱「群英會」，大軸是譚鑫培，王長林的「天雷報」。民國五年一月七日，吉祥園合慶社的日戲，他在倒第三陪榮蝶仙唱「荀灌娘」，飾演荀崧，大軸是譚鑫培，陳德霖的「南天門」。第二天一月八日，連演一天，他在倒第二陪時慧寶演「逍遙津」飾穆順。大軸譚鑫培、程繼仙合演「八大錘」。六月五日，文明園合慶社的日戲，他在倒第八（開場第二齣）唱「定軍山」，大軸譚鑫培，王長林的「奇冤報」。民國六年一月十二日，吉祥園春和社的日戲，他在倒第五（開場第二齣）唱「宮門帶」，大軸是譚鑫培、梅蘭芳的「汾河灣」，而過此不久，譚鑫培就逝世了。

高慶奎還有一個聰明地方，他搭其他的班兒，有時露露劉（鴻昇）派的戲；遇

見與劉鴻昇同臺，他就只露譚派戲。因為他如果在前場唱劉派戲，有點與老師比賽，別苗頭的意味。唱不好，便成了小巫見大巫，相形見絀。萬一因為年輕，嗓子衝，而唱好了，且青出於藍，那麼，劉老師面上不好看，就不好從他再學玩藝兒了，他堅守這個原則不變。像民國六年九月八日，廣興園的日場戲，他就在倒第三與尚小雲合演「武家坡」，大軸是劉鴻昇的「斬黃袍」。十月四日，第一舞臺桐馨社夜戲，他在倒第四唱「趕三關」，倒第二是劉鴻昇「取城都」，大軸楊小樓「落馬湖」。十月六日，第一舞臺桐馨社夜戲，他在倒第三陪王瑤卿演「木蘭從軍」飾花弧，倒第二劉鴻昇「敲骨求金」，大軸楊小樓「水濂洞」。具見他會做人。

以上筆者所記高慶奎這些戲碼，為的是說明他的戲路，和如何的不計主配，不爭先後，以後類似的記載，也是同一原因。

三、俞振庭、梅蘭芳、楊小樓對他的提攜

北平梨園界有一位怪傑俞振庭，他是俞菊笙的第五個兒子，人稱俞五。（這是北平俞五，俞振飛是江南俞五。）家學淵源，當然學武生了，可惜他只有一齣「金錢豹」傲視群儕，其餘的武戲，都不如他師哥楊小樓與尚和玉。但是他卻有組織的

天才，在臺上生活不久，就成立一個雙慶社，在臺下當起班主來了。他的頭腦新，反應快，了解觀眾心理，會派戲碼，會耍噱頭。你如果與他合作好了，他真能把你捧紅了。你如果不與他合作，他打擊你也不遺餘力，因此一般同行，都懼怕他三分，他如果約你加入，你真不敢不去。老伶工譚鑫培、孫菊仙、劉鴻昇都搭過他的班。梅蘭芳、尚小雲、李萬春都是被他捧紅了的，高慶奎自然也不例外。前文說過，高慶奎一開始搭班就抱定「三不爭」的原則，對俞振庭來說，「正合孤意」，於是在民國四年，就把高慶奎爭取到雙慶社，高慶奎自然也是求之不得。那時候梅蘭芳正在日益走紅，是雙慶社的頭牌，俞振庭就讓高慶奎與梅蘭芳墊戲、配戲，並且勸梅蘭芳也捧他。梅這個人非常忠厚，願意捧人，他從兩次上海公演回來以後，一意求新求變，編排古裝和時裝的新戲，在他的新戲裏，他讓高慶奎幾乎無役不與，儼然成了梅黨人物。梅蘭芳那時候的紅勁兒，比譚鑫培還能叫座，觀眾最多，而在看梅戲的觀眾心目中，也就有了高慶奎的印象了，這也是高慶奎求仁得仁所要達到的目的，我們且看那幾年的演出情形。

在與梅蘭芳墊戲方面，配老戲方面：民國四年二月二十一日，吉祥園雙慶社日戲，高慶奎在倒第三配演姜妙香「黃鶴樓」的孔明，大軸梅蘭芳，孟小如的「汾河灣」。三月二十一日吉祥園日場，梅蘭芳大軸「玉堂春」，高慶奎配演紅袍潘必正。

民國五年一月二十三日。吉祥園日戲，高慶奎在倒第二配演王鳳卿「定軍山」的孔明，大軸梅蘭芳的「春香鬧學」。民國六年九月十四日，吉祥園日戲，高慶奎在倒第七（開場第一齣）唱「借趙雲」，大軸梅蘭芳「五花洞」。十月五日吉祥園日戲，高慶奎與裘桂仙在倒第六（開場第二齣）唱「碰碑」，大軸梅蘭芳「風箏誤」。十月十四日吉祥園日戲，高慶奎在倒第七（開場第二齣）唱「斬黃袍」，大軸梅蘭芳與陳德霖，王鳳卿合演「雁門關」，在壓軸還帶一齣「黛玉葬花」。經過這幾年的考驗，派什麼唱什麼，先後，主配都可以。俞振庭對高慶奎非常滿意，於是一方面請梅蘭芳在新戲裏帶上高慶奎，一方面自己要把他捧成角兒了。

梅蘭芳的新戲裏，原排就有高慶奎的是：「鄧霞姑」裏的鄧彬，「天女散花」裏的文殊，和「紅線盜盒」裏的薛高。「孽海波瀾」裏的彭翼仲，原由劉景然飾演，劉死後，由高接活兒。「一縷麻」裏的林太守，「木蘭從軍」的花弧，「童女斬蛇」裏的李誕，原排都是賈洪林飾演，賈死以後，這三個活兒也由高慶奎擔任了。俞振庭進一步要求梅蘭芳讓高慶奎大軸唱一回「轅門斬子」，前面由梅蘭芳唱「穆柯寨」、「槍挑穆天王」，梅蘭芳也照辦了，他們兩個人對於高慶奎，可稱捧足輸贏。

民國五年冬，朱幼芬組織了一個桐馨社，經常在第一舞臺演出，網羅名角很

多，楊小樓掛頭牌，梅蘭芳二牌，把高慶奎也約去。高在桐馨社的戲碼，慢慢脫離配角，而單獨演一齣正戲了。所貼的戲碼有「搜孤救孤」、「鎮潭州」、「賣馬」、「奇冤報」、「上天臺」、「梅龍鎮」、「華容道」、「翠屏山」、「武家坡」、「碰碑」、「定軍山」、「伐東吳」、「黃金臺」、「鬧府」、「南天門」、「醉寫」、「捉放曹」等。

民國六年七、八月之際，梅蘭芳脫離桐馨社，又回到雙慶社。民國七年出外回來以後，五月搭裕群社掛頭牌，這個班裏也有高慶奎（他同時還跨著桐馨社和同慶社兩個班。）在裕群社裏，他唱的正戲有「洪羊洞」、「罵曹」、「失街亭」、「五丈原」。民國八年一月，姚佩蘭、王毓樓組織喜群社在新明大戲院經常演出，梅蘭芳頭牌，余叔岩、王鳳卿輪演二牌，這個班高慶奎也在內，演過的正戲有「戰長沙」、「刺巴杰」、「烏龍院」、「轅門斬子」、「落馬湖」、「進蠻詩」、「浣紗計」等。綜觀他這些戲目裏，老生戲有褶子，靠把，衰派，和劉派的戲，並且兼演紅生、武生，他戲路的寬泛，就可見一斑了。

楊小樓對高慶奎也很提拔，在民國七年四日，他與尚小雲排演「楚漢爭」的時候，安排高慶奎飾韓信。民國八年十月，在中興社，楊小樓唱「長坂坡」，讓他飾劉備，這都是重要配角，來培養高的聲勢。在唱完「楚漢爭」不久，楊小樓新排

「頭本宏碧緣」，四月二十日初公演，楊小樓飾駱宏勛，賈璧雲飾花碧蓮，錢金福飾余千，王長林飾胡理，李連仲飾鮑賜安，特煩高慶奎反串老旦，扮演駱母，使他與這些老角耆宿們相排並列，那年高慶奎才二十九歲。楊小樓這一手，可以說完全捧人，因為他班中有龔雲甫，不是派不出人來，而把龔與尚小雲合作，派一齣「母女會」，具見楊小樓的苦心。

到了民國九年九月，俞振庭看高慶奎歷練得火候差不多了，就讓他辭掉別的班，而在雙慶社捧他掛頭牌，尚小雲掛二牌。九月二十四日三慶夜戲，高慶奎大軸「斬黃袍」，尚小雲倒第二演「審頭刺湯」。十月十二日三慶夜戲，高慶奎大軸「奇冤報」，尚小雲壓軸「玉堂春」。十月十八日三慶夜戲，高慶奎大軸「賣馬」，尚小雲壓軸「思凡」。十月三十一日三慶夜戲，俞振庭耍了一下噱頭，高慶奎在倒第四反串「草橋關」，大軸反串「釣金龜」。民國十年二月十四日吉祥園日戲，高慶奎大軸「失街亭」，壓軸尚小雲「醉酒」。三月六日三慶夜戲，高慶奎、尚小雲，大軸合演「牧羊卷」，三月十九日三慶園夜戲，高慶奎與郝壽臣、范寶亭，大軸合演「胭粉計」。經過這麼半年的頭牌生活，高慶奎認為聲勢已夠，基礎已穩，自己也有相當信心，四月起，就自己挑班了。

從民國二年起，到民國十年止，由搭班、唱邊配、演二路，到能唱正戲，以至

於掛頭牌，自己組班，其中固然有俞振庭、梅蘭芳、楊小樓的提拔，但是主要還是高慶奎本人有堅忍不拔的毅力，適應環境，虛心做人，才實至名歸，而走上成功之路。

四、挑班的陣容

高慶奎從民國十年起挑班，班名慶興社，民國十三年改名玉華社，民國十七年更名慶盛社，這個社名用得最久，一直到他民國二十五年輟演為止，都是用慶盛社。演出的地點，他以北平前門外鮮魚口的華樂園為大本營，不論日戲、夜戲，都是在那裏演出。

十五年來，和他搭配的演員，按時間的先後，各行演員，有如下列：

二牌旦角：程硯秋、黃潤卿、朱琴心、小翠花、韓世昌、王幼卿、徐碧雲、關麗卿、黃桂秋、李慧琴。

三牌武生：周瑞安、沈華軒、茹富蘭、小振庭（孫毓堃）、趙鴻林、俞贊庭、尙和玉、裴雲亭、高盛麟。

紅生：三麻子。

恆。

小生：朱素雲、王又荃、金仲仁、姜妙香。

老旦：文亮臣、龔雲甫、李多奎。

二旦：榮蝶仙、諸如香、吳富琴、小桂花、魏蓮芳。

武旦：朱桂芳、九陣風（閻嵐秋）、方連元。

花臉：郝壽臣、董俊峰、范寶亭、馬連昆、裘桂仙、侯喜瑞、蔣少奎、李春

裏子老生：李鳴玉、張鳴才、張春彥、陳喜興、李洪福。

小花臉：張文斌、慈瑞泉、曹二庚、王長林、馬富祿、茹富蕙。

程硯秋最早還籍籍無名，民國九年燈節，梅蘭芳排「上元夫人」時，他以梅的
學生身分，飾邊配許飛瓊。不過這個人工於心計，沉默寡言，對劇藝勤學苦練，凡
事有一定計畫。民國十年四月，高慶奎挑班，他是第一期的二牌旦角，直到十一年
八月離去，這一年多的時間，高慶奎對他幫忙很大，程有四齣老戲，兩齣新戲的首
演，都是在高的班裏。民國十二年他搭王又宸的班掛二牌，民國十三年初，就開始
挑班了，從此扶搖直上，後來且與他師父梅蘭芳爭一日之短長了。

民國十年四月十六，慶興社打泡頭一天，大軸高慶奎、程硯秋合演「汾河
灣」。四月二十六日：大軸高程「打漁殺家」。五月一日，大軸高慶奎「奇冤報」，

程硯秋新學會了「奇雙會」首演，碼列壓軸，朱素雲的趙寵。高慶奎捧捧他，飾演「哭監」李奇，唱到「寫狀」為止。十二月十八日，程硯秋再演「奇雙會」，高慶奎索性捧他到底，碼列大軸，由「哭監」唱到「三拉」、「團圓」。高慶奎仍飾李奇。自己再單唱一齣「奇冤報」，不過，碼列倒第三，中間墊一齣沈華軒、郝壽臣的「刺巴杰」。

十二月二十五日，程硯秋初演「戲鳳」，高慶奎陪他合演，碼列壓軸，大軸是高慶奎、郝壽臣「華容道」。

民國十一年元旦，程硯秋初演「弓硯緣」，他的張金鳳、榮蝶仙的何玉鳳、郝壽臣的鄧九公，王又荃的安龍媒。大軸高慶奎與董俊峰唱「碰碑」。

十一年三月十二日，程硯秋排的第一齣新戲「南安關」，在慶興社壓軸演出，大軸高慶奎唱「失街亭」。這齣新戲裏，程硯秋飾龍珠，王又荃飾馬駿，不外才子佳人故事，又名「龍馬姻緣」。

十一年七月二日，程硯秋的第二本新戲「梨花計」推出，與高慶奎合作，劇情不詳。

這兩齣新戲，都是程硯秋的不成熟作品，演了沒有幾次就掛起來了，也沒有留傳下來。

十一年七月八日，程硯秋與高慶奎合作一齣新學的老戲「全本蘆花河」以後，八月初唱了一場，就因出外而離開了，八月半起高班旦角換了朱琴心。

黃潤卿是童伶鬚生黃楚寶的父親，工花衫，戲路和芙蓉草很相近。黃楚寶紅了以後，他就退出舞臺，以輔導哲嗣爲務了。

韓世昌在高慶奎班，只在壓軸單演一齣崑曲，沒有與高合作的戲。

關麗卿、黃桂秋都是陳德霖的學生。兩個人後來也都傍過馬連良。關麗卿始終沒有紅起來，黃桂秋後來到上海紅了些年，創此柔媚的新腔，推了一齣「蝴蝶媒」，非常叫座。老戲以「春秋配」拿手，現在這齣戲還有黃派的唱法。

高慶奎與小翠花、李慧琴合作的時間比較長。和小翠花還排了幾齣新戲，後文另談。李慧琴是坤伶，嗓音好，戲路很正，是李桂芬的弟媳婦，也就是盧燕的舅母。

王洪壽，藝名三麻子，他是關戲宗師，南方的李順來（小三麻子）、麒麟童、林樹森，北方的李洪春，關戲都宗他的路數。其中以李洪春所得較多，後來他成了北方關戲典範，又再傳給李萬春、白家麟等人。三麻子在民國十一年秋北上，唱了三個月的戲，就搭高慶奎的慶興社。八月六日打泡，貼「掛印封金、壩橋挑袍」。以後陸續貼有「戰長沙」，他的關公，高慶奎黃碼列壓軸，大軸高慶奎「朱街亭」。

忠，郝壽臣魏延、張春彥韓玄。高慶奎能演關戲，與三麻子合作，他就飾黃忠了。三麻子單挑的戲還有「關公月下斬貂蟬」，與高合作的還有「三國志」，他帶「華容道」。他給高慶奎排了一齣新戲，在北平很轟動，就是「七擒孟獲」。這齣戲裏，三麻子飾孟樓，扮相有如「白馬坡」的顏良，也帶假下巴。有一段「仰面朝天一聲嘆」的漢詞，在北平風行一時，高慶奎飾孔明，黃潤卿飾祝融夫人，郝壽臣飾魏延，沈華軒飾趙雲，十一年九月二十二日白天，初演於華樂園，以後連演多場，上座不衰。三麻子離開北平以後，十二年元月起，高慶奎仍常貼「七擒孟獲」，不過孟獲換爲侯喜瑞，祝融夫人換爲小翠花了。

與高慶奎合作最久，而最得力的花臉是郝壽臣，高、郝二人排了幾齣新戲，都很叫座。

五、整理的老戲

高慶奎嗓子好，耐重唱，可以演成本大套的重唱工戲；同時他博才多能，除了老生以外，前文談過，他武生、紅生、老旦、花臉全能演。在搭班時候，聽人派戲，只偶爾露露本工以外的戲。挑班以後，一切可以自主，能調度全局的戲碼了；

因此，就一方面整理老戲，老尺加一的連演幾齣，或兼飾兩角。另外在本工以外發揮，有時候還帶些噱頭，於是和其餘的老生班比起來，就顯得他戲路寬廣，花樣百出了。下面按他演出時期的先後談一談：

「全部鼎盛春秋」

高慶奎挑班的第二年，在十一年三月十四日，推出了「全部鼎盛春秋」。包括「戰樊城」、「長亭會」、「文昭關」、「浣紗計」、「魚腸劍」、「刺王僚」六折。他自飾伍員一人到底。程硯秋飾浣紗女，郝壽臣飾專諸，李鳴玉飾伍尚，董俊峰飾姬僚。後來楊寶森挑班貼「鼎盛春秋」，就是仿高的路子。不過在「刺僚」以後，又加上一折「打五將」，以示更為「全鬚全尾」；其實只是伍員紮上靠，與五將比畫比畫，一打一散，完全是噱頭了。

到了民國十八年，高慶奎在三月二十日貼出「鼎盛春秋」，就加噱頭了，改為前飾伍員，「刺王僚」一折反串姬僚。因為鉤臉要佔點時間，「魚藏劍」一折，由郭仲衡飾伍員。黃桂秋飾浣紗女，黃俊峰飾專諸，張鳴才飾伍尚。

到了二十年，又翻新花樣，在一月一日演出時，郝壽臣的專諸，在「刺僚」以前，加一折「專諸別母」，唱做並重，頗為過癮，馬富祿反串專母，李慧琴的浣紗

女，高慶奎仍是前伍員，後姬僚。這樣唱法，極具號召力，每演必滿。

「潯陽樓」

「潯陽樓」又名「宋十回」，包括「坐樓殺惜」、「宋江發配」、「醉題反詩」、「裝瘋吃屎」，到「劫法場大鬧江州」，完全根據水滸原文編排。高慶奎在民國十三年十月十三日首演，他飾全部宋江，黃潤卿飾閻惜姣，侯喜瑞飾李逵，周瑞安飾花逢春，請注意，這位花逢春與「豔陽樓」裏的花逢春無關，也與「打漁殺家」裏，蕭恩對李俊、倪榮所說女兒的婚姻是：「許配花榮之子花逢春」無關。「潯陽樓」裏的花逢春，是江州總兵，頭一場閃蟒紮靠，和「賈家樓」裏的唐璧很相似，後來與梁山將開打，梁山派來劫法場的好漢，其中就有花榮，絕非父子交鋒的。

高慶奎藝宗劉派，劉派老生戲有所謂「三斬一探」，又有說是「三斬一碰」的：就是「斬馬謖」、「斬黃袍」、「轅門斬子」、「探母回令」，和「托兆碰碑」。這幾齣戲高慶奎都常唱，而且認為「斬馬謖」最拿手，貼的次數多，出外打泡也好，回到北平頭一天唱也好，他都貼「失空斬」，以示為招牌戲。

那麼劉派的「斬馬謖」，與譚派的有什麼不同呢？只有在斬謖一場，王平進帳以後，諸葛亮唱到：「若不是畫圖來得緊，山人險些也被擒，將王平責打四十棍，

快帶馬謖無用的人。」這四句的時候，譚、余一脈唱法，都是唱快板，到「四十棍」才叫散，迄今臺灣也是這樣唱法。劉派呢，從「若不是畫圖來得緊」頭一句起就唱散的，四句完全散板。就是這麼一點分別，其餘唱法，都和譚派一樣。

高慶奎的「斬馬謖」唱做都很好，但是余叔岩、王又宸這齣也都有特色，只能說是各有千秋。而「潯陽樓」呢！高慶奎的宋江，在「殺惜」一折的做工、細膩、深刻、背影都有戲，比馬連良有深度。後部的真醉、假瘋，都能做得傳神阿堵，恰到好處，可說爐火純青。所以筆者以為，也可以說是大部分觀眾的意見，都認為「潯陽樓」才是高慶奎的拿手傑作，因為這是個人獨有，而別人無法與他比較的。

後來高慶奎也有自知之明了，才把這一齣當做他的招牌戲。

民國十四年底，高慶奎出外回來，繼續挑班以前，楊小樓當時沒有老生，約他合作一個月，高慶奎因為楊小樓過去提拔過他，慨然應允。十五年一月一日，在新明戲院忠慶社夜戲大軸楊小樓、侯喜瑞、王長林的「連環套」，壓軸高慶奎和荀慧生的「四郎探母」。一月二十二日晚，大軸是高慶奎的「潯陽樓」，金碧豔飾閻惜姣，侯喜瑞飾李逵，楊小樓配演花逢春。固然楊小樓是捧人，而高慶奎「潯陽樓」的聲望；評價也就可見一斑了。

四大名旦都與高慶奎合作過，除了在梅蘭芳班，高慶奎是給他唱配角以外，程

硯秋、尚小雲、荀慧生都給高慶奎配過戲，在老生界，有如此經歷的只有他一人，高慶奎也可以自豪了。

「三國志」

這齣戲包括「群英會」、「借東風」、「華容道」三折。高慶奎一趕三，前魯肅，中孔明，後關公，從民國十五年他就這樣唱法了。但是陣容卻以民國二十二年時最強，郝壽臣的曹操，「橫槊賦詩」就是這個時候排的。袁世海這一折學郝，當然不如郝壽臣的自然老到。現在大鵬孫元坡有這一折，他就是學袁世海的。姜妙香周瑜，馬富祿蔣幹，吳彥衡趙雲。

「全本慶頂珠」

就是「全本打漁殺家」，帶劫法場，於十五年九月一日首演，高慶奎蕭恩，小翠花飾蕭桂英。

「全本鐵蓮花」

又名「全部生死板」。普通演法，只唱「掃雪打碗」一折，高慶奎把它增益首

尾，編成此戲。他飾劉子忠，慈瑞泉的馬氏。李盛藻得了這個本子，貼名「生死板」，以貫盛吉飾馬氏，是他拿手戲之一。

「掘地見母」

就是「全部孝感天」，春秋鄭莊公與母交惡，置母於城潁，並設誓不及黃泉不相見。後來被潁考叔孝母感化，又礙於前誓，逆掘地見母，以踐黃泉相見之誓，並迎回奉養。高慶奎反串老旦武姜，唱工很重。

「普天樂鍘判官」

即係「全部探陰山」。高慶奎反串銅鍾飾包公，郝壽臣飾閻羅王，范寶亭飾判官，民國十八年八月初演，分前後部兩天唱完。到了二十一年，就一天演完了。何雅秋、諸茹香都飾過柳金蟬，馬富祿、王福山，全飾過油流鬼。

「捉放曹」接「斬華雄」

這是老尺加一的唱法。高慶奎前飾陳宮，後飾劉備，郝壽臣飾曹操，李洪春飾關公，吳彥衡飾華雄。民國二十一年四月底初演。

「全部戰合肥」

把「單刀會」、「討荊州」、「戰合肥」、「消遙津」連起來唱，改成這個名字。高慶奎前關公，後漢獻帝，郝壽臣曹操，吳彥衡張遼，李洪春穆順。以前高慶奎「消遙津」單貼，現在這樣唱法，也是加足尺碼了。

「巧辦花燈」

就是「遇皇后」連演「打龍袍」。「趙州橋」部分，李多奎飾李后。「天齊廟」部分，高慶奎反串老旦李后，郝壽臣飾包公。到了「打龍袍」，高慶奎反串銅鍾包公，馬富祿反串老旦李后，郝壽臣反串陳琳，王又荃的宋仁宗，王福山的燈官。角色派去，大部分是反串，完全賣噱頭，依我看來，「巧辦花燈」可以改成「巧立名目」了。（一笑）。這齣戲是二十一年二月演出的。

「全本搜孤救孤」

又名「八義圖」，那是最早的一份「八義圖」。高慶奎飾程嬰，郝壽臣飾屠岸賈，李慧琴飾莊姬公主，李洪春飾公孫杵臼，民國二十二年四月初演。

「挑簾裁衣」

如果讀者沒有看前文，見這四個字，以為我是在寫旦角的演戲史了；非也，這還是高慶奎的反串戲。他飾武松，小翠花的潘金蓮，馬富祿的王婆子，金仲仁的前西門慶，高盛麟的後西門慶，王多壽的武大郎。民國二十三年五月二十日初演。

「全部蝴蝶夢」

包括「善寶莊」、「度白簡」、「莊子搧墳」，到「大劈棺」止。高慶奎的莊周，小翠花的田氏，陳喜興白簡，馬富祿童兒，民國二十三年七月一日首演。民國五十年左右，筆者主持的國劇振興社，曾在兒童戲院辦過這麼一場戲。周正榮的莊周，張正芬的田氏。

高慶奎喜歡演武生，不只唱過武松，他還唱過兩齣武生戲，一齣很精彩，一齣卻唱出了風波。

「獨木關」

這齣戲是黃（月山）派武戲，武打不多，重在唱做，尤其幾句二黃搖板，要唱得慷慨激昂，滿腹悲憤，而這正合高慶奎的戲路，所以他在十三年十二月底貼過一

次，壓軸他先唱「奇冤報」，大軸「獨木關」，他飾薛禮，周瑞安配飾安殿寶。

民國十八年二月他又唱了一次，那位安殿寶更是第一流人才了，由尙和玉扮演，碼列壓軸，大軸高慶奎反串高旺唱「牧虎關」，那當然上座滿堂，所以高慶奎不但戲路寬廣，而且會派戲，會耍噱頭。

「連環套」

民國十九年七月六日，高慶奎貼了一次「全本連環套」，由「坐寨盜馬」起，到「拜山盜鉤」止，除了郝壽臣是本工飾竇爾墩以外，高慶奎反串黃天霸，馬富祿反串朱光祖，演出成績不必談，票房紀錄很高，是不成問題的，但卻因這齣戲，鬧出了一場「抓鬃帽」事件。

梨園舊規，不論舞臺演員的「七行」，舞臺工作人員的「七科」，都要有師承，才能吃這碗戲飯；也就是說，沒有師父不成。所以票友下海唱戲，要賺戲份了，一定要再拜一位內行師父；就是演員改行，也是一樣。楊寶忠原來唱老生，宗余派，還很有幾齣拿手戲。後來嗓子敗了，改行操琴，他的琴藝很好，已經比一般專業琴師高出一籌了，但是由唱鬚生而改拉胡琴，這算改行，要重新拜師，他就拜錫子剛爲師，請了三桌，送了贄敬，這才加入扶風社給馬連良操琴。事實上他並不打算從

錫子剛那裏學些什麼，只是掛名而已，但這是梨園行規，亦是表示尊師重道。

高慶奎喜歡反串，如果在年終封箱偶一爲之，倒也合乎梨園舊例；但是高慶奎卻一年四季，一高興就反串，老旦、花臉、武生什麼都唱，班中那些本行演員，早已有些不耐了。以「連環套」而論，那時班中武生是吳彥衡，他有嗓子，對這種重唱念的武生戲，頗優爲之。當家開口跳是傅小山，僅次於王長林的優秀人才。如果貼這一齣，應該他們二人與郝壽臣合演才對。如今高慶奎這麼反串一演，以後吳彥衡就沒法唱了，他心中雖然極端不滿，卻不敢公然表示反對，怕得罪老闆，而影響他搭班；就鼓勵傅小山向馬富祿興師問罪，由他聯合全班演員來做後盾，支援傅小山，計議已畢，靜候「連環套」上演。

馬富祿那時也是年輕，少不更事，他沒有細加考慮，就應下反串朱光祖了。雖然他工文丑，但是科班出身，總有基本幼工，「盜鉤」這兩下子，總可對付下來；加以他有條寬亮的好嗓子，念的響堂，定能獲彩，於是很高興的做了一身新行頭，還做了一項新「鬃帽」，就是朱光祖頭上所戴像蛐蛐兒罩子似地那頂盔頭。

等到「連環套」一終場，後臺那裏已經嚴陣以待了，馬富祿一進後臺，傅小山立刻從馬富祿頭上把「鬃帽」抓下來，嚴厲責問馬富祿，爲什麼文丑擅動開口跳的戲，簡直是欺師滅祖，違反梨園的傳統。所有後臺同仁都異口同聲，維持正義，這

一下子，可把馬富祿嚇傻了眼啦。高慶奎明知一半也是對付他，認真研究，的確理虧，也不敢替馬富祿說話。假如他一答碴兒，萬一吳彥衡說兩句話，他也下不了臺，於是就自己默默地躲開卸裝去了。這時馬富祿孤立無援，就有人做好做歹，安排第二天馬富祿拜傅小山爲師，大請客，馬富祿只好點頭，其實這都是大家做好了的圈套，以儆效尤的意思。馬富祿次日在酒席宴前，才把「鬃帽」收回來。大破其財，得不償失，反串一次朱光祖，再唱十齣的戲份也補不回來。當時這是北平梨園界的大新聞，同行輿論都對馬富祿不滿，認爲他「撈過界」了。

六、所編的新戲

自從梅蘭芳初次到了上海演出，民國二年冬天回來以後，他就孕育了編排新戲的思想，第一齣新戲「孽海波瀾」在民國三年十月推出，繼續每年編些新戲，逐漸大紅大紫；於是這樣作法，便被各行演員視爲範例，風行景從，不論武生、老生、青衣、花臉，大家競排新戲，即使尚未挑班，也要編幾本新戲，一新觀眾耳目，增加自己聲勢。於是楊小樓、馬連良從民國七年起，郝壽臣從民國九年起，尚小雲從民國十年起，程硯秋從民國十一年起，朱琴心從民國十二年起，小翠花從民國十三

年起，徐碧雲從民國十四年起，荀慧生從民國十五年起，都開始編排新戲了。以後坤伶們也都仿傚，不必細表。那麼高慶奎呢，自然也不例外，從民國十年起，開始編排新戲，下面把他歷年編的新戲，簡單的談一談：

「樂毅伐齊」

這就是田單復國的故事，以「黃金臺」為中心，增益首尾，在民國十年十二月十五日首演。後來馬連良也以「黃金臺」為中心，排了一本「火牛陣」，穿插與高本不同，卻晚於高慶奎問世，在民國十六年冬才推出來。

「平陸渾」

這是一齣歷史戲，演敘春秋時，魯定公三年，楚莊王伐陸渾之戎，次年剿滅鬥越椒，下接「摘纓會」，以後大勝晉兵的故事，余叔岩單演「摘纓會」一折，譚富英貼「晉楚交兵」。高慶奎這個本子，卻增益首尾演全了，又名「火燒楚莊王」，他飾楚莊王，周瑞安飾唐狡，民國十三年十月十九日首演。

「哭秦庭」

戰國時，申包胥乞師於秦，秦王不許，包胥乃哭於秦庭，七日七夜水米不入口，秦王卒為其忠心感動，遂出師助其復楚。這是發生於魯定公四年，有名的歷史故事，也是高慶奎新戲裏，最成功的一本。他飾申包胥，老生俊扮，不是習見「長亭會」中勾紅三塊瓦的花臉扮相。唱工特別繁重，西皮有原板、快板。二黃有散板、原板，哭秦庭時有大段的反二黃。做工則矢志復國，憂思苦籌，秦庭之哭，懇摯呼籲，一片忠忱，不用說秦王，就是臺下的觀眾，都被他感動了。精彩絕倫，極受觀眾激賞，民國十三年十一月十六日首演，以後歷演上座不衰，是他的撒手鐧。

「重耳走國」

這也是春秋時候的歷史故事，源出左傳僖公二十四年，晉文公出走，介之推追隨多年，絕糧時且割股以奉君。文公復國，之推避不受祿，隱於棉山，文公苦索不得，焚山以求，之推竟與母抱柳樹而死。也就是增益首尾的老戲「焚棉山」。在十三年十一月二十三日首演。

「割麥粃神」

根據三國演義，所編諸葛亮對司馬懿用兵故事。高慶奎飾孔明，侯喜瑞飾司馬懿，民國十三年十二月七日首演。

「亂楚宮」

戰國時，楚平王父納子媳，伍奢力諫伏誅故事。高慶奎飾伍奢，民國十三年十二月二十一日首演。馬連良後來排了一本「楚宮穢史」，也是同一故事。

「信陵君」

戰國時，魏昭王封少子無忌為信陵君，無忌好客，客中珠履三千，威鎮諸侯，後來竊符救趙，又大破強秦，其後魏王信讒不用，信陵君乃醇酒婦人，竟病酒而卒，這也是歷史故事，又名「竊符救趙」。高慶奎飾信陵君，初演於民國十七年十一月二十八日。

「蘇秦張儀」

這是戰國時合縱連橫的歷史故事，高慶奎飾張儀，民國十八年一月二十七、二

十八日，分前後部首次推出。

「吳越春秋」

即是「勾踐復國」故事，高慶奎飾勾踐，黃桂秋飾西施，蔣少奎飾夫差，在民國十八年六月七日、八日，分前後部初次公演。

「黑驢告狀」

「問樵鬧府，打棍出箱」增益首尾，後邊帶屈申，白氏借屍還魂，黑驢告狀，到尋回范仲禹，夫妻團圓為止。高慶奎飾范仲禹，馬富祿前樵夫後屈申，諸如香白氏，蔣少奎包公，十九年十一月十五日首次公演。但是馬連良以同樣故事，貼名「范仲禹」，卻早於高在民國十七年春天就推出了。現在臺灣大鵬的哈元章有這個本子，他是馬派「范仲禹」演法。

「馬陵道」

戰國時，孫臏、龐涓鬥智故事，是高慶奎與郝壽臣合作的戲，分飾孫龐二人，功力悉敵。民國十九年十二月二十七日首演。

「應天球」

又名「除三害」，晉朝太守王濬，規勸周處改過向善故事。高、郝合作佳構之一，尤以郝壽臣的周處，那真是典範之作。他後來與馬連良合作也常演這齣。流傳至今，王濬就有高、馬兩種唱法。高慶奎此劇首演於二十一年三月二十六日，他怕這齣劇幅不大的戲號召力不夠，壓軸還和李慧琴加演一齣「打漁殺家」。

「青梅煮酒論英雄」

這是三國演義裏，劉備與曹操彼此冷戰的一齣戲，也是高、郝合作。馬連良排這一齣早於高慶奎，也是郝的曹操。因此高的演法，要加點特色，他前飾劉備，後飾關公，帶「斬車冑」。郝壽臣曹操、吳彥衡車冑，民國二十一年三月二十七日，在初演「應天球」次日，首次推出。

「豫讓橋」

也是見諸歷史，春秋列國，周貞定王時，豫讓「漆身吞炭」的故事。高慶奎於二十一年四月二十四日首演，他飾豫讓，范寶亭飾趙無卹，李慧琴飾豫讓夫人姜氏。後來雷喜福得到這個本子，他唱的次數比高慶奎多，大家便以為是雷喜福的戲

了。筆者有此藏本，曾稍加修訂，發表於民國六十四年七月、八月出版的春秋第二十三卷第一、二期。

「史可法」

明末史可法督師揚州殉國故事，他飾史可法，郝壽臣飾多爾袞。高的唱工有大段的西皮原板和二黃原板，也很繁重。此劇又名「梅花嶺」，也就是史可法死後，把他袍笏葬在揚州的墳墓地點。二十一年七月三日首次公演。

「戰睢陽」

唐朝安史之亂時的歷史故事，高慶奎飾張巡，李洪春飾許遠，范寶亭飾尹子奇。現在陸光有一齣「睢陽忠烈」，故事來源則一，本子就不同了，以馬維勝飾張巡，周正榮飾許遠，田炳林飾尹子奇，高劇係二十一年九月首演。

「煤山恨」

這是高、郝合作的又一佳構，高飾崇禎，郝飾多爾袞。李慧琴皇后，范寶亭李闖，二十七年十月首演。

出以前郝壽臣辭班，改以李春恆庖代，二十二年十二月首演。

列國時魏國范睢與須賈一段恩怨故事，高飾范睢，原排預定郝壽臣飾須賈，演

「贈綈袍」

七、敗嗓、潦倒、和家世

民國二十三年年底，高慶奎忽然嗓音塌中，啞得一字不出；有人說過分勞累，
有人說在飲場時被人下了白馬汗來暗害他，於是二十四年起輟演，休養，治療，徐
圖恢復。直到二十五年夏天，覺得嗓子恢復得差不多了，事實上比以前還差得遠；
但是家中情況窘迫，再不唱生活就成問題了。於是在端陽節貼出兩天戲來，六月二
十二日（五月初四）「潯陽樓」，次日「史可法」，當然轟動，初四上座滿堂，筆者
也是座上客之一。高慶奎上場以後，不知是神經緊張，還是嗓音根本沒恢復好，依
然啞得唱不出來。其著急，愧悔的神情，溢於言表，只好在做表上用功夫，汗流浹
背。好在臺下人緣好，都是老觀眾，沒有一個叫倒好的，而大家含著眼淚給他鼓掌
安慰。唱到一半，高慶奎已經絕望，知道祖師爺不再賞飯吃，在臺旁貼條兒，次日
「史可法」回戲，（即撤銷不演。）退回預售票款。從此不再上臺，改在北平戲曲

學校教戲，一直到民國三十一年二月四日，即辛巳年十二月十九日，潦倒以終。他生於光緒十六年四月二十八日，享年五十三歲。

高慶奎字俊峰，他弟弟名聯奎，字煜森，起初習老生，後來一直為高慶奎操琴。

高慶奎有四子二女，長子仲麟，乳名二狗子，入富連成習武生，藝名盛麟，是後起楊派武生的佼佼者。因為他是劉硯芳的女婿，而劉是楊小樓的女婿，高盛麟以外孫女婿的身分，在楊小樓晚年演出時，扶上攙下的時候，薰了不少玩意兒，所以他的唱念，確有楊味兒。同時他嗓子好，能唱老生，是僅次於李少春的文武全才。他小時候以高仲麟的名字，陪他父親唱了不少娃娃的戲，第一次登臺是十一年六月二十八日，飾「汾河灣」的薛丁山，高慶奎薛仁貴，程硯秋柳迎春。以後又演過「桑園寄子」的鄧侄，「鐵蓮花」的定生，和「三娘教子」的薛倚哥等。

二兒子高世泰，乳名蔴子，工武丑，是富連成五科學生。

三兒子高世壽，乳名小五，工二路武生，也是富連成五科學生，小時候以高晉元的名字，陪他父親演過「消遙津」和「煤山恨」的皇兒。

四兒子高韻昇，乳名小老兒，是富連成第七科的頭牌武生，他入光華社，藝名永昇，光華社解散，才轉到富連成去的。

高氏父子可稱得起是一門英才。

長女嫁李盛藻，次女不詳。

高派傳人，弟子只有白家麟、李和曾。白以唱紅生為主，偶爾唱老生。李和曾得的真傳不少，高派戲大部分都會。李盛藻也得了岳父不少玩藝兒。

高慶奎的評譽，人家罵他是雜拌兒也好，捧他為「大賢」也好，總算得是一位博學多能的藝人。現在要欣賞他的劇藝，只有聽他的唱片，或是從李和曾的錄音裏，得其遺緒了。

譚富英其人其事

一、家世與學藝

大家都知道，譚富英是伶界大王譚鑫培的文孫。譚鑫培的子女很多，太太侯氏生了七子四女，其中較有名的五子嘉賓，藝名小培，從許蔭堂學老生。大女婿是南方老生夏月潤，二女婿是北方老生王又宸。

譚富英是譚小培之子，清光緒三十二年生，歲次丙午，生肖屬馬，生日不詳。譜名豫升，小名升格。自幼因為家學淵源，耳濡目染，從五、六歲起，就喜歡哼哼兩句，家人認為嗓子不錯，是塊吃戲飯的材料，譚鑫培對這個孫子也特別喜愛，認為能夠克繩祖武。

民國六年正月，時譚富英十二歲，譚鑫培對富連成科班葉春善社長，在病榻相

託，把升格送入富連成學戲。葉社長欣然從命，二月十二日由譚小培把他送入科班，蕭長華先生為他起名富英，編入三科習藝。按富連成原名喜連成，所以第一科學生排「喜」字，第二科排「連」字，後來改換東家，更名富連成，第三科起就排「富」，以後四、五、六、七科，就是「盛」、「世」、「元」、「韻」了，而到七科也就停辦解散了。

譚富英入社以後，即從蕭長華、王喜秀、雷喜福幾位老師學老生。他天資聰穎，學戲進度很快，兩個月學會了一齣開蒙戲「黃金臺」。恰巧三月十九日浙慈會館有一場堂會戲，由富連成社承包，葉社長就派他與花臉翟富魁合演這齣「黃金臺」，這是譚富英第一次登臺。葉社長此舉，也是給譚鑫培病中一個喜信兒，他孫子入社兩個月（那年有閏二月）就能登臺了，沒想到譚鑫培已經病入膏肓，就在譚富英首次登臺次日，三月二十日病逝了。

譚鑫培十一歲進金奎科班，原學開口跳，後改武生，又學文武老生。出科後，又拜程長庚深造老生。少年時不得意，唱過野臺子戲，給人家當過看家護院，也通武術。中年以後才漸入佳境，把老生戲揣摩、改良、發揚光大；晚年成為伶界大王，一代宗匠。他的武功堅實，不但靠把戲好，文戲裏的身段也是邊式靈活而見功夫的。就因為譚鑫培原唱武生的關係，蕭長華為了使譚富英不忘本，就命王喜秀給

他說了一齣「惡虎村」的黃天霸，民國六年下半年，曾演出兩次，以後就專教他老生戲，不再學武戲了。但是富英學的戲仍以武老生為主，從民國七年到九年，他陸續學會了「戰太平」、「定軍山」、「陽平關」、「珠簾寨」等戲，和其他文戲。他成名後以靠把戲獨擅勝場，便是幼年紮的根基。

民國十二年三月二十八日，歲次癸亥二月十二日，譚富英修業期滿出科，在廣和樓白天演出，畢業戲還是演的「黃金臺」，與首次登臺的戲碼相同，碼列倒第四，大軸是駱連翔的「趙家樓」。富社規矩，學生出科一兩個月以後才有「戲份兒」，（就是演出酬勞。梨園術語：論場的酬勞叫「戲份兒」；論月的酬勞叫「包銀」。）但是在譚富英出科那天就給他開「戲份兒」了，用意是怕他辭班兒，特予優待。沒想到雖然如此破例，第二天就被他父親譚小培辭班兒，把兒子領回去了，那年譚富英十八歲。

一、搭班過程

譚富英出科以後，譚小培就安排他搭班演唱，先休息了半年多，找專人吊嗓子，置辦點行頭。從民國十三年一月起，到十四年春天止，採打游擊政策，是班都搭。因

此，這一年多的時間，陸續搭了徐碧雲、朱琴心、楊小樓、白牡丹（後改荀慧生）每個人的班兒；連馬德成（黃派武生）的臨時班兒，都插上一腳。到了十四年十月起，搭徐碧雲的長班兒，直到十六年一月，算是過了一年半的安定搭班生活。

徐碧雲對他很倚重，許多新戲像「綠珠」、「芙蓉屏」、「薛瓊英」、「褒姒」、「李香君」、「二喬」、「驪珠夢」等，都邀譚富英參加合演，碼列大軸。另外兩個人合演的老劇列大軸的有：「八大錘」，徐碧雲反串陸文龍，他原是武旦出身，頗能稱職。「汾河灣」、「全本雪豔娘」，自「搜盃」到「刺湯」，徐碧雲雪豔到底，譚富英莫成，雷喜福陸炳，蕭長華湯勤。

至於譚富英搭班以後所常演的戲呢，有「南陽關」、「南天門」、「天雷報」、「洪羊洞」、「賣馬」、「陽平關」、「狀元譜」、「開山府」、「罵曹」、「捉放」、「奇冤報」、「鬧府」、「盜宗卷」、「烏龍院」、「空城計」、「御碑亭」、「打漁殺家」、「四郎探母」等，這二十來齣譚派老戲。不過，有一點譚富英可以自豪的，就是從搭班起，他就掛二牌，儼然是跨刀老生。這主要是承祖宗餘蔭，沾了「譚鑫培的孫子」這幾個字的光；只有少數幾次例外。民國十五年二月，徐碧雲為增強陣容，加聘了老生王又宸，王是譚的姑丈，劇藝也比他火候兒深，自然王掛二牌，譚掛三牌了，譚小培也沒話可說，不過這個時間不長，只是一個多月罷了。

十六年初，徐碧雲偕同譚富英去了一次上海，夏天回來以後，譚富英就辭班了，在家休養了幾個月，到秋天搭了荀慧生的長班兒，唱到十七年秋天，算是維持了一年。

十八年春天起，又恢復各班全搭的政策，當然劇藝比剛搭班兒時成熟多了，各班也都對他倚重了。他又歷搭楊小樓、朱琴心、小翠花、尚小雲各班，而給人跨刀唱二牌的生活，他就唱到二十二年爲止了。

以上所談，只是譚富英在北平搭班的情形。這其間，他也曾到天津、上海，或其他大碼頭短期搭班演唱，一年起碼出外一兩次，有時候還多。

同時，這一段期間，譚小培也搭班唱戲，在尚小雲、朱琴心、小翠花、荀慧生、程硯秋的班兒都唱過，爺兒倆賺錢維持生活；不過並非本文主題，就不必詳述了。

三、挑班陣容

民國二十三年春天，譚富英從上海回來，就開始挑班了，在這裏，願意先引譚富英的一段話：「告訴您，幹我們這一行的，誰不想自己挑班兒，掛頭牌當老闆

哪！可是第一得臺上的玩藝兒能站得住了，談不上多麼好，可也別砸鍋；第二呀，要臺下的人緣兒好，培養住了一批基本觀眾，不論颳風下雨，你一唱他就來聽。假如挑了班兒啦，上座不好，賠錢還是小事，多丟人哪！再給人跨刀也來不及啦。您瞧我，估量著至少已經有五、六百位常座兒啦，我才敢挑班，沒別的，您多指教。多捧場！」事實上，這也是過去每一位名伶挑班的基本條件。言菊朋不懂這一套，

所以挑班失敗了兩次，第三次才勉強站住，而唱不久就潦倒以終。

譚富英的班名，剛挑班兒時名爲扶春社，從二十八年二月十九日（己卯年正月初一日）起，改爲同慶社，這是他祖父譚鑫培的社名，他用這個社名，就有點恢復祖業，力追前人聲勢的意思，這個社名一直用了十年，到三十七年底北平淪陷爲止。

他挑班以後的陣容。按照搭他班的先後次序：二牌旦角有王幼卿、陳麗芳、沈鬘華、張君秋、梁小鸞；以陳麗芳、梁小鸞的時間較長。三牌武生有周瑞安、茹富蘭、吳彥衡、楊盛春，以楊盛春時間較長。花臉有劉硯亭、裘盛戎、王泉奎；劉、王二人時間最長。裏子老生有宋繼亭、張春彥、李洪春、哈寶山，宋、哈二人追隨最久。小花臉是慈瑞泉，他還帶著徒弟李四廣，兒子慈少泉。慈瑞泉死了以後，一度短期用茹富蕙、馬富祿，最後長期用孫盛武了。小生有金仲仁、姜妙香、周維

俊，以姜妙香時間最長。二旦有：計豔芬（即小桂花）、張蝶芬、于蓮仙（即小荷花），三個人各待了一個時期。老旦有：孫甫亭、何盛清，何的時間較長。

在這些人裏，不妨擇優簡介一下：王幼卿是王鳳卿的二兒子，乳名「三片兒」，哥哥王少卿，乳名「二片兒」。兩個人原來都學老生，後來倒嗆沒有恢復過來，王少卿改行操琴，傍梅蘭芳拉二胡，梅的新腔，大半由他創造的，是一代名琴。王幼卿改學青衣，玩藝兒很規矩，也傍過馬連良。後來梅蘭芳把他請到上海，給梅葆玖開蒙，一方面為報答王鳳卿的提掖而愛屋及烏，一方面也是因為他的青衣正宗而規矩。

陳麗芳嗓子很好，卻一心學程，把嗓音憋得難過，內行戲稱為「火車頭」。先是私淑，後來程硯秋鑒於他的至誠，在民國二十三年十月就正式收陳麗芳為弟子了。

沈鬘華是坤伶老生筱蘭芬的丈夫，二人眞是顛鸞倒鳳了。他嗓音不錯，劇藝也正派。李少春剛到北平，也是他的二牌旦角。後來與范鈞宏合夥經商，就退出舞臺了。

張君秋盡人皆知，不必介紹，他傍譚富英只是短期，馬連良非常機警，馬上搶過來定了四年合約，加入扶風社了。

梁小鸞是王（瑤卿）門弟子，玩藝兒大路而已，人卻很世故、圓滑。她是以譚

小培乾女兒身分加入同慶社的，那自然是搭定了長班了。

周瑞安是資望僅遜於楊小樓的楊派武生，民初唱過大軸，梅蘭芳、程硯秋都在

他前場唱過。他到上海貼「連環套」，沒有帶傍角花臉，從班底裏找個金少山來

配，那時金少山連私房黑靴子都沒有，穿一雙後臺的花靴子就上去了。結果竇爾墩

不錯，一砲打響，金少山才由班底進入配角，而逐漸走紅。再與梅蘭芳配過「別

姬」，就居然「金霸王」了。所以金少山北上挑班，武生一直調周瑞安擔任，也是

報當年提拔之恩。現在臺灣的名丑周金福，是周瑞安的侄子。

茹富蘭是富連成社三科學生，梨園世家，他先工小生，近視在一千度左右，但

是功底極堅實，在臺上開打沒出過錯。「戰濮陽」是他絕活，配以韓富信的典韋，

開打緊湊有如「一顆菜」。葉盛蘭的這一齣，和「雅觀樓」、「探莊」，都得過茹富

蘭指點，因為茹是他的姊夫。

吳彥衡原名吳小霞，他是青衣吳彩霞的兒子，原學老生，後來嗓子壞了，改學武

生，但是唱兩口還是很中聽。在臺上扮相苦一點，在臺下人很風趣。

楊盛春是富社四科武生翹楚，功底好，肯用功。他也是近視眼；人很規矩，剃

個大光頭，私生活沒有花絮。他是梅蘭芳表弟，所以承華社的武生自尚和玉退出以

後，就一直用他了。尚小雲班也一度用過他，人緣很好。

劉硯亭是劉硯芳的哥哥，工架子花臉兼武淨，是錢金福入室弟子，功架、臉譜一切，完全錢派。錢金福、寶森父子，都是傷風嗓子，闇啞不能唱，劉硯亭則有嗓能唱。他搭楊小樓班兒，武淨有錢金福、許德義前輩，他只來邊唱邊沿沿的活兒，一方面也觀摩前賢。等到錢死，許離，他也給楊小樓配過「連環套」的寶爾墩，也滿是那麼回事。遇到郝壽臣、侯喜瑞不在北平，他就把第一武淨的活兒接過來了。像「奇冤報」他對譚富英幫忙很大，「定軍山」的夏侯淵，錢金福以後他是一絕。像「奇冤報」的判官，「珠簾寨」的周德威，「空城計」的馬謖，「瓊林宴」的煞神，都非常生色。

裘盛戎大家熟知，不必細表。王泉奎是回教人，原業賣菜，吆喝聲就很宏亮，也好唱兩口兒。後來有人慫恿，不如學戲吧，就拜張春芳為師，學銅錘。玩藝兒規矩、穩當，韻味濃厚，也是譚富英一條好膀臂。「龍鳳閣」的一連三齣徐延昭，就從他開始。這齣戲一走紅，他可就忙死了，也快累死了，因為各班都特約他唱徐延昭，但是鈔票也賺了不少。

宋繼亭是葉春善的二女婿，與茹富蘭（大女婿）是連襟兒。他妹妹是譚富英原配，所以他與富英有郎舅的姻親關係。他的譚班唱二路裏子老生，譬如「定軍山」

吧，哈寶山飾嚴顏，他飾孔明，但是他自甘淡泊，老實可靠，所以兼任後臺管事。張春彥腹笥淵博，給許多老生們說過戲，像王少樓就從他學過。張的老生，正工、硬裏、邊配都好。其扮相尤得一「圓」字，穿什麼行頭都邊式好看。他在程硯秋班時間多，在譚班不久。

李洪春是北方關戲權威，也偶唱裏子，在譚班不久。

哈寶山也是回教人，是馬連良表弟，他的唱腔自然馬派了。由於給譚富英配「捉放曹」的呂伯奢，「昨夜晚一夢大不祥」一段原板，大耍馬腔，彩聲四起，因此就紅了。在譚家搭了長班兒，程硯秋也約他加入長班兒，其他各班兒有機會也爭取他。現在臺灣大鵬國劇隊的老生哈元章，是他的姪子。

楊寶森挑班以後，有鑒於譚富英班裏這幾員大將的硬整，所以也力挽劉八爺（硯亭）、王泉奎、哈寶山加入他的班兒。他們三人盡可能的兩邊趕，有時也顧此失彼。

慈瑞泉從幼年就陪譚鑫培唱過戲，所以譚富英對他視如長輩，同時也自他口中，打聽一點當年他祖父在臺上的情形。慈瑞泉的丑角，以婆子，和老頭兒見長，方巾絕對不行。資格雖老，稍嫌貧俗，身分上比蕭長華差遠了。他對譚富英常倚老賣老，飾「打漁殺家」的教師爺，他就對飾蕭恩的譚富英說：「我挨你們譚家三輩

兒的打了。」（指譚鑫培、譚小培、譚富英而言。）他徒弟李四廣也以婆子戲見長。兒子慈少泉，頭圓而大，像肉丸子，兩眼很小，瞇縫成一道線，天然哏頭哏腦，就是唱丑的好材料。嗓子響堂，臺下人緣兒很好。「奇冤報」裏的劉升，「六月雪」法場的山陽縣，是他絕活兒。他們爺兒三個，同時也搭程硯秋的長班兒。

孫盛武是富社四科學生，身材不高，小花臉戲以冷雋取勝，頭腦靈敏，反應很快，口齒清楚，表情傳神，是後起丑角翹楚。慈瑞泉死後，他進同慶社擔任當家小花臉，頭一回陪譚富英唱「奇冤報」，飾張別古。到了公堂一場，劉世昌鬼魂說門神阻擋，不能進入，要焚化一點紙錢；這時孫盛武抓個哏：「唉呀！這個年頭打官司，連門神爺都要訴訟費啦！」臺下為之哄堂。於是這句新詞兒，傳誦一時，連他的師兄丑角茹富蕙，都照他的詞兒念了。

金仲仁、妙姜香都是名小生，大家盡知。周維俊是金仲仁弟子，身材很高，唱做武功也都不錯，不幸早年夭折。

譚富英原配宋氏早喪，繼配是姜妙香之女，於是姜、譚二人成了翁婿，而同慶社也是承華社（梅蘭芳班）以外，姜妙香所搭的第二個長班兒。「四郎探母」裏，譚富英的四郎，姜妙香的楊宗保，到了見兒一場，楊六郎吩咐宗保：「見過四伯父。」臺下一看到老丈人躬身對女婿稱伯父，就忍不住要笑。

譚富英挑班以後，所演劇碼除了前述那些齣，又加上「桑園會」、「托兆碰碑」、「紅鬃烈馬」、「鼎盛春秋」、「桑園寄子」、「摘纓會」、「借東風」等。

民國二十七年秋，李少春北上挑班，十月七日在新新戲院打泡，貼演「兩將軍」、「群臣宴」雙齣；而且先唱「戰馬超」，演完了，休息十分鐘，趕場改裝，接著就唱「擊鼓罵曹」。唱念余派路數，打鼓腕子有功，完全是上乘之作，這種先武後文，嗓子不受影響的唱法，北平尚係首見，於是轟動九城，一砲而紅。同時又傳出消息，馬上要拜余叔岩，這時譚富英感覺有點受威脅，馬上要壯壯聲勢，以資抗衡了。當經朋友建議，把「大保國」（少見）、「探皇靈」（銅錘的開場戲），「二進宮」（常見），連貫起來唱，起名「龍鳳閣」，可用「老戲重排」標榜一下，能發生打氣的作用。譚富英欣然同意，趕緊吊嗓排練，距李少春打泡以後八天，在十月十五日晚就貼出來了，是吉祥園夜戲。譚富英前後楊波、陳麗芳前後李豔妃、王泉奎徐延昭一人到底，「探皇靈」的楊波換哈寶山。這種唱法，果然轟動，上座滿堂，以後時常貼演，每演必滿。不但譚富英多了一齣戲，劇壇上也多了一齣戲，於是各班的「龍鳳閣」都出籠了。奚嘯伯班與侯玉蘭合演，王玉蓉班與管紹華合演，而徐延昭全是王泉奎。後來楊寶森挑班，也常貼「龍鳳閣」，徐延昭也是王泉奎。不過，在「探皇靈」時，楊波不換人，楊寶森一人到底，是他與別人不同之處。

那時候北平盛行合作戲，最標準一份「龍鳳閣」，是譚富英、張君秋、王泉奎的。最精彩的一份「二進宮」，是金少山、譚富英、張君秋的。金少山沒有唱過「龍鳳閣」；不是他不會，而是他太懶，給多少錢也不肯連演三齣。

李少春十月十九日正式拜余叔岩爲師，余叔岩頭一齣戲給他說的「戰太平」，一個半月完全成熟了，十二月三日初演於新新，成績美滿，余叔岩也非常得意，從此「戰太平」成了李少春的招牌戲。

譚富英見獵心喜，同時也爲競爭起見，他也打算唱「戰太平」。前文談過，在民國七年他坐科時代，就學會了「戰太平」了，只因爲這齣戲文唱武打太累，他多年不動了，現在只好再加緊吊嗓、練功，準備了些日子，在二十八年春推出，自然也賣滿堂。但是在觀眾的評價上，認爲除了嗓子寬亮以外，考究細膩，卻不如李少春，這是富譚英失策的地方。因爲李少春是余派的精研加工產品，而譚富英是科班的大路活，不應該和他爭一日短長的。

四、劇藝評價

譚富英生得通鼻樑、大眼睛，扮相好看，尤其扮帝王更有一種雍容華貴的氣

象。他扮戲是遵老例臉上塗胭脂的，俗稱「抹彩」，而馬連良就臉上擦粉了。他最大的本錢，就是天賦一條好嗓子，既寬而亮，且富腦後音，像「奇冤報」的大段反二黃，歌來有如長江大河，一瀉千里，讓人聽了，有痛快淋漓之感。他的快板尺寸也快，使人有疾風驟雨的感受。

在人工上，他的武功堅實，腰腿有根，以靠把戲見長。「定軍山」是他代表作，余叔岩以次，他可以稱為最好了。大刀花之「溜」，「我主爺攻打葭萌關」一段唱快板走圓場之「率」，而神完氣足，這都是別人比不了的。凡是走圓場的戲，譬如「探母」的出關一場，唱「適才離了皇宮院……」一段，見兄一場，「家住在山西磁州郡……」一段，那種連唱帶走，他都顯得快速、乾淨、俐落；還不影響唱，比一般人強。

那麼缺點呢：唱是一般大路腔兒，未經過加工琢磨，名師指點，只能使人聽著痛快，而韻味卻薄了，豈止不如余叔岩，較楊寶森都有遜色。

唱戲講究「唱、念、做、打」。他只是嗓音好、武功好；念白、做戲方面，都不成比例。一半是他未曾用功學好，大而化之；一半是他偷工減料，會念會做也不肯賣。他以為觀眾只是聽他嗓子來了，我讓你聽得痛快就算啦，不必在念、做上再賣力氣啦，所以也有點「是不為也；非不能也」。

筆者為什麼敢這樣論斷呢？因為我有親眼所見的兩個例證：

民國二十七年起，北平有個「國劇藝術振興會」，專辦合作戲，把平常湊不到一起的名伶，和不經見的戲碼，在一臺上推出來，一共辦了三十多場，頗多精彩而驚人之作。

在長安劇院，有一次是金少山、譚英富合作雙齣，先演「黃金臺」，金少山——伊立，譚富英——田單。後演「黃鶴樓」，金少山——張飛，譚富英——劉備。

那時金少山還在盛時，人高馬大，嗓門兒又宏亮，氣勢十足；譚富英因為大敵當前，未敢忽視，除了唱工賣勁以外，在做表念白上也認真了。當伊立念完：「大人，這話可不是這樣說法兒。」譚富英馬上把左腿往右腿上一壓，左手拉住右手水袖，右手伸出來，往下連搖帶指，眼望著伊立問道：「啊，公公，這話要怎樣的講法呢？」邊念邊做，手到意到，那份細膩傳神，妙到毫顛，臺下不由掌聲如雷。馬連良此劇這個地方，都沒要出這麼多彩聲來。因為馬連良以念做著稱，觀眾認為他做派好是應該的；而譚富英做到這樣，就是奇蹟了。請問，能說譚富英不會做戲嗎？

再有一次是年終梨園公會大義務戲，大軸「反串蚍蜡廟」，楊小樓——張桂

蘭，馬連良——費德功，尚小雲——黃天霸，名伶如雲，不必細表。譚富英反串開口跳朱光祖，戲根本不多，但是在那種場合之下，名伶競賽，每個人多少都要露一手兒，因為對於自己的令名、聲勢、地位有關，如果馬馬虎虎，平平凡凡，就相形失色了。譚富英那天的扮相就「率」勾的小臉兒（鼻子上要用黑白勾一下），穿的快衣，一切都像正工開口跳。公堂一場，當褚彪（由芙蓉草反串）敘述費德功的來歷，念到「他乃是飛天豹的門徒。」朱光祖念：「就是那武七達子，飛天豹嗎？」然後褚彪再接著往下念。

褚彪答：「正是。」朱光祖念：「老英雄請講，請講。」朱光祖接念：「老英雄請講，請講。」然後褚彪再接著往下念。

就是朱光祖這兩句話，一共才十八個字，譚富英念得京白流利，爽脆響堂，馬上臺下報以熱烈掌聲。可見他對非本工戲，都能念出氣氛來，能說他不會念白嗎？

為什麼他平常不這麼力爭上游呢？當然有原因，下文再談。

譚富英常演戲目，前文已經詳談了，都是傳統老戲，唯有他唱「借東風」，是不得體的敗筆。

三國戲的劇本，創自清末三慶班的盧勝奎，（外號「盧臺子」。）他編了幾十本，完全按照三國演義，題目「鼎峙春秋」，每年在進臘月以後才演，直演到封箱，每天接著演，有如現在電視的連續劇。老戲迷趨之若鶩，每天必連接著看，因為場子、穿插、唱做念白的扣子，的確編得好。但是只有「群英會」，沒有「借東

風」，借風情節只一表而過。現在大家所見到的「借東風」裏，諸葛亮所唱「學天書，（後改「先天術」。）玄妙法，猶如（陰陽）反掌」二黃倒板，下接迴龍，和大段二黃原板的詞兒和腔兒，是蕭長華根據「雍涼關」裏孔明的腔兒，給馬連良改編的創新之作。馬連良又細加琢磨、改進，「借東風」這一場唱紅了，風行南北，全國仿傚，凡是老生唱「借東風」的，都宗馬派唱法，而馬連良每到外碼頭打泡，或回北平第一次唱，必貼「借東風」，因為這是他的代表作。

奚嘯伯、李盛藻等這些老生，因為他們學馬派，可以唱「借東風」；譚富英既然以譚派正宗自居，唱傳統老戲，可以唱「群英會」呀，為什麼唱「借東風」呢？因為「借風」那一段的唱腔，馬派已成定型，觀眾也印象深刻，像「觀瞻四方」、「望江北」、「從東而降」，你不唱馬腔就不像這齣戲了，譚富英唱時也照舊馬腔不誤，這不是失掉自己的風格嗎？其實，他只唱魯肅，到「打蓋」為止的「群英會」，很合適。因為魯肅是老實人，王鳳卿扮的最像，譚富英也是老實相。馬連良扮相，一臉的聰明、瀟灑，扮孔明合適；扮起魯肅來，給人一種「假老實」，或「裝老實」的印象。所以譚富英扮孔明是很好，一定要後孔明帶「借風」而趨時，就失卻本身立場了。楊寶森就不唱「借東風」，連「群英會」都很少貼，就是能保持余派的格局。

五、受制於譚小培

現在的影星、歌星們，往往背後有「星媽」，或少數的「星爸」，為女兒們（沒有為兒子的）料理事務。有的從旁輔助；有的操縱一切。

從前娛樂界沒有影歌星，只有國劇演員，人皆稱為「老闆」。楊小樓就是「楊老闆」，梅蘭芳就是「梅老闆」。民國十幾年起，改稱為「藝員」了，以示雅馴、尊敬。但這是文字上；口語還是稱「老闆」，甚至現在少數人還是這麼稱謂。演員們的業務，未成年的，或剛出道的，由師父安排，如唱什麼戲？搭那個班？如何「談公事」（講酬勞）等。稍成點名的，就由「經勵科」（即經紀人）給代辦一切了，很少由家長代為料理業務的，即使父子都係演員，也是如此。

過去北方梨園界有兩份父子兵，以「老老闆」和「小老闆」著稱。一份兒是李永利、李萬春父子；一份兒就是譚小培、譚富英父子。

李永利是名武淨，年輕時享譽南方。生子李萬春以後，逐漸減少登臺，以課子（李萬春、桐春），教授（藍月春）為務。萬春剛開始演戲時，當然由李永利為他操持一切。李萬春成名很早，十五、六歲就大紅了，二十二歲起就自己挑班了。他為

人精明強幹，擅詞令，會交際，從此「老老闆」就逐漸減少管事，只管在後臺說說戲。後來就連說戲都不管了，樂得自己當老封君享清福，一切都交由「小老闆」自主了。

譚小培這個人，「控制慾」極強。北平老家庭的家規是尊重家長的，譚鑫培活著的時候，雖然譚富英是他兒子，卻要聽祖父的，所以學戲入富連成的決定，都是由老譚作主。老譚死後，譚富英已經入了富連成，因為有「關書」（即入學契約）的規定，譚富英的學戲、唱戲、生活起居，一切要聽科班的，家長沒有表示意見的餘地，譚小培也沒有機會過「管兒子」的癮。前文談過，譚富英剛一出科，譚小培便迫不及待地，第二天就辭班把孩子帶回去了，並非為立刻唱戲賺錢，而是為了他要「行使家長權」。從譚富英出科第二天起，譚小培便把他兒子控制在手；經過搭班、挑班、娶妻、生子，直到譚小培死時他才撒手。譚富英在他父親有生之日，一直都是「老老闆」當家作主，這位紅極一時的「小老闆」，簡直和假的一樣；比起李萬春那位「小老闆」來，真是有天淵之別了。

那麼，譚小培都管什麼事呢？關於譚富英演戲的劇務、事務、財務，無一不由他管。私生活的飲食起居，結交朋友，出門應酬，無一不在他的控制之下，所以筆者稱他為「控制慾」極強，絕非過分。

先談劇務：譚富英的演戲路線，所貼戲碼，完全由他決定。民初以還，從梅蘭芳編排新戲開始，風行景從，不但旦行，老生都開始排新戲了；就是武生楊小樓，花臉郝壽臣也都開始編新戲了。如果爲適應潮流呢，譚富英也應該追隨高慶奎、言菊朋、馬連良之後編些新戲。但是編排新戲，要結交文人、墨客，外行朋友才行；那麼一來，譚富英不是就要接受外人的意見了嗎？這就侵犯了譚小培的控制權了，是絕對不許可的。所以譚小培決定譚富英的演戲路線，是只演老戲，不編新戲。

「龍鳳閣」的產生，是接受外行朋友意見的。但一來那是老戲連演；二來李少春大敵當前，情勢緊迫，而且經譚小培批准，譚富英才排這一齣的，這也是他一生中僅有的一次。

那麼「借東風」呢，這也是譚小培的主意，他爲過過前孔明的癮。其實班裏有哈寶山，頗優爲之，只有在「老老闆」情緒不高時，才由哈唱前孔明，大多數都是由譚小培扮演的。在「借箭」前夕，孔明打算向魯肅借兩樣東西，魯肅的戲詞兒是：「不用借，早給你預備下了。」孔明問：「什麼？」魯肅念：「壽衣、壽帽、大大的一口棺材……」一般演員念到此處，因爲孔明與魯肅私人沒有什麼關係，觀眾只是莞爾微笑，笑戲詞兒而已。但是當譚家父子念到這一段兒的時候呢，觀眾就都笑出聲兒來了；因爲兒子給父親預備這些東西，是應盡的責任哪！譚小培對這都笑出聲兒來了；因爲兒子給父親預備這些東西，是應盡的責任哪！譚小培對這

子當經理人的社會關係。譚富英出科不久，就有人建議：「可以請余叔岩給富英說一說戲呀，他是你們譚家門兒的徒弟，應該把你們老爺子的藝術傳下來呀！」譚小培沒有理由駁回這種正當合理的建議，就說：「我倒無所謂，你們去問問叔岩，看他意思怎麼樣吧！」這些與譚、余兩家全熟的人士，就去徵求余叔岩的意見。余叔岩是滿口答應，極表歡迎。朋友帶回佳音，譚富英是喜不自勝，譚小培卻勉勉強強的，好像並不期望有此結果。只好擇吉帶富英到了余家，以後就讓他自己去了幾次。

余叔岩這個人，對藝術極爲認眞，他學來的不易，所以不肯輕易教人。但是他若教你，一定傾囊以授，而且絲毫不苟，一字一板，反覆學習多少次；不經他滿意，是不肯往下教，也不肯讓你露的。他前妻是陳德霖之女。（陳氏死後，續娶姚醫生之女。）陳少霖是他妻弟，小舅子來找他學戲，看在親戚份上，當然義不容辭了。學了幾齣以後，到說「擊鼓罵曹」，在曹操命張遼把禰衡「擬出帳去」，禰衡出帳的身段；和唱工上，三段二六起頭的些微差別不同之處。陳少霖大概資質上稍爲鈍一點，和唱工上，三段二六起頭的些微差別不同之處。陳少霖大概資質上稍爲鈍一點，余叔岩一連幾天教了許多次，他都沒能學好，余叔岩就情急不耐了。余太太在旁一看，別爲學戲傷了郎舅的和氣，就示意陳少霖回去歇兩天再來學，而陳少霖也就嚇得不敢再來，甚至以後就盡量躲著不敢和姊夫見面了。李少春的「戰太

平」，孟小冬的「搜孤救孤」與「洪羊洞」能傳余派衣鉢，一來是他們在拜余以前就有很好根底；二來都是聰明絕頂，老師一點就透，又能耐心學習，才能得其薪傳。

譚富英從余叔岩學的第一齣戲，好像是「寧武關」。先說頭一場周遇吉上唱「杏花天」曲牌（這齣戲是崑曲）「敗北非因畏敵狂，慮萱堂依門凝望。」的唱，和下馬的身段，與周僕對白的念法、神氣。大概譚富英因為處於譚小培的嚴厲管制之下，靈性已經打了點折扣；再加上有點怯陣的心理，就這一點兒玩藝兒，學了幾天沒有什麼進展；也就是說，沒有達到余叔岩認為滿意的階段。而余的脾氣，是按部就班，這一點兒沒學好，是不肯往下教的。譚小培除了頭一天在禮貌上帶著兒子去了一次余家，以後就是富英單獨去了；因為余叔岩也不能當著他的面教他兒子，那他面子上也不好看。但是每天富英學戲回來，他必仔細盤問，沒有兩天，他就開始冷諷熱嘲的，在譚富英面前燒火了：「放著角兒不當，天天像小學生似的去上學，這不是受罪嗎？再一說，照這樣的教法，一點小地方教幾天還沒完，這不是折騰人嗎？算了吧！還是咱們爺兒倆研究研究！說什麼都是咱們姓譚，他姓余，姓譚的怎麼唱都是譚派！」譚富英因為幾天沒有進步，由畏難而掃興，也就沒有學下去，從此暗下了。

假如譚小培是開朗的父親，鼓勵、安慰兒子繼續努力；而余叔岩是循

循善誘，有意報師門之恩的，以譚富英的嗓音、武功和一切條件，能從余叔岩盡得譚門真傳，那以後的鬚生界，不就是他一人天下了嗎？不但馬連良、楊寶森不能相比；就是李少春、孟小冬仍舊拜余，也要瞠乎其後了。可見得譚富英一生命運，都是由譚小培給左右了。

譚富英既然一心一意唱老戲了，外地戲院的約角人，不論天津、上海，就要挑他賣錢的戲來多演，好撈回大量的包戲，並且還要賺幾文了，於是大家都要他「四郎探母」，並且希望一演再演。「四郎探母」這齣戲，是老生唱工最繁重的一齣戲，如果演四郎的人有好嗓子，那真是使觀眾非常過癮的。這是自古至今「戲保人」的一個熱門戲碼，不論誰唱，都容易賣滿座；即使現在臺灣，也還是如此。論譚富英的戲，最拿手的是「定軍山」，而最賣錢的卻是「四郎探母」，於是譚小培便在「四郎探母」這齣戲上作文章了。

頭牌演員在北平演出，一週只有兩三次，只夠維持開支，盈餘有限；就指著跑外碼頭賺大錢，頂好一年能多出幾次門最好。因為到外埠演唱，戲院除了「四管」（吃、住、接、送）以外，天津是雙包銀，上海是四倍。而且天津一演就是十天半個月，上海一演就是一個月，成績好了還再續，那何樂而不為呢？津滬的戲院老闆也不是傻瓜，當然要把你賣錢的戲碼要出來，將本圖利，好賺上一票。湊巧天津和

上海灘的朋友們，都特別欣賞譚富英的「四郎探母」，於是在天津他一期至少要唱兩次，在上海一期至少要唱四、五次。譚小培就利用觀眾和戲院老闆的心理弱點，要「探母」可以，另加包銀；戲院老闆們，只可點頭答應。最早天津的春和、北洋戲院，用羊毛出在羊身上的辦法，貼「探母」那天臨時加價，而天津衛的哥兒們，加價也聽，「探母」仍然滿座，但卻對譚富英的「探母」期望過切，而出過風波（詳見後文）。後來中國大戲院就打全盤預算，事先把「探母」演出次數的時候，要給他加點「小包銀」；請注意，這一期的「全數包銀」也罷，一齣的「小包銀」也罷，全是交給「老老闆」的，與「小老闆」無涉，譚富英只是奉他爸爸之命唱戲而已。

過去的國劇演員，科班常有一天兩工（即晝夜全有戲）的時候，而每天演出更是常情，所以按說譚富英在上海的戲院連唱一個月應該沒問題。但是他一來身體素弱；二來他對這種被牽著鼻子走的唱戲生活，心理上也發生厭倦。因此，他在演唱一個月的中途，一定要休息幾天，再繼續登臺；譚小培和戲院當局，看在賺錢份上，都不願意弄僵了，只好依他。但這種中途脫節，卻是空前破例的；任何京角在

而不臨時加價，保持戲院的風格。上海因為一唱一個月，至多幾場。到了戲院要求增加「探母」演出次數的多少，但是總言明「探母」一個月至多幾場。到了戲院要求增加「探母」演出次數的多少，但是總言明「探母」一個月至多幾場。

上海演戲，不用說一個月，就是連續兩個月，也沒有中途休息的。於是為了遷就事實，只好變通，在譚富英休息那幾天，在上海當地請個角兒客串幾天，而在報上刊登啓事：「譚藝員富英因『調劑精神』，自×日起休息×天，改請×××登臺……」等等。這「調劑精神」，便是譚小培興出來的，一時南北梨園界傳為笑柄，大家都同情譚富英，而大罵譚小培。

國劇老藝人都有謙讓美德，不同同樣戲碼，不打對臺。楊小樓對尚和玉，余叔岩對王鳳卿，莫不如此，還有許多人也是這樣，不必枚舉。論理譚小培也是梨園世家，應該深諳此理；但是他挾子自重，專找同行（老生）打對臺，小事不提，有兩件大事他很失策。

民國二十三年，王又宸應天津北洋戲院之約往演短期，春和大戲院也約譚富英前往，戲院競爭，無可厚非。但是王又宸是譚門姑爺，是譚富英的姑丈，譚小培明知北洋約王在先，他卻竟然答應春和之約了。其實譚小培如果原則上答應春和，但是延一期，等王又宸北洋演完了再去，春和也有別的角兒可約的，那不是公私都顧到了嗎？但譚小培是一個想法：「你王又宸以譚派老生自居，我們富英才是真正譚派哪！咱們就比比看。」譚富英意有未忍，譚小培卻堅持前去，於是譚富英就和王又宸打上對臺了。春和戲院當時是天津最好戲院；（中國大戲院還沒有開）。北洋

已舊破不堪。譚富英正三十來歲，當年當力；王又宸已五十多了。春和的配角好，北洋的又差一點。不必細表，優劣之勢已明。王又宸雖然貼出「連營寨」、「盜魂鈴」、「失空斬」、「探母」這些拿手戲，還是一敗塗地。他在包銀上不吃虧（戲院賠錢），但是面子上太難堪了。回到北平，就氣得大病一場，從此不與譚家走動，梨園同行，全不值譚小培所為。民國二十七年初，王又宸逝世，享年五十六歲，譚小培雖然帶著富英去弔孝，但是在白事棚裏，一般同行都對他指指點點，竊竊私議，甚為不屑。

譚小培對余叔岩都不服貼，對他的徒弟李少春和孟小冬更不服了。前文已經談過，李少春唱了「戰太平」以後，譚小培也叫譚富英唱了一次「戰太平」，在觀眾的評語裏，譚不如李。孟小冬在二十八年初演余氏親授的「洪羊洞」，第一次是新新戲院星期日日場，座無隙地，向隅的人很多。隔了些時候，二度公演，是新新戲院晚場。這時候譚小培又動腦筋了，要和孟小冬比畫比畫，於是就安排了同一晚上，在長安戲院演出。新新和長安，都是民國二十六年初北平新開的戲院，同在西長安街上，相隔咫尺。按目前臺北地址來打比喻，假如國軍文藝活動中心就是新新戲院，那麼過小南門沒有幾步就是長安了。新新這邊是大軸孟小冬「洪羊洞」，壓

軸周瑞安「金錢豹」。長安那邊譚富英雙齣；大軸「摘纓會」，壓軸「桑園寄子」。

一齣西皮，一齣二黃，且是余派好戲，戲院都熟，譚小培也下了一番心思，可惜下錯了。

且談我們這班老戲迷，對戲班，戲院都熟，在新新留有長座，因為新新的進班標準很高，只有孟小冬、李少春、程硯秋、金少山、馬連良（他是股東，一週有兩個檔期）幾個班兒進得去，別的班進不去的；而對這幾個班都是每演必聽的。此外，遇見楊小樓、荀慧生、譚富英、李萬春在吉祥或長安演出，也盡量不漏地去聽，必要時兩個戲院之間趕場。這天晚上，孟小冬、譚富英對上了，兩邊都留有座位，兩邊都是好戲，但是在選擇取捨上，仍有一個標準的。筆者先到長安，看了一會兒譚富英的「桑園寄子」，算好了時間，趕到新新，正趕上周瑞安「金錢豹」的尾聲。休息以後，孟小冬「洪羊洞」上場，聚精會神地看完了回家。不只個人，幾位戲迷熟朋友，都是如此。

一般觀眾呢，都先到新新，直到滿座牌掛出，買不到票了，才有少數人蹓到長安，買張票入座，因為已經出來聽戲了，孟小冬那邊買不到票，只好求其次，去聽譚富英吧！連這些臨時意外觀眾在內，長安賣了七成座。

當時孟小冬如日中天，聲勢遠在馬連良、譚富英以上。一般人就知道孟比馬、譚有號召，不知道究竟實力相差多少？馬連良很聰明，終不與孟打對臺，而且歡迎

她到新新來演唱，既提高新新新戲院地位，又可增加批賬收入，何樂而不為呢？孟小冬唱「盜宗卷」，馬連良特來觀摩，借鏡余派演法；馬連良唱「十老安劉」，（其中包括「盜宗卷」一折）孟小冬也來看戲，參考馬派身段，這都是惺惺相惜的風度，而不敵對。

孟小冬不但劇藝比譚富英高，而且她體弱多病，輕不露演，一年也唱不了三、四場戲，譚富英卻每週要唱一兩場的，在這種情形對比之下，一般觀眾很自然地都趨孟而捨譚了。因為這次不聽譚的這兩齣戲，很快有機會還再能看到；如果放過看孟小冬「洪羊洞」的機會，知道她哪一天再唱呢？於是孟唱一齣滿座，譚唱雙齣七成。這場對臺下來，一般戲迷就都有印象了，原來譚富英的玩藝兒比起孟小冬來，不過百分之三十五呀，也就是三成吧！請問，這個虧吃得有多大？一般愛護譚富英的朋友，都為他惋惜；而譚小培還自我陶醉，認為非戰之罪，一時運氣不佳罷了。大部分不知內情的人，都認為譚富英不自度德量力，要和孟小冬打對臺，請問，譚富英冤枉不冤枉呢？

姜妙香與譚家結親，加入同慶社很久以後，有一次譚富英與後臺管事的閒談，譚富英沉吟了一會兒

問：「姜六爺的『戲份兒』是多少呀？」管事的據實以告。

說：「少一點兒吧！從下期起你給派一點兒吧！」管事唯唯稱是，這是「小老闆」

吩咐，當然遵辦；到了下期演戲，就給姜妙香調整待遇了。譚小培操持譚富英演戲大權，每次演完他要看賬的。這一次他看「卡子」，〈梨園術語，就是演員戲份明細表。後臺管事在演員演完戲發放戲份兒，名為「放卡子」。〉總數好像多了一點兒；一細核對，發覺姜妙香戲份兒增加了。就把管事的叫過來，厲聲責問：「姜六爺的份兒，誰給加的？」管事的說：「小老闆吩咐的。」小培說：「什麼？小老闆？我問你，這個班兒是小老闆當家還是我老老闆當家？你是不打算幹了是不是？」管事的直害怕：「我錯了，我忘了告訴您啦！」「什麼？你告訴我？我告訴你吧！從下期起，姜六爺的份兒，還照原來的數兒。」「是！是！」於是從下期起，「原令追回」，姜妙香又恢復了老戲份兒。

姜六爺一生忠厚，處處吃虧忍耐；他明知道戲份兒漲了又取消是譚小培作祟；但是他一不辭班，二也不對譚富英說，因為自己女兒在人家當兒媳婦兒，別給她找麻煩。忍氣吞聲，照常演戲。

過了兩期以後，譚小培覺得對姜妙香、譚富英，和管事的三個人，示威已經夠了；就吩咐管事的說：「那什麼，把姜六爺的份兒，從這期起漲上去吧！以後呀，無論什麼事，都問我，不用問小老闆，他就管唱戲。」管事的當然稱是，以後都盡量躲著譚富英了，而所有後臺人員，也都拿譚富英當傀儡了；這種不近人情的事，

也就是譚小培做得出來。

從前梨園行有個壞習慣，就是抽鴉片煙，認爲抽大煙能提神，還滋潤嗓子。鴉片煙倒是有一點使人暫時興奮的功效，但是它的害處卻太大了，而一般伶人，自清末以迄民國二三十年，都飲鴆止渴，樂此不疲。譚富英出科搭班唱戲不久，就抽上大煙了。其實倒不是他主動打算抽的，而是譚小培叫他抽的，名爲給他滋潤嗓子，實則人一抽上大煙，就日漸懶惰，意志消沉，而也就易於駕馭驅使了，於此可見譚小培用心之深。

在抗戰期間，淪陷區時興一種興奮針劑，名叫「蓋世維雄」，也就是荷爾蒙注射劑。價錢很貴，一針起碼一兩金子，先在京滬流行，後來也有人帶到平津。譚富英煙癮日大，相對地效用減低，就開始打「蓋世維雄」了。給他打針的西醫名王琴生，是個戲迷，很喜歡譚富英的藝術，在臺下學之不足，就走譚小培的門路，拜他爲師，那麼與譚富英就誼屬兄弟了，可以常往譚家跑，聽富英吊嗓子來學戲。他給譚家一家大小看病不要錢；平平常常的藥，也白送不收費。那時候從上海往北平帶「蓋世維雄」很不容易，王琴生千方百計的給譚富英帶來，只收成本費，注射也不收費。譚小培是個愛小便宜的人，這一來把譚五爺哄得團團轉，對王琴生甚爲欣賞。以後就推薦給梅蘭芳，連治病帶跨刀唱二牌老生了。

談起梅蘭芳的二牌老生來，也很有意思，除了王鳳卿以外，都和醫生有關。一次梅在天津春和演戲，那時葆玖還小，忽染霍亂，吐瀉不止，狀甚危險。經友介紹一位時醫郭眉臣診治，一兩服藥就好了，其效如神。梅氏對郭拯救愛子，感激非常，而郭又堅不受酬。最後，梅很誠摯的對郭說：「有什麼我可以為您效勞的地方，您儘管吩咐好了。」郭眉臣才吐露心思：「我有個親戚奚嘯伯，唱老生，玩藝兒還不錯；幾時您考察考察，有機會提拔提拔。」梅一口應允。民國二十五年梅蘭芳自上海返平唱短期，二牌還是王鳳卿；但是王年事已高，只能陪梅在北平唱，出門便累不了啦。梅在北平演完了，出演天津中國大戲院，二牌就帶了奚嘯伯，以後還把他帶到上海。直到奚嘯伯走紅挑班，不能再分身陪梅出外了，梅班二牌老生就換了王琴生。

民國十六年左右，天津日租界開了一個六層樓的百貨公司，名「中原公司」，在當時已是大型建築了。五樓設一個國劇劇場，稱為「妙舞臺」。偶爾也約京角演短期，如荀慧生、雪豔琴都演過，但以自組長班兒為經常演出政策。譚富英在搭班唱戲時期，曾搭「妙舞臺」的長班兒，演了足有兩三個月，他是頭牌老生，二牌青衣是坤伶胡碧蘭，三牌武生趙鴻林。小生陳桐雲，花臉金壽臣，小丑王少奎。胡碧蘭的青衣，嗓子調門很低，但是唱工規矩，「玉堂春」、「探母」這些戲

都不錯，扮相也很端莊秀麗。與譚富英每天同臺，也常演對兒戲，日久兩個人漸生情愫了。胡認為譚少年英俊，又是梨園世家，是初次接近異性，情竇初開，也是他第一次未成熟的戀愛。但是這種情形，譚對於胡，不久便被譚小培發現了，認為不可。一方面監視，限制譚富英的行動；一方面合約滿了，不再續約，馬上回北平。

雖然臺下歡迎，前臺打算漲包銀挽留，也沒有效。

那麼是譚小培不喜歡胡碧蘭嗎？不是。以後譚富英的前後兩任太太，宋繼亭的妹妹，和姜妙香的女兒，都比胡碧蘭好很多嗎？也不是。問題中心是：譚小培認為譚富英的婚姻，要由他這位家長作主，而不能聽從譚富英自由發展。回平後，馬上說定宋家的親事，以後宋氏死了，他也不久說定姜六爺的小姐為繼配，而譚富英一生中僅有一次的未成熟戀愛，也就被他爸爸給打斷了。

北平的中山公園和北海公園，是很平民化的遊玩去處。門票不貴；進去以後，喝茶，甚至吃個便飯，都花不了多少錢。可以說，凡是北平人沒有沒去過這兩個地方的；而對外來的觀光客人來說，更是必遊之處了。

譚富英挑班以後，班中同仁如哈寶山、宋繼亭、計硯芬等，看著譚富英那種精神萎靡的樣子，都有些同情而可憐他。有一次，選個晚上沒戲的日子，大家建議，陪他去逛逛公園。富英見大家好意，便提起精神來，一同前往。等到進了中山公

園，看這個也新鮮，那個也沒見過，就像小孩進了兒童樂園一樣，興奮愉快，樂不可支。因為他除了很小時候，被爺爺帶著玩過一兩次以外，坐科富連成時候，沒有機會玩兒，出科後，入了他父親的「譚氏大監獄」，更是哪兒也沒去過，這一下有如劉姥姥進入大觀園，那能不欣喜如狂呢？說來可憐，北平市民人人司空見慣的中山公園，對堂堂名伶譚富英來說，有如見所未見的西洋景，他的生活貧乏無味，就可想而知了。

這一次中山公園逛得很滿意；不久，大家又陪譚富英逛了一次北海，他越發高興了。就在逛完北海，商量再到頤和園，或什麼地方去玩的計議未定之際，被譚小培發現了。他見譚富英的精神較前健旺一點了，一打聽，和大家出去玩過兩次，就把富英叫過來了。「你們大家去玩兒，喝茶，吃飯誰花錢哪？」富英說：「當然是我花錢了。」小培說：「哼！他們這樣架弄你，是要吃咱們呀！咱們有多少錢，供他們大夥兒樂呀？以後別再出去了。」富英只好唯唯。從此又返回監獄，連假釋的機會都沒有了。

筆者方才談過，逛公園和北海，花不了多少錢；譚富英是老闆，當然是他花錢了。人家大夥兒是好意，為的是給譚富英真正「調劑精神」，難道人家也沒在公園喝過茶，要敲譚富英的竹槓嗎？譚小培的阻止，就是不欲富英和外人接觸，要叫他

永久，隨時在自己控制之下。

綜上種種，譚小培對譚富英在演戲上、生活上，處處加以控制，讀者就可以很明顯地看出來，譚富英的性格，完全被他父親所塑造；而一生的命運，也是被他父親所安排了。

北平梨園行有人調侃譚小培，編了一個笑話：

「有一天，譚鑫培、譚小培、譚富英，爺兒三個坐在一起聊天兒。譚小培指著自己鼻子，對譚富英說：『你爸爸（譚小培），不如我爸爸（譚鑫培）。』轉回頭來，又對譚鑫培說：『你兒子（譚小培），不如我兒子（譚富英）。』」言下頗為得意。」

這就是譏諷譚小培，上承父親餘蔭，下享兒子清福，而自己一輩子一事無成，可稱謔而虐了。

六、性格與生活

大凡一個人，不論男女，不論從事那一種工作，在年輕時候，總會有他凌雲壯志，滿懷抱負的，譚富英又何獨不然呢？

他出科時候十八歲，未嘗不想步武前賢，排些新戲；結果行不通。未嘗不想從余叔岩那兒，把祖父的譚派劇藝精髓學回來，克繩祖武；結果也行不通。在藝業上，他也明白從他父親那裏得不到什麼，只好就在科班所學的基礎上發揮。但是即使竭盡所能，自己又有什麼收穫呢？賺進多少錢來，不知道；財務大權全由「老老闆」執掌。因此，他的壯志就逐漸消沉，毫不振作，而生活上又處處受限制，毫無自主權利。自己只混個三頓飯和有限的零用錢，而在臺上不肯表現，只以賣嗓子為務的原因。他有時候也偶對自己的朋友發發牢騷：「我呀！就是唱戲機器！」言外之意可知。他的天性善良，孝行甚篤，所以甘心受他父親的控制；換了別人，早就起家庭革命了。

他為什麼也有做派、念白根底，而在臺上不肯表現，只以賣嗓子為務的原因。這就是他自從抽上大煙以後，愈發消極，就每天在吞雲吐霧裏來找生活樂趣，而身體也就日趨衰弱。北平在新新、長安兩個新式戲院落成以前，那些舊式園子，後臺扮戲的地方都很簡陋。以吉祥園來說，樓上只有一間小屋子，是給角兒預備扮戲的；楊小樓、荀慧生、譚富英，都是在這間屋裏。那個年頭當然沒有冷暖氣設備，夏天有個老式電扇，冬天則生個煤火爐子。

在秋天，一般人全穿著裌衣服的時候，譚富英就穿上棉袍了。剛剛初冬，別人還穿棉袍，他的皮袍已上身，同時扮戲屋子要提前生火了。在後臺看他扮戲，你能

嚇一跳，頭髮很長，面色青白，身體很瘦，真是煙鬼模樣。不過扮好了戲，臉上有彩，大煙也抽足了，上得臺去，神采栩栩，與臺下又判若兩人。凡是常聽譚富英的觀眾，都知道這種情況：他剛上臺來，嗓子還被大煙的勁兒鎖住，不大痛快，到了這齣戲演完了三分之一以後，嗓子就唱開了，也就越唱越有勁兒了。以「奇冤報」為例：「行路」時的原板「人生在世名利牽……」一段，不怎麼樣。「遇害」一場的原板「好一位趙大哥真慷慨……」一段，就漸入佳境。從「討盆」的二黃原板「老丈不必膽怕驚……」一段，嗓子就全出來了。而後面的大段反二黃，更如長江大河，痛快淋漓，觀眾聽得極為過癮。戲完以後，便又奄奄一息了，下裝回家，吃宵夜，抽大煙，快天亮才睡，次日下午很晚才起，完全過一種顛倒晝夜的不正常生活。

三十四年秋抗戰勝利，舉國騰歡。冬初，總統 蔣公時任國民政府主席，赴北平視察，日程中安排有國劇晚會節目。散戲以後，蔣主席召見各名伶，慰問有加，當與譚富英談話時，說：「你唱得很好，可是要注意身體呀！健康是很要緊的。」譚富英當時對領袖這種愛護關切，都要感激涕零了。那時國民政府的禁煙政策，早已在報上煌煌公布，販毒、吸毒，都要處重刑的。不管委員長是否意有所指，他第二天起就就力行戒煙了，同時戒煙的還有王瑤卿、王鳳卿這幾位老槍。具見總統 蔣

公的感召力量之偉大；幾句話的溫語慰問，次日起，立杆見影地，北平名伶都戒煙了。

譚富英戒煙後身體好多了，王鳳卿且變成了個小胖子。

譚富英不但孝順，而且敬老尊賢，熱心助人。北平梨園習慣，兩位演員如果初次合演一齣戲，不論多熟的戲，必須先在後臺對一對，怕萬一彼此學的路子不一樣，而在臺上「撞」了。其實這種可能性很少，但是為了小心，不出錯，一定要對一對。可惜這種優良傳統的好習慣，現在一般年輕演員們都不注意了。藝不高而膽特大，言之可嘆！

對戲的習慣，必然是年輕的演員去找年老的演員，資淺的演員去找資深的演員。見面先稱呼一聲，然後說：「您給我『說』一『說』。」梨園行話，「說」就是「教」，「說戲」也就是說「請您教教我！」這完全是謙恭的意思，對方就說：「您別客氣，咱們對一對吧！」

金少山到北平以後，譚富英有多次與他合作的機會，合作過的戲有「黃金臺」、「黃鶴樓」、「二進宮」、「失空斬」、「捉放曹」等。每一齣戲演唱以前，譚富英必然都到金少山房間裏去，先叫一聲「三叔，您給我說一說呀！」執禮甚恭，態度誠懇，這是筆者親眼得見的。

金少山的父親金秀山，與譚鑫培是同時人物，也給老譚配過戲。金少山是老金

的兒子，譚富英是老譚的孫子，比金少山晚了一輩，所以稱他為「三叔」。

馬連良因為在抗戰期間，去過一次偽「滿洲國」演戲，勝利後吃了官司，坐了牢。出獄以後，梨園同仁為了慰問他，在長安劇院給他唱了一場合作戲「龍鳳呈祥」。陣容自然是馬的喬玄、魯肅了，程硯秋的孫尚香，金少山的張飛，李少春的後趙雲。當時的風氣，前邊「甘露寺」的老生主角飾喬玄，劉備由裏子老生飾演。譚富英為了捧捧師哥，自動飾全部劉備，從頭一場「過江」起就上，直唱到「回荊州」完，報上一宣布，戲迷交相讚譽，認為機會難得。因為自他出科以來就沒這麼唱過；就是在大義務戲裏，他的劉備都是從趙雲進宮報信那一場「回荊州」時才上的。因此訂座踴躍，上座滿堂。在「甘露寺」相親一場，馬連良的念白固然精彩傳神；譚富英的唱也是卯足氣力，一句一彩。此事馬連良對他十分感激，這一上滿座，不但面子好看，收入上也增加不少。

譚富英人雖老實，但是被壓迫急了，也有反抗的時候。在他娶妻生子以後，譚小培還是給他一定數目的月費；這點零錢並不富餘，有時候就捉襟見肘的不夠用。有一次錢不足用了，譚富英可眞急了，從箱子裏把皮袍子等好衣服拿出幾件來，包一個包袱，叫老媽子拿到門房，讓聽差的送到當舖去「當當」，並且嚷嚷著說：

「沒有錢花呀，快去當當！」老媽子當然沒有那麼天眞地去找聽差的「當當」；但

是也把包袱接過來，作爲證據，送到譚五奶奶屋裏去說：「小老闆沒錢用了，要『當當』呢！您看怎麼辦？」譚五奶奶當然不許她找人去當，一方面把私房錢拿出一點來，送到富英屋裏去：「升格，這麼大了，怎麼還犯小孩子脾氣呀？沒有錢用，你跟我說呀！去『當當』！也不怕老媽子下人笑話，眞胡鬧！」連說帶哄地，把包袱送回，把富英安撫住了。一方面晚上和譚小培說，下月起多給他點零錢吧，別把孩子逼得胡鬧；譚富英的待遇，這才調整。雖然「當當」沒成功，這個消息卻仍然被下人們傳出去了。一時「譚富英窮得要當當」成了北平梨園界的笑談。

譚富英既然不許出門逛公園，一天除了吃飯、睡覺、抽煙以外。還有許多時間，如何打發呢？那時候也沒有電視，只有聽廣播。譚富英對評書節目很感興趣，時常收聽，譚小培發現以後，就心生一計，把說評書的品正三請到家裏來，每天給譚富英說「列國」，這樣使富英精神有所寄託，好免得生事。所以譚富英對「列國演義」很熟，對各國的冷僻人名，都能朗朗上口。遇見列國冷戲的人名，演員不大清楚的時候，管事的就向他請教，富英必詳細以告，非常得意，而以列國權威自居。

前文談過，譚富英的「四郎探母」在天津出過風波，是什麼風波呢？就叫「叫小番」問題。在「坐宮」的場最後，公主去盜令，下場了，四郎有四句快板的唱，

第三句末尾是嘎調「叫小番」。任何人把這個嘎調唱好了，必得滿堂彩。其實，這並不全憑嗓子好，要使滑音，就能扶搖而上了；以譚富英嗓子之好，是綽綽有餘的。有一次，譚富英也不知怎麼緊張了，嘎調沒有上去，臺下立刻報以倒彩，有一小部分人竟離座而去，好像他買一張票，就為來聽這一句「叫小番」似的。譚富英嘎調沒有上去，當然心中慚愧惶急，於是從「出關」一場起，加倍賣力，每一段、每一句唱都卯上，而留下來的大部分觀眾就有福了。天津衛的哥兒們是熱氣的脾氣，你唱不好，馬上倒好；唱得精彩，馬上正好，仍然熱烈捧場。

從此譚富英視「探母」為畏途。而天津觀眾就奇怪了，你如果認為譚富英「探母」的嘎調上不去，不好，那你可以不去聽啊；卻又不然，一貼「四郎探母」，即使加價，必要滿座。嘎調上不去，叫倒好，走人；但是，下次「探母」還買票去聽。在觀眾與戲院的壓力之下，在譚小培也有好處之下，譚富英是每次非唱「探母」不可，而「叫小番」成了他的心病，唱到這裏，心情必然緊張，而必然上不去，必然落倒彩，下面的戲必須特別賣力，每次唱完「探母」這一天，預先在樓下前排、中排、後排，和樓上前排與後排部分，各買了幾十張票。在譚富英唱到「叫小番」時候，「小」字剛開口，埋伏人員就立刻一齊大聲喝正彩，叫好。這「番」就在如雷彩聲中唱出來，上去也好，上不去也好，都埋在彩聲裏，一般觀眾都聽不出來，

以為這次真上去了，也跟著叫好兒。事實上，那晚上富英的「番」字上去了，不過稍為勉強一點。但這是「叫小番」第一次沒落倒彩，他心理上的威脅解除了。此後再唱，不用護航人員，「叫小番」也平穩過關了。這次解決問題，是在中國大戲院，當然院方也支持幫忙，否則票子就沒法安排得那麼平均，而譚小培在無計可施時，也就聽我們這些外行朋友的話了。

七、結語

譚富英有四個兒子，長子譚元壽，係宋氏所生，乳名百歲，入富社六科習文武老生。大陸淪陷後，譚元壽被目為李少春以後之文武生人才，他又「前進」，肯演樣板戲，所以共匪認為還有利用價值，因而愛屋及烏，譚富英才沒有被餓死。次子韻壽，富連成七科生，習丑。三子喜壽，榮春社學生，習武生。四子壽昌。這三個人全是姜氏所生。譚元壽之子名譚孝曾。

譚富英雖然劇藝粗枝大葉，卻仍有獨到之處。因為性格善良、懦弱，才被他父親譚小培控制了一輩子。他的未能飛黃騰達，是受父親影響。其道德風範，足可稱為一代名伶的。

馬連良獨樹一幟

過去北平戲院的戲單、海報、和報上的廣告，對於演員都要加上頭銜，並且還要堆砌形容詞。像什麼「譚派嫡傳，正宗老生」啦，「南北馳名，第一武生」啦，「馳譽平津，文武花臉」啦；而對坤旦的形容詞，最普遍的「綺年玉貌，色藝雙絕」。北平的戲班很多，有時候在一天的報上，能讓你發見「六絕」或「八絕」（三人或四人），其為濫調就可見一斑了。

坤旦論藝，雪豔琴謹遜於梅程尚荀四大名旦，而劇藝高於其他一切男女旦角，（小翠花另當別論），但非絕色。陸素娟有「天下第一美人」之稱，但是劇藝不夠精湛。她二人都不足稱為「雙絕」，何況他人？只有個言慧珠，能稱「色藝俱佳」罷了。

但是有兩位男演員，他們的頭銜卻恰如其份，為內外行所公認。一位是楊小樓的「國劇宗師」。他的武生戲淵源於乃師（俞菊笙）、其父（楊月樓），卻又吸取各

家（張淇林、姚增祿、楊隆壽、牛松山）之長，自己融會貫通，蔚成一代宗匠，堪稱空前絕後。一位就是馬連良的「獨樹一幟」了。他藝宗譚、余，旁及賈洪林，對唱腔、念白、做表、身段、扮相、服飾，演員陣容，舞臺氣氛，都加意考究，自出機杼，儼然成爲馬派。雖然譽之所至，謗亦隨之，但是「獨樹一個」四個字，他卻當之無愧的。

一、家世、學藝

馬連良是回教人，世居北平，從祖父起就在阜成門（俗稱平則門）外開茶館兒，人稱「門馬家」。他父親名西園，行二，伯父崑山，叔父沛霖，另一位名不詳，一共昆仲四人。母親滿氏生連良、連貴，及女一人。四房的兄弟在一起排行，連良行三，成名後一般內行都稱爲「馬三爺」。（很奇怪，國劇演員行三的太多了，金少山是金三爺，言菊朋是言三爺，馬富祿是另一位馬三爺。）連貴行六。連良之妹適楊姓，早孀，遺一子，名楊元勳，入富連成學鬚蘭，後改經勵科。

馬家茶館院落很大，最早是普通茶館，後來不知怎麼成了戲迷的聚會所了。於是大家成天聚在那裏，吊嗓子、打把子、練功、排身段，快成了非正式的科班啦。

茶客多自然生意興隆，馬家更爲歡迎，而在這種國劇氣氛之下，馬連良的伯父馬崑山，叔父馬沛霖，也就都拜師學戲了，全工老生。到了連良這一輩，四房的弟兄們，也都進入梨園界。大爺馬春樵，先學梆子，後改二黃，戲路很寬，本工花臉，能兼演武生、老生、紅生。二爺不詳。四爺馬四立，工小花臉，也會老生，（紀玉良就拜他爲師學老生）後來給馬連良管事；有時候也在臺上配戲。五爺馬全增，藝宗馬派，唱做身上都稍有相似之處，就是體力差了一點。一度在天津日租界中原公司妙舞臺長期演唱，在各處也跑了不少碼頭，他不是行七就是行八。

學經勵科，後來幫著陳信勤給奚嘯伯管事。馬最良工老生，學他哥哥（連良），藝宗馬派，唱做身上都稍有相似之處，就是體力差了一點。

單說馬連良這一房，他父親馬西園，身材魁梧，人很豪爽，慈眉善目，個性忠厚。連良成名以後，馬西園就享福了，常往清眞寺去，很近教門，逝世後的葬儀很隆重豐盛。母親滿氏，身量不矮，前額高而寬，眼睛較小。非常健康，享壽快到九十歲才逝世。馬連良的前額和眼睛，非常像他的老太太。馬連良長得與連良酷似，自然也是像母親。他學場面，工大鑼，有名於時，一直幫他三哥。馬連良原配王氏，與馬連昆妻爲姊妹行，所以馬連良、馬連昆是連襟。馬連昆工架子花臉，非常淵博，文武崑亂不擋，戲路極廣。他還擅武術，最早搭馬連良班，還爲連良個人保鏢。就是人性太差，喜歡在臺上惡作劇，在內行圈兒裏人緣極壞；後來也因故脫離

馬連良的班兒了。他兒子馬少昆，也唱架子花臉，來臺後曾搭大鵬國劇隊，十幾年前就辭出改作外行了，人也發胖啦。王氏進門幾年沒有生養，就抱養一個兒子馬崇仁。誰知崇仁進門以後，王氏就開懷生產了，生了三男兩女。名字，隨著崇仁排，依次叫崇義、崇禮、崇信、崇智。這時馬連貴太太穆氏生產頭胎兒子，也隨著三哥屋裏的孩子起名字，名崇信，排行「小五兒」，長大了入榮春社學老生，藝名馬榮祥。他的面相和嗓音，與他三伯父（馬連良）很像，在臺灣大鵬國劇隊有年，可惜沒有把他伯父的戲，往深刻處研究；否則馬派傳人就非他莫屬了。馬連貴太太穆氏，是北平前門外穆家寨清眞館的姑奶奶，穆家寨的「炒烙答兒」最出名，馬太太當然也熟悉炒法了，馬榮祥也學會了這獨得之秘。在大鵬戲隊時常請隊友到他家去吃「炒烙答兒」。第二十年前起，他就曾虛邀了筆者兩次，到他家去吃「炒烙答兒」，但是迄未實現；現在他已長期居留美國了，筆者更不知何年何月何日何時才能吃到嘴了。

（一笑！）倒是希望他在美國把「炒烙答兒」發揚光大，能大發財源就好了。

馬連良的姑母適哈，生哈寶山，所以馬連良與哈寶山是表兄弟。哈寶山是現在大鵬國劇隊老生哈元章的四叔，於是哈元章與馬榮祥也算是表兄弟。

王氏所生兩個女兒，大女兒嫁與黃元慶，係富連成社六科武生，外號「小老虎兒」。在筆者三十七年離開大陸時，其次女尚待字閨中，後來嫁與何人不明。王氏

死後，馬連良續娶陳慧璉，就是交際花出身，係前湖北省主席夏斗寅的下堂妾。連良娶她，很遭家族反對，但是馬三爺是賺錢的當家主事人，別人反對自然無效。陳慧璉人很精明強幹，也輔佐連良辦不少事情，她進馬家門時，連良已大紅，所以她是多年來大家所熟知的馬三奶奶，而對連良原配王氏，知道的人卻很少了。馬連良抱養，帶王、陳二氏所生，一共有十一個兒子，也夠得上是多產作家了。

馬連良是光緒二十七年，歲次辛丑正月十一日生，那年他老太太三十五歲。乳名「三賞兒」。自幼聰穎過人，光緒三十四年他八歲，送入喜連成科班學戲，排名連良。那一科原有七十四個人，截止民國二十一年，故去九位，就剩六十五位了，現在恐怕都蕩然無存啦。富社學生，都經蕭長華老師給起個「字」，按「如」字排。譬如侯喜瑞字「靄如」，社盛蘭字「芝如」，李盛藻字「瀚如」，馬連良就字「溫如」。他成名以後，又自稱「扶風館主」，組的班名也是「扶風社」。他進科班以後，先學武生，教師是茹萊卿，（茹錫九的父親，茹富蘭的祖父，茹元俊的曾祖父，茹家是四代武生。）有「探莊」的石秀，（嚴格一點說是武小生的戲。）「淮安府」的賀仁杰，「小天宮」的造化仙等，所以馬連良的武功，是有良好基礎的。後來又從蔡榮貴、蕭長華等各位老師學老生戲。以前科班學戲的過程，是從底包、零碎兒、配角學起，逐漸再學正戲。不像現在國劇訓練班的學生，一開始就打算學

正戲，唱大軸；於是許多基本的小戲不會，卻學些複雜見功力的大戲。就如同小學生念大學課本一樣，那能念得懂嗎？那麼演出的成績也就可想而知。這完全是「躐等躁進」，但現在已蔚成風氣，而主其事者也都不懂，也就言之可嘆了。馬連良起先連學帶演的老生戲，都是零碎兒、掃邊、配角之類。如公案戲的施大人施仕綸，彭大人彭鵬，「殷家堡」和「落馬湖」裏的王殿臣，「取洛陽」裏的劉秀等。但是在觀眾印象裏，已經認為這個小孩子不凡了。到了演「金雁橋」的孔明，大露頭角，從此這科班老師們，就開始教他老生正戲了。

有一齣老戲「硃砂痣」，（現在已經沒有人唱了。）是演敘韓員外因戰亂失落一子，老妻亦已故去，後來打算納一姬妾，生兒養女，接傳後代香煙。憑媒將新婦江氏娶進門以後，新婦啼哭不已，詢問情由，才悉是有夫之婦，因家貧夫病賣身。韓員外馬上放棄身價銀子，命家院將新婦送回夫家，另贈銀百兩。新婦感恩不已，復偕同其夫吳相公（名惠泉，內行稱為病鬼）來謝。韓員外之子原名邁運，生下不久即丟失，被一老嫗金氏撿去，夫名權在經，改名天賜。後來因家貧將天賜出售，途遇吳惠泉，吳以對韓深感厚恩，無以為報，知其乏嗣，遂價買天賜，贈與韓員外。此時天賜已十三歲，韓問其生身父母，天賜答以父親去世五年，母親現年七十六歲，韓問難道汝母六十三歲生你嗎？天賜答以並非親生，係自幼撿來的，韓盤算

年歲，與失子同庚，又驗左足有硃砂痣，遂告父子團圓，韓員外好心終有好報。唱全了稱爲「帶認子」，也有稱「帶賣子」的。這原是孫菊仙的拿手好戲，但是譚鑫培也有唱。以後時慧寶、高慶奎就都是孫派唱法了。

宣統二年四月十二日丹桂園慶班的日場戲，譚鑫培曾在壓軸演「硃砂痣」帶「賣子」。他飾韓員外，陳德霖飾江氏，謝寶雲飾金氏，賈洪林飾吳惠泉。大軸是余筱琴的「飛叉陣」。（那個年月，壓軸戲最要緊，大軸子演武戲，就爲送客了。）

又有一次在文明茶園義務戲裏，譚鑫培又貼「硃砂痣」，配角仍是陳、謝、賈等原人以外，馬連良飾韓員外之子天賜，那時他才十歲，表現卓越，被觀眾目爲神童。

有意思的是，民國三年，馬連良入科班學戲已有六年，經常參加富連成社會公演了，六月二十七日在吉祥園的日戲，倒第三是小連卿的「硃砂痣」，他已由飾韓員外之子，升任爲飾演吳惠泉了。那年他十四歲。

民國五年，富連成科班已經長期在廣和樓唱白天戲了，二月二十七日日場，馬連良在倒第四唱「雍涼關」。七月三十日，在壓軸唱「法門寺」，大軸是駱連翔的「兩狼關」，送客的武戲。富連成當局，已經倚重馬連良爲主角了。

民國六年三月三十一日，歲次丁巳的二月初九日，馬連良從富連成社出科，算是結束了十年的科班學戲生活。那年他十七歲。

二、搭班過程

馬連良頭腦很新，他覺得打算劇藝進步，一方面要自己多走些地方多闖練；一方面要觀摩先進，好來積累舞臺經驗，自然在戲藝上有進步了。他在民國六年出科以後，就到福州去開碼頭了，以一齣「珠簾寨」紅遍了半邊天。當然還跑了些別的地方。（與其他演員比較起來，他這一輩子，跑碼頭的次數，和到的地方，比任何人都多。）民國七年中秋節以前回到北平，仍舊回富連成社演戲，不過，這時社方對他已經是出科後的同仁待遇了。回來以後的頭一天戲，是十月一日廣和樓的日戲，他在大軸演「八大錘」，茹富蘭飾陸文龍。十二月十六日，在廣和樓白天，首次貼出「胭脂褶」，也就是「失印救火」。

民國六年冬天，余叔岩在三天京兆水災義務戲裏，露了三齣譚派戲：「打棍出箱」、「陽平關」、「寧武關」以後，（這時譚鑫培已經去世三個月了。）劇藝精湛，一鳴驚人，內外行都目爲譚派傳人，立刻楊小樓、梅蘭芳、孫菊仙三個班，都託人來約他加入。余叔岩卻一概婉拒，繼續在家裏吊嗓子、打把子，整理戲詞，研究音韻，再下一番準備功夫，一直到了民國七年十月十七日，他才加入梅蘭芳的裕

群社，正式問世；而他這譚派傳人的地位，就此穩固，而開始一帆風順了。在他所露的戲碼裏，便有以後馬連良稱為拿手的「瓊林宴」、「慶頂珠」、「鐵蓮花」、「九更天」、「宮門帶」、「打登州」、「打嚴嵩」、「群英會」、「烏龍院」、「盜宗卷」、「胭脂褶」、「一捧雪」等在內。

自民國以來，凡是唱老生的，自以學譚為正統；譚鑫培死後，便以學余為尚了，因為這等於間接學譚嘛，一直到現在還是如此。馬連良的學習譚、余，也自不例外。但是他聰明絕頂，自忖在天賦條件上，不能全宗譚、余，於是就選擇自己相近的戲路，學余的唱念做表身段，而再融會貫通，稍加改換；余叔岩因為演戲賣力，身體不佳，總是時演時輟，到了民國十七年，索性謝絕舞臺了。而前述那些戲，終馬一生，時常演唱，所以後人不察，全以為那是馬派戲了，其實，骨子裏馬連良全是以余叔岩的演法為基礎，他又兼學劉景然、賈洪林的藝術，都融會在一起，而產生馬派的演法罷了。

他自從福州回來以後，雖然仍在富連成演戲，但卻非學生時代，可以住在家裏。沒有戲的時候，可以盡量觀摩余叔岩的演出；何況，富連成以日戲為主，這時余叔岩所加入的裕群社，卻是以夜戲為主，很少有時間衝突的可能。因此，馬連良從此時起就猛看余叔岩的戲，同時他的領悟力強，深能體會，而也就日益進步了。

「失印救火」是老生的念白戲，重做表，要把白槐這個多年猾吏的世故、機智表達出來，玩弄金祥瑞於股掌之上，還要使他渾然不自覺，這就要靠演員的火候了。馬連良對這一齣戲很下過研究功夫，可以說是他拿手戲之一。與他搭配飾金祥瑞的小花臉，先後有茹富蕙、馬富祿兩個人。論玩藝兒，茹富蕙的確規矩地道，尤其方巾丑，是蕭長華以後第一人；馬富祿則較為儉俗。但是馬的嗓音響堂，較易受臺下觀迎。馬挑班後為了營業，就捨茹用馬了。民國七年十二月十六日，他初演「失印救火」，碼列壓軸，大軸是小翠花、何連濤的「戰宛城」。民國八年他演「胭脂褶」的紀錄，是五月九日廣和樓日戲，仍是壓軸，大軸茹富蘭的「蚍蜉廟」。八月三日日戲，他大軸唱過「焚棉山」，他飾介之推，馬富祿反串老旦介母，這齣戲的老旦要有許多跌撲功夫，馬富祿那時年輕，還摔得動，後來摔不動了，馬連良這一齣也就掛了單了。十月八日日戲，唱過「審頭」，十一月二十一日日戲，貼出新排首演的「罵王朗」，是根據三國演義編的小本戲。十一月二十七日，推出新排的「雲臺觀」，也就是「白蟒臺」。

民國九年三月九日日戲，馬連良初演「三字經」，這是一齣純念白戲，有如相聲的「歪講三字經」，把「人之初」和「人之倫」說成是兄弟二人等等，編成一個故事。聽戲多年，只有馬連良演過此戲，別人從未演過。也許別人有這個本子也不

敢演，因為在白口上如果念不出彩來，是吃力不討好也。八月十四日，演過「天雷報」，這也是以念做見長的衰派戲，後來成為他拿手傑作之一。

民國十年五月三日日場，富連成在吉祥園和廣和樓分包，也就是同時在兩個戲院都有戲，富連成固然人多，但是有叫座力的主角，還是要兩邊跑，這一天馬連良、何連濤、沈富貴、茹富蘭四個人，要分趕兩邊，要怎麼趕法呢？這裏不妨說明一下，以資談助。廣和樓這邊，派五齣戲；吉祥園那邊，派六齣戲。廣和樓開戲馬連良早一會兒；吉祥園開戲晚一點兒，也就是原則上在廣和樓唱完了，往吉祥園趕。這要把在廣和樓唱完了，卸妝，趕到吉祥園，再化妝，再上臺的時間都算好了才成；否則稍有脫節，臺下就起鬨不依了。單說馬連良、何連濤兩個人吧。馬連良先在廣和樓倒第四唱完了「天雷報」，因為吉祥園倒第四是譚富英的「珠簾寨」，時間很久，就使馬連良從容趕上了，這就是派戲的經驗。如果派譚富英一齣「黃金臺」，那馬連良要命也趕不上了。何連濤呢，在廣和樓唱完大軸「鐵籠山」，再趕到吉祥唱大軸「青石山」。這也就是五十多年前能這樣趕；現在就沒有這種狀況了，萬一有的話，演員也不肯這麼幹了。兩個月演一次戲還嫌累得慌呢，一天趕兩場？那就談都不要談了。十二月十日日戲，唱過「汾河灣」。到了陽曆年，馬連良便脫離富連成了。

馬連良民國六年自富連成出科，他才十七歲，雖然到福州等地跑了一年碼頭，
民國七年回來他才十八歲，一來劇藝還不算十分成熟，二來太年輕，也不敢搭外
班，怕人家不考慮。因為那時候北平的名老生太多了，孟小如、貫大元、王又宸、
高慶奎等以外，資深的還有王鳳卿、言菊朋、余叔岩，所以他暫回富連成，一來可
以繼續學戲，二來可以觀摩余叔岩和其他名老生的戲，在自己科班裏借臺實習練
戲。等到在富連成唱到民國十年，他已經二十一歲了，覺得這幾年他進步很多，人
家也不會把他視為小孩子了，不能再圍於母校，有到外邊各大班進修的必要了，所
以就在民國十年年底辭離富連成社。

民國十一年，先是搭沈華軒的臨時班，短期合作，一月二十四日夜兩場，曾
在城南游藝園，演過「南天門」和「戲鳳」。後來三麻子自滬北上，由沈華軒幫他
成班，七月二十六日在慶樂園演過夜戲，大軸「三國志」，就是「群英會」帶「華
容道」。三麻子飾關公，馬連良飾魯肅，朱素雲飾周瑜，沈華軒飾趙雲。究竟因為
紅生戲不多，也不好挑班，就由沈華軒把三麻子介紹給高慶奎，加入他的慶興社，
從八月初就演出了。

到了十一年年底，馬連良入了尚小雲的玉華社，同班還有譚小培、王瑤卿等
人，常川演出地點是前門外糧食店的中和園。十一年十二月十六日日場，大軸與尚

小雲合演「寶蓮燈」帶「打堂」，侯喜瑞的秦燦。二十三日日場，馬連良與王瑤卿在倒第三演「珠簾寨」，尚小雲大軸「奇雙會」。

民國十二年一月十日日場，馬、尚小雲、馬連良、王瑤卿、譚小培合演「全本紅鬃烈馬」。一月十四日日場，馬、王再演「珠簾寨」，尚小雲也加入演出了，大軸尚小雲「遊園驚夢」。尚小雲此時演些老戲重排，和新編的本戲，不過這次是壓軸了。一月三十一日日場曾演過「福壽鏡」，尚、馬以外，還有王瑤卿、譚小培。這時馬連良在老生地界已經聲譽鵲起，在春天和尚小雲被上海戲院邀請，兩人聯袂赴滬，唱了快半年才回來。

尚、馬回北平以後，被俞振庭邀請參加他的雙慶社，同臺還有王又宸、小翠花諸人，而以尚掛頭牌，馬掛二牌。八月十五日首在廣德樓夜戲演出，尚、馬大軸「寶蓮燈」。九月七日夜戲，尚、馬大軸「戲鳳」。十月十六日夜戲，馬連良壓軸「定軍山」，尚小雲、王鳳卿、朱素雲大軸「御碑亭」。十二月七日，尚小雲推出首演新戲「紅綃」，又名「青門盜綃」，馬連良也加入配演。

十三年一月二十日夜戲，尚小雲貼本戲「刺紅蟒」，（混元盒裏一折），馬連良加入配演。一月二十五日夜戲，尚小雲初演新戲「張敞畫眉」，馬連良則在倒第三唱「八大錘」，由小振庭（即孫毓堃，他是俞振庭的外甥，所以有小振庭的藝名。

現在大鵬國劇隊的孫元彬、元坡兄弟，是他的哲嗣。）為配。

十三年春，馬連良個人又應聘赴上海公演，秋後才回來，他在上海已經奠定了紅底子啦。回平以後，就參加了朱琴心的和勝社，朱琴心為了捧捧他，頭一天合作在九月十三日吉祥園出日場，那天正是甲子年的八月十五日，中秋節，讓馬連良的「定軍山」唱大軸，朱琴心、王鳳卿「汾河灣」碼列壓軸，可稱捧足輸贏。而馬連良從此也就越發紅紫了。十一月二十日，前門外鮮魚口的華樂園改建完成，頭一天就進和勝社的班，可見得這個班兒在當時是實力可觀，頗有號召的。日場戲大軸朱琴心、王鳳卿的「汾河灣」。馬連良「盜宗卷」碼列壓軸。倒第三是尚和玉的「英雄義」，倒第四是郝壽臣的「取洛陽」，尚、郝當時已成名，碼列在二十四歲的馬連良前邊，也就可見當時馬的地位了。十一月二十四日，和勝社又在華樂園演白天，馬連良、王鳳卿、尚和玉、郝壽臣的「定軍山」、「陽平關」碼列大軸，朱琴心則在壓軸與馬富祿合演「打花鼓」。十一月三十一日，華樂園日場戲，馬連良、王鳳卿、郝壽臣大軸「三國志」、「群英會」起，到「華容道交令」止。朱琴心在壓軸唱「鬧學」。十二月十三日，華樂園日場戲，大軸「戰宛城」，朱琴心飾鄒氏，馬連良飾張繡，兩個人都是初演，尚和玉飾典韋，郝壽臣飾曹操。十二月二十二日場，華樂園日場推出一場戲來，除了朱琴心以外，主要演員每人雙齣，把這張戲單

錄下來，讀者們當有過屠門而大嚼的感覺：前三齣不談，第四齣郝壽臣「鬧江州」，第五齣馬連良、尚和玉「連營寨」，第六齣王鳳卿、郝壽臣「魚腸劍」，第七齣也就是大軸，朱琴心——潘巧雲，馬連良——吵家石秀，尚和玉——殺山石秀，王鳳卿——楊雄，「翠屏山」。怎麼樣，您只看戲單也夠過癮吧！

民國十四年，馬連良仍搭和勝社，二月七日日場大軸朱琴心本戲「廣泰莊」，馬連良飾吳三桂。二月八日日場，大軸是馬連良新戲初演「陳圓圓」，這齣戲後來李盛藻唱過，還沒有其他人動過。壓軸朱琴心、尚和玉、王鳳卿「翠屏山」。二月二十八日日場，大軸「進士」，馬連良——宋士杰，朱琴心——楊素貞，郝壽臣——顧讀，榮蝶仙——萬氏。三月二十二日日戲，朱琴心大軸初演新戲「無雙」，馬連良壓軸「南陽關」。

當三麻子搭高慶奎的時候，留下一齣南方流行的本戲：「七擒孟獲」。他飾孟獲，高慶奎飾孔明，在北平很轟動，賣了好些場滿堂。朱琴心見獵心喜，他也排這齣戲，不過以祝融夫人為主角了，改名「化外奇緣」。四月四日在華樂園日戲首演。馬連良飾孔明，郝壽臣飾魏延，周瑞安飾馬岱。五月二十九日，馬連良三國戲「流言計」首演，碼列大軸，朱琴心壓軸「打花鼓」。六月七日日場，朱琴心、馬連良合作了一齣唱工繁重的戲「四郎探母」，在以後常見朱、馬二人演做表重唱工輕

戲碼的觀眾而言，認為這是罕見，而當年他們倆人正在年輕，是有此實力的。十四年秋天，馬連良又去了一次上海。

十四年冬天，馬連良自滬返平，再度參加了尚小雲的班子，班名協慶社。十二月十七日在三慶園夜戲首演的戲碼，還和他十一年年底首次加入尚的玉華社時候一樣，與尚小雲、侯喜瑞在大軸合演「寶蓮燈」。十二月二十日三慶園日戲，尚小雲大軸演本戲「貞女殲仇」，馬連良壓軸唱「盜宗卷」，兩位配角都是他的老師。劉景然飾陳平，他是以衰派戲拿手而出名的，「九更天」、「天雷報」全有獨到之處，外號稱「叫街劉」，卻是提燈籠引路的那個俑役。王曾與譚鑫培、余叔岩配戲有年，深知譚、余在臺上的地位、身段，馬連良從他學了不少玩藝兒，對他很尊重，以後挑班的當家小花臉就用王長林。

十五年一月二十八日，協慶社在吉祥園夜戲，大軸尚小雲演本戲「謝小娥」，演完就去上海了。馬連良在壓軸演「烏龍院」，諸如香飾閻惜姣，王長林飾張文遠。五月底尚小雲自滬返平，二十八日在吉祥園夜戲，大軸唱「奇雙會」，馬連良與侯喜瑞在壓軸唱「鬧府」。十一月底，馬連良轉入玉華社，二十七、二十八兩天，在開明戲院演兩天夜戲。大軸是小翠花、水鮮花，分演「頭二本」和「三四本」的「梅玉配」。馬連良與郝壽臣在壓軸分演「失街亭」和「打嚴嵩」。十五年底，又

加入了朱琴心的協合社。十二月十五日開明戲院夜戲，大軸朱、馬、郝壽臣、馬富祿合演「四進士」。十二月二十二日夜戲，朱琴心首演「全本玉鐲記」（就是全本「法門寺」），馬連良飾郿鄔縣。

十六年一月六日夜戲，朱琴心首演新戲「秋燈淚」，馬連良也加入配演。一月二十日夜戲，朱琴心首演新戲「關盼盼」，馬連良與尚和玉、郝壽臣壓軸合演「陽平關」。演完就辭班休息，積極準備自己挑班了。

從民國十一年到十五年，馬連良過了五年的搭班生活，戲路日廣，聲譽益隆，從以上的記載裏，就可窺見其演進的過程了。

馬連良挑班二十年

民國十六年一月底，馬連良辭了朱琴心的協合社以後，又去了一次上海。回來稍事休息準備，就自己挑班了。

在這裏，先把搭班、挑班、組班作一個說明：

過去有清一代梨園行的組織嚴密，界限分明，有「七行」、「七科」之分。凡是在舞臺上表演的人歸「行」，分「生」、「旦」、「淨」、「末」、「丑」、「流」、「上下手」七行。前五行不必解釋，大家都明白。「流」行，就是跑龍套的，即俗稱「打旗兒」的。「流」字讀如「六」。「上下手」即是翻跟頭的，俗稱「跟頭蟲兒」。凡是在正面人物這一方面的，如官將、神仙的部下，稱爲「上手」；在反面人物這一方面的，如盜賊、眾魔的部下，稱爲「下手」。

凡是從事舞臺工作，而並非表演的人歸「科」，分「音樂」、「盔箱」、「劇裝」、「容妝」、「劇通」、「經勵」、「交通」七科。

「音樂科」：就是擔任伴奏的文武場面人員。

「盔箱科」：就是在後臺管理一般行頭、盔頭、把子、大衣箱的人員，俗稱「箱官兒」。

「劇裝科」：就是管理鎧靠、打衣褲、武戲行頭的二衣箱人員，並且還要為演員紮靠，幫同穿戴。

「容妝科」：就是給旦角化妝、梳頭、擦粉、貼片子的人員，俗稱「包頭的」。

「劇通科」：就是在場上搬放桌椅、寫置砌末、施放火彩的人員，俗稱「檢場的」。

「經勵科」：就是對外接洽演出事務、對內組織演員、支配戲碼的人員，有如現代的「經紀人」。俗稱「管事的」，在後臺權威很大。

「交通科」：就是對演員送信、催場的人員，俗稱「催戲的」。

這七行七科，都是專門人才，每個人都要拜師學習知識、經驗與技術，才能吃這碗戲飯。換言之，沒有師父，就不能在梨園行混。所以「樊江關」裏，薛金蓮與樊梨花口角時的插科對白，才有「我是有師傅嗒！」「我也不是票友哇！」即指此而言。

各行各科的人，各執所業，不能隨便改行，如果改行，一定要重新再拜師傅。

這裏且舉兩個例子：高慶奎有一次反串「連環套」，讓馬富祿也反串朱光祖，馬富祿沒有細加思索就答應了。豈不知，高班中有開口跳傅小山，應該他扮朱光祖，馬富祿是文丑，雖然能演朱光祖，也算犯了行規。結果，戲完以後，傅小山在後臺把馬富祿的鬆帽摘了去，加以責問，馬無詞以對。第二天請客賠罪，才把鬆帽取回，按梨園行例，用現代語來解釋，馬富祿算「撈過界」了。

楊寶忠絕頂聰明，除了唱老生以外，精嫻音律，對於胡琴，和西方樂器小提琴，都拉得很好。後來他嗓敗打算改行拉胡琴，就重新拜錫子剛為師。錫是南弦子名手，資格很老，在楊小樓、梅蘭芳的班兒裏都待過。楊寶忠拜他，不是為向他學彈弦子，而是他從「生行」轉入「音樂科」了，必須重新拜師，是一個掛號手續而已，否則他在「音樂科」沒有師父，就不能吃在臺上拉胡琴這碗飯的。

在清代，梨園界有「精忠廟」的組織，由七行七科的資深人物公推一人為「廟首」，執掌梨園會務。凡是組班，或有七行七科的人犯了行規事情，由「廟首」裁決，必要時七行七科元老陪議，賞罰分明，公平判斷，梨園行全體人員遵行，毫無異議。程長庚（人稱「大老闆」）就當了多年的「精忠廟廟首」。

鼎革以後，改為「正樂育化會」，北伐成功後，改為「梨園公會」，一直到北平

淪陷，沒有再改名字。執事人員，仍由七行七科資深人物擔任，再公推一人爲會長。楊小樓、尚小雲、趙硯奎，都當過會長。其性質有如現在「影劇協會」，但卻比「影劇協會」權威多了，是一個名實相符的梨園界工會組織。

單說組織戲班兒，唯有「經勵科」的人，方有資格出面，再經「精忠廟」或「梨園公會」審核合格以後，才能著手進行。經勵科的人，有的自幼專學這一科，有的是演員半途改行。但是主要條件需要對演員熟悉，了解觀眾心理，會派戲碼，知道什麼戲能賣座，對市面上戲院、稅警機關、報館都有很好的「人際關係」，才能出頭組班，起一個××班的名義（後來改爲××社了），由他擔任老闆，招兵買馬，羅致演員演出。營業收入，除了戲院分帳，和稅捐、宣傳費用以外，再減去演員酬勞（俗稱「戲份兒」），就是他的盈利了。如果遇見天氣不好，或其他原因，影響上座，收入不佳，那麼，他對演員酬勞可以打折扣支付（俗稱「打厘」）。總之，他是要多少有點盈餘的，組班的人，賠累的機會很少。表面上，看經勵科的人賺錢好像很容易，但是具備上述條件的人，可說少之又少，這種錢不是容易賺的。

民國以還，北平有名的經勵科有王久善、李紹亭、常少亭、陳椿齡、陳信琴、趙世興、梁華亭、萬子和、趙硯奎等人。以萬、趙二位爲成功人物，像佟瑞三、劉鐵林等，都是後起之秀了。而在這一行裏最出名、最有影響力、賺錢最多的人，卻

是武生俞振庭。

俞振庭是綽號「俞毛包」的老輩武生泰斗俞菊笙之子，與尚和玉、楊小樓是以師兄弟相稱的。他最拿手的戲是「金錢豹」，獷野凶悍，真能演出獸性來，為楊、尚所不及。但他就是這麼「獨沽一味」的一齣好戲。其他的戲，會的不多，演的也不精，就不如楊、尚二位了。他因為少年喪過甚，武功退化得很快，民國十一年以後，就不大上臺了。但是他卻有一樣長處，善於組織，頭腦靈活，在清末起就組織了一個「雙慶社」，遍邀各大名伶在他班裏演出，自譚鑫培起，劉鴻昇、楊小樓、余叔岩，四大名旦，王又宸、高慶奎、馬連良等，都搭過他的班兒。一來他是名父之子，梨園世家，大家都有點淵源，他來邀請，不好意思不參加。二來，他在臺下也是「小毛包」，頗有點惡勢力，又養了一群武行，大家都有點懼怕三分，他來邀請也不敢不答應。因此，「雙慶社」便成了名戲班。觀眾一看「雙慶社」的廣告，便知道這是俞振庭的班兒，演員不論多有名，都是搭班唱戲的。

但是其他的「經勵科」人員呢，名氣都沒有俞振庭大，也沒有搭他班的演員名氣大，於是在觀眾的印象裏，誰在那個班裏唱頭牌，便認為是他的班兒了。

舉例來說明吧：民國五年，朱幼芬組織了一個「桐馨社」，在新開的第一舞臺演出，網羅許多名伶參加，有楊小樓、梅蘭芳等多人，因為楊小樓掛頭牌，在大軸

演出，觀眾便以爲這是楊小樓的「桐馨社」了。其實，楊小樓也是每場拿戲份，眞正老闆是朱幼芬。

民國八年，姚佩蘭、王毓樓組織了喜群社，在新開幕的新明大戲院演出，演員有梅蘭芳、余叔岩等人，因爲梅蘭芳掛頭牌，在大軸演出，觀眾便以爲這是梅蘭芳的「喜群社」了，其實，梅蘭芳也是每場拿戲份，眞正老闆是姚、王二人。

在我們寫國劇文章的人，爲了行文方便，凡是某名伶開始長期演大軸了，便可稱爲「挑班」了。而也根據觀眾印象的寫法，稱爲楊小樓等的桐馨社夜戲演什麼，或梅蘭芳某日喜群社夜戲演什麼。因爲你說朱幼芬、姚佩蘭、王毓樓，很少有人知道他們是誰，雖然他們是實際的老闆，是「桐馨社」和「喜群社」的班主。

但是因此讀者也就產生了一種錯覺和誤會，怎麼某位名伶常改社名呢？其實，不是他改社名，而是他搭不同的班，而拿戲份兒的。

最早，因爲一場戲的演出時間很長，有七、八齣之多，演員也動輒幾十人。掛頭牌的名伶們拿到戲份兒的以後，也不計較多少，或是估計班主盈利多少。後來演出時間逐漸縮短，戲碼與演員逐漸減少，慢慢走向明星制的趨向。掛頭牌的名伶一想，仗我的號召賣滿座，我賣那麼大的氣力，才拿有數的戲份兒，而大錢全歸班主給賺了，就覺得有點不划算了，而考慮自己組班兒，當名實相符的挑班人物，作實

際老闆了。而這個現象的促成呢，也半由俞振庭；因為他對人很苛，自己賺大錢，拿一部分錢開演員的戲份。日子久了，大家全明白了，演員們紛紛求去，所以不到二十年，「雙慶社」便潰不成軍，自動解散了。真是「成也蕭何；敗也蕭何。」俞振庭以組班發財，但也因賺錢心狠而促成名伶們自己組班。

那麼，名伶們自己當老闆組的班都是什麼名字呢？楊小樓是「永勝社」，劉硯芳管事。梅蘭芳是「承華社」，姚玉芙管事。程硯秋是「秋聲社」，吳富琴管事。尚小雲是「重慶社」，趙硯奎管事。荀慧生是「留香社」，王久善管事。馬連良是「扶風社」，馬四立管事，後來改為華亭。譚富英是「同慶社」，後改「扶春社」，宋繼亭管事，實權卻握在譚小培之手。奚嘯伯是「忠信社」，陳信琴管事。張君秋是「謙和社」，趙硯奎管事。小翠花是「永和社」，于永利管事。李世芳是「承芳社」，姚玉芙管事。李萬春是「永春社」，遲紹卿管事，但大權握在他自己手裏。金少山是「松竹社」，孫煥亭管事，李少春是「群慶社」，陳椿齡管事。孟小冬是「福慶社」，李紹亭管事。在此以前，如果他們演出時不是這個社名，便是搭別人的班兒，雖然挑班掛頭牌，也不是自己當老闆。

剛談到馬連良挑班，把挑班、組班談了這麼多，好像有點跑野馬；但是這個問題，過去有讀者直接向筆者問過，同時好像也很少有人談到這方面的資料，因此才

曉舌談了這許多。一方面供讀者談助，一方面也使現在的年輕國劇演員們，了解一點過去的梨園行規，和組班沿革。

馬連良從民國十六年夏天起挑班掛頭牌，截止民國三十七年，和他同班合作的各行演員，依參加先後，有下列各人：

旦角：王幼卿、關麗卿、黃桂秋、陳麗芳、小翠花、林秋雯、張君秋、李玉茹、王吟秋。

花臉：錢金福、郝壽臣、錢寶森、侯喜瑞、董俊峰、劉硯亭、馬連昆、蘇連漢、劉連榮、袁世海。

裏子：李榮昇、鮑吉祥、李洪福、李洪春、張春彥、陳喜興、張榮奎、李寶奎、曹連孝。

丑角：王長林、馬富祿、蕭長華、茹惠蕙、郭春山、孫盛武。

武生：吳彥衡、馬春樵、劉雪亭、尚和玉、馬君武、周瑞安、茹富蘭、楊盛春、黃元慶。

小生：姜妙香、朱素雲、金仲仁、張連升、葉盛蘭。

老旦：羅福山、龔雲甫、李多奎、文亮臣、馬履雲、劉峻峰。

二旦：諸如香、芙蓉草、王琴儂、榮蝶仙、何佩華、吳富琴、唐富堯、張蝶

芬。

武旦：朱桂芳、邱富棠。

他挑班的第一場戲，是在民國十六年六月九日，慶樂園春福社的日場戲，一看這個社名，讀者便知道這是他搭人的班兒唱頭牌罷了。大軸他演「定軍山」，自扮黃忠以外，錢金福的夏侯淵，王長林的夏侯尚，張春彥的嚴顏，曹連孝的孔明，完全譚派路子，這時他二十七歲，還是少壯時期，文唱武打，充分發揮。壓軸王幼卿「女起解」，倒第三郝壽臣的「打龍棚」。

以後在春福社演過的戲還有：「武鄉侯」（「即祁山對陣」）、「青梅煮酒論英雄」、「夜審潘洪」、「摘纓會」、（宗余演法，王長林的向老，錢金福的先蔑，都是陪余唱的原人。）「頭二本取南郡」、「盤河戰」、「秦瓊發配」、「三四本取南郡」、「黃鶴樓」與「失印救火」雙齣、「興周滅紂」（即「渭水河」，馬扮周文王，郝壽臣扮姜尚，後來金少山也陪他唱過）、「戰宛城」、「龍鳳呈祥」（十六年十一月四日演出，從此創前喬玄後魯肅演法，以後就大家仿效了。其實，此例開自余叔岩，在一次堂會戲裏，余禮讓王鳳卿飾劉備（第一主角，）他就飾喬玄帶個魯肅。馬連良在營業戲裏首創如此演法，而劉備變成裏子活兒了。）「白蟒臺」、「焚棉山」、「漢陽院帶長坂坡」、「全本火牛陣」、「鴻門宴」、（馬飾范增，郝壽

臣飾樊噲，孟小如飾劉邦。）「臨江館」（即是「臨江驛」）、「全本浣花溪」、「全部范仲禹」。

民國十七年夏，馬連良又去了一次上海，秋天回來，改在扶春社掛頭牌，八月二十五日在中和戲院演出日場戲，戲碼是「探母回令」。他的四郎，黃桂秋的公主，王琴儂的蕭太后，龔雲甫的佘太君，姜妙香的楊宗保，這份兒陣容，在當時是一流上選了。次日日場初次演出「全本青風亭」，他飾張元秀，王長林的賀氏，黃桂秋的周桂英。以後在扶春社陸續演出的戲還有「三字經」與「開山府」雙齣，「廣太莊」、「頭二本大紅袍」、「三四本大紅袍」、「全本應天球」（即全本「除三害」）、「全本天啓傳」（即全本「南天門」）和「三顧茅廬」。

民國十八年夏天，又去了一次上海，這年他二十九歲，嗓音特別好，灌了不少唱片。秋天回到北平，在扶榮社掛頭牌演出，頭一天戲是九月二十八日華樂園白天，首次公演「許田射鹿」。以後演出的戲有「祭瀘江」（即是「七擒孟獲」）、「十道本」、「要離刺慶忌」等。

到了民國十九年秋天，馬連良認爲一切條件都成熟了，就自己當老闆，組成扶風社了，一直唱到三十七年，差不多有二十個年頭。

這時他班中的配角，可以自己全權決定了，初期的扶風社的陣容：旦角是王幼

卿，花臉有劉硯亭、董俊峰、馬連昆，武生尚和玉、馬春樵，小生金仲仁，丑角馬富祿，裏子老生張春彥，二旦諸如香，武旦邱富棠。演出地點則選擇了中和戲院，經常演白天。這一年他三十歲。

九月二十六日初次以扶風社和觀眾見面。大軸「四進士」。馬連良——宋士杰，王幼卿——楊素貞，劉硯亭——顧讀，張春彥——毛朋，金仲仁——田倫，馬富祿——萬氏。壓軸尚和玉與邱富棠的「青石山」。倒第三馬春樵「蚰蜒廟」，開場是董俊峰的「鍘美案」。

十月十二日，他初演「諸葛亮安居平五路」。冬天又去了一次上海。

二十年初從上海回來，這一年所演老戲有「四進士」、「夜審潘洪」、「翠屏山」、「八大錘」等。較突出的，五月十七日在吉祥園夜戲，唱過一次「轅門斬子」，也是他初次公演。前邊何雅秋唱「穆柯寨」，王幼卿演「穆天王」。新戲有「十道本」和新排的「取滎陽」與「蘇武牧羊」。

二十一年排了一齣新戲「假金牌」，又名「張繼正計調孫伯陽」。演出地點，改為在華樂戲院經常演夜戲了。冬天又照例去了一次上海。

二十二年起，花臉換為劉連榮，丑角加了茹富蕙，裏子老生改用李洪福，而值得大書特書的，小生改為葉盛蘭了，從此開始與他長期合作。所以馬連良從上海回

北平的頭一場戲，就貼出了「借東風」。這一年又把「白蟒臺」增益首尾重新編排了一下，除了馬連良飾王莽外，葉盛蘭飾岑彭，劉連榮的馬武。

二十三年，排了兩本新戲。一齣是把老戲「過府搜盃」、「審頭刺湯」、「雪杯圓」貫串起來，再加上後面「祭雪豔墳」的「全部一捧雪」。這齣戲裏，馬連良飾前莫成、中陸炳、後莫懷古三角，唱做非常繁重，要演四個半小時。後來變成每年封箱時，年只一演的戲了。一齣是「楚宮穢史」，後來改名「楚宮恨史」，也就是楚平王父納子媳的故事。馬連良飾伍奢，葉盛蘭飾小王，當伍奢告以婚姻有變一場，葉盛蘭把又悲、又氣，而又不敢反抗的表情，演得生動精彩，生色不少。

這一年也有一件大事，就是從年底起，楊寶忠開始長期給馬連良操琴了。頭一場戲是十二月二十四的「借東風」。從此扶風社的場面，司鼓原有喬玉泉，操琴又換為楊寶忠，兩個人全是文武場面中執牛耳的人物，就更加強扶風社演出的極盡視聽之娛了。在「借東風」那段二黃倒板、迴龍，轉原板大段的唱，楊寶忠托得精彩百出，觀眾極為滿意。

二十四年，馬連良排了一本新戲「羊角哀」，又名「捨命全交」。因為這齣戲有武打場子，與馬連良戲路不太對工，演了沒幾次，就掛起來不演，而把本子送給李萬春了。萬春曾拜他學老生，有師生之誼。後來李加強羊角哀死後與群鬼開打，義

救左伯桃鬼魂的場子，成了他的一齣拿手戲。這一年馬連良出外的時間多一點。

民國二十五年秋天，馬連良排了一本「胭脂寶褶」，就是把老戲「遇龍館」和「失印救火」貫串起來，增益首尾，加些情節而編成的一齣本戲。馬連良前飾永樂帝，後飾白槐，唱並不多，前邊二黃，後邊西皮。但是永樂帝重念，而身段的邊式俐落，那更是一時無兩，菊壇一人。八月二十一日初演時，配角是葉盛蘭的白簡，馬富祿的金祥瑞，芙蓉草的韓若水女兒，劉連榮的公孫伯，茹富蕙的閔江。

民國三十七年，言少朋曾隨李薔華、李薇華來臺北演出，李氏姊妹離臺後，少朋又逗留了一個短時期。三十八年曾在成都路美都麗戲院（現在國賓戲院的原址），演出「胭脂寶褶」。言少朋飾前白簡，（唱大嗓的小生。）而以胡少安飾永樂帝。後邊少朋飾白槐，周金福的金祥瑞。張世春飾公孫伯，李玉蓉飾韓若水女兒。言少朋離臺後，把本子留給胡少安，所以在臺灣胡少安能演出「胭脂寶褶」。不過限於演出時間，他只演「永樂觀燈」和「失印救火」到團圓兩折。把公孫伯、韓若水那些戲文情節，都刪掉了。

在民國二十五年上半年，馬連良去上海的時候，發現了一個旦角林秋雯，認為可造，就叫他北上加入扶風社。八月底他到了北平，九月四日第一次在扶風社登

臺，戲碼是「全部一捧雪」，除了馬連良是一趕三外，林秋雯飾「審頭刺湯」一折的雪豔娘，芙蓉草飾前雪豔娘。劉連榮的嚴世蕃，葉盛蘭的莫昊，李洪福的前莫懷古，馬富祿的「審頭刺湯」湯勤，而以茹富蕙飾「過府搜盃」的前湯勤。

前文談過，以小花臉的劇藝論，茹富蕙規矩地道，馬富祿較爲儉俗，但是他佔便宜有一條響亮的好嗓子，較易受臺下的觀迎。民國十六年馬連良剛挑班的時候，曾應邀到天津日租界新明大戲院演出短期，配角帶有郝壽臣、王長林等人，那時馬富祿還唱二路活兒。每天前場由新明大戲院班底演出，有坤伶老生馬豔秋，武生李蘭亭等，大軸則是馬連良的戲。先嚴每晚輪流偕家人往觀，筆者則每晚追隨如儀。有一天是「夜審潘洪」，王長林飾馬牌子，（當家小花臉的活兒）。馬富祿飾監中的禁卒，在夜審以前，有一場潘洪在監中被禁卒用酒勸醉的戲。馬富祿上場念一副對兒：「老爺清如水，衙役扮小鬼。」雖然只十個字，卻念得滿宮滿調，響亮已極，新明大戲院樓上下兩千五百觀眾，無不聽得清楚入耳，立刻報以滿堂彩聲，筆者便認爲此人將來非大紅不可，這話想起來已經五十年了。所以馬富祿受臺下大多數觀眾歡迎，而茹富蕙只受少數內行戲迷欣賞。

馬連良挑班以後，爲了營業，就捨茹而用馬，一度爲了幫師兄弟的忙，馬、茹並用，但是事先言明，要茹富蕙應二路活兒；茹富蕙爲了生活的現實，只好受委

屈，這個人一輩子不走運，真為他叫屈。像「胭脂寶褶」，應該他來金祥瑞多好哇，但站在營業立場，卻派了馬富祿，而派茹富蕙飾閔江，閔江是誰呀？不解釋恐怕讀者還弄不清楚，就是前邊「遇龍館」一折裏那個酒保。白簡是他表弟，住在他的酒館。因為永樂帝去喝酒，聽見白簡讀書聲音，才召見應對。閔江的戲少得可憐，也不重要，任何三路小花臉都能來。至於「過府搜盃」的湯勤呢，只是隨嚴世蕃跟出跟進，回答幾句話，通常都是連同「審頭刺湯」的湯勤一人到底，就沒有派兩個人的，馬連良是為增強陣容聲勢，幫助兄弟的忙，多開一個戲份兒不在乎，但是茹富蕙受的委屈可太大了。就因為這兩齣戲公演時筆者都在場，當時都替茹富蕙生悶氣，總算這兩口悶氣，相隔四十年後就吐出來了。（一笑！）再冒昧向讀者報告一聲，筆者所以對馬連良的事比較熟悉，因為我不只是「羊迷」（迷楊小樓），同時也是「馬迷」（迷馬連良），馬連良的戲可以說一場沒有漏過，每演必去的。只請讀者不要誤會這「馬迷」是「跑馬場」的迷就成了。（尤其是香港的讀者。）（又一笑！不過不能再笑了，再笑那就成了「三笑」啦！）

好，且談林秋雯。他是南方南通戲劇學校出身，又拜過歐陽予倩。玩藝還規矩，扮相差一點，嘴有點瘟，像老牌國片女星宣景琳的樣子。他加入扶風社以後，雖然沒有紅，卻也沒有黑；臺底下並不很歡迎他，卻也不討厭他。但是這個人有兩

樣長處：

一是能屈能伸。馬連良因為當時沒有當家旦角，就先對付著用他，希望慢慢訓練出來。他在扶風社唱了一年當家旦角的戲，除了單挑兒的什麼「女起解」、「二本虹霓關」、「打花鼓」等以外，和馬連良合作同場的戲，也有「審頭」、「打漁殺家」、「青風亭」等等，也都沒有出過錯。到了一次合演「九更天」，卻出了問題。此劇馬飾馬義，林飾馬女。當馬義殺女那一場，兩人之間是要相當火熾而緊湊的。不料，林秋雯的「尺寸」（也就是節奏）慢了一點；「地方」也差了一點。馬三爺大為不滿，從此，就不再演與他同場的戲，而要積極地尋求一位當家旦角了。

馬連良這個人，對臺上的協調和氣氛是非常注意，認眞執著，絲毫不苟，這當然也是藝術家的忠實態度。爲了「尺寸」問題，他與程硯秋鬧過彆扭，這談起來也是梨園掌故了。

「寶蓮燈」是一齣好戲，但是生旦二人要在臺上合作無間才能精彩。馬連良此戲曾與梅蘭芳、張君秋合演過，素稱拿手。程硯秋曾與貫大元、王少樓合演過，也很擅長。但是馬與梅合演過，他要隨著梅的「尺寸」，（即是二人念白的快慢。）他與張合演，自然張隨著他走。貫大元與王少樓呢，自然都隨程走。有一次北平大義務戲，主持者派了程硯秋、馬連良一齣「寶蓮燈」，好角兒好戲，自然有號召。兩

個人事先也沒有考慮「尺寸」問題，覺得不妨合作一次。但是到了臺上，程硯秋是素以溫吞水般慢節奏出名的，馬連良卻習慣上是爽朗簡捷，尺寸較快。因此，兩個人的對白（很多）節奏上有點格格不入。同時，彼此又都以為自己是獨當一面的大角兒，都有很強烈的自尊心，又不肯臨時屈就對方的尺寸。因此，這齣戲的演出成績並不精彩，而程、馬二人的心裏全很彆扭，彼此不約而同的，心裏起誓，從此不與對方「同場」了。所以後來像「龍鳳呈祥」這類戲他們還合作，因為那是「同臺」，不是「同場」，（喬玄或魯肅在場上不與孫尚香見面。）而兩個人在一場出現的戲，卻從此不再有了。

馬連良在物色到張君秋擔任當家旦角以後，因為究竟林秋雯是自己約他來的，不便將他辭退，就把林降為二路旦角，其實也是間接使他知難而退的一個方法；但是林秋雯卻接受了。他絕不是為貪圖一點包銀收入，而是覺得的確自己藝業不好，還有往高深處學習觀摩的必要，而扶風社是個非常理想的戲班，自己可以學到不少東西。因此，就甘之若飴的留了下來，繼續深造。這一種度量與胸襟，和能屈能伸的態度，真是高人一等，令人欽佩。不要說現在的年輕女生旦角們，就是幾十年前的演員，也不肯這麼屈就，認為太沒面子了，而林秋雯不講虛面子，但求實際學戲的觀念，也就是觀念上超人一等了。（過了一個時期，他因為沒有合適的戲可唱，

就辭去扶風社，改搭其他的班，偶爾演出。再過一段時期，就回到南方去了。）

林秋雯另一個特長，是心細如髮。他在沒戲的時候（扶風社不是每天演出。）常到各戲院去看戲，筆者常常碰到他，有時候認為這場戲沒有他可觀摩的戲碼，就好奇地問他：「你今天來看哪一齣呀？」他很老實地說：「告訴您，我到院子看戲，一方面為觀摩別人的演出；一方面為考察臺上的燈光。因為各家的照明程度不一樣，在哪一家如何化妝來配合，是要實地考察才能適應的。」對他這一番話，筆者不禁暗挑大拇指，他真是心細如髮。讀者都知道，臺上的燈光強，且角臉上化妝要濃一點；燈光弱，就要化妝淡一點，這是很淺顯的道理。北平的戲院很多，各家照明程度都不一樣，如果旦角不注意這點，就會在這個戲院演出被觀眾認為很漂亮，換一家戲院演出就會被觀眾認為不好看了。但是卻沒有人留心考察各處燈光強弱的不同，唯有林秋雯有這個頭腦，就具見這個人是如何細心了。所以他的扮相雖然不算漂亮，但是你在任何戲院看他，都給人一種清新可喜的印象，就是他留意考察照明的績效了。

民國二十六年十一月十四日是星期日，扶風社在新新戲院演唱日戲「蘇武牧羊」。這是專為給張君秋試戲而貼演的。結果觀眾歡迎，馬連良滿意，從此，張君秋便加入了扶風社，而馬連良也如魚得水。張君秋在扶風社唱了四年，這時候有所

謂「五虎上將」的說法，就是馬連良、張君秋、葉盛蘭、劉連榮（後改袁世海）、馬富祿五個人，在二十七年到三十年這四年裏，算是扶風社最鼎盛時期，不論演新戲老戲，無不滿座，沒有熟人，眞買不到票。而且也排出幾本很精彩的新戲來，可以說馬連良演戲史的黃金時代。

民國三十一年，張君秋離開扶風社自己組班謙和社。扶風社旦角陸續換了李玉茹和王吟秋（古瑁軒主王瑤卿的學生，外號「小蘇州」）。楊寶忠這時也已離去，胡琴換了李慕良，當然也是一把名琴，但比楊寶忠終遜一籌。到了三十六年，喬玉泉故去，馬連良如失左右手。扶風社至此便盛極而衰了。

從二十二、二十三年葉盛蘭、楊寶忠相繼加入起，扶風社旦角日見起色，到二十七年張君秋加入造成高峰。經過四年顚峰狀態，三十一年起張君秋脫離馬家，扶風社便逐漸走下坡，而到三十六年喬玉泉死，便到了衰敗階段。綜上所談種種，讀者便可對馬連良挑班二十年的演戲過程，有一個概括印象了。

馬連良劇藝評介

一、全面檢討

先談戲路。在「馬連良獨樹一幟」文裏，筆者就談過，馬連良是以譚、余演法為基礎，又兼學賈洪林的藝術。那麼賈洪林是何許人呢？這裡不妨稍作介紹：

賈洪林，江蘇無錫人，清同治十三年出生，那一年歲次甲戌，他生肖屬狗，所以小名「狗兒」，也叫「狗子」。從前人的小名兒（乳名）是跟著一輩子的，所以他紅了以後，一般人還稱他為「賈狗子」，他正名洪林，號樸齋，是梨園世家。祖父賈阿三，號棣香，字樹堂，是名崑曲小生。父賈阿金，號闊亭，習文場。洪林自幼學戲，工老生，在小鴻奎班為臺柱，嗓音圓潤爽亮，極為觀眾歡迎。倒嗆後勤下苦功，不久嗓音恢復。在他盛時，與譚鑫培同班，譚偶爾不唱，班主就以洪林承乏，

座客毫無異言，其聲勢、造詣可知。他爲人聰明絕頂，做表重念的戲，尤優於唱功。拿手的正工戲有「八大錘」、「瓊林宴」、「九更天」、「打漁殺家」、「烏龍院」。與譚鑫培配演「盜宗卷」（陳平）、「捉放會」（呂伯奢）、「搜孤救孤」（公孫杵臼）、「群英會」（孔明）、「四進士」（宋士杰，以前此劇的主角飾毛朋）、與楊小樓配演「戰宛城」（賈詡），與王瑤卿配演「兒女英雄傳」（安學海），全都有聲於時，觀眾認爲不作第二人想的。賈洪林演「回荊州」飾前喬玄，後魯肅；「長坂坡」飾劉備，自漢陽院哭劉表起，到摔子止。這兩齣戲裏，他那唱做佳妙，不落恆蹊，全有獨到之處。所以後來馬連良的「龍鳳呈祥」飾前喬玄後魯肅，他是遠法賈洪林，近倣余叔岩；而余叔岩也是有所本，按賈洪林的路子唱的。

譚鑫培晚年，倚賈洪林爲左右手，賈洪林因誤服提藥敗嗓，不能動重唱工戲，也就一直以硬裏子爲己任了。民國六年三月譚鑫培病逝，過了半年，賈洪林在九月二十三日去世，前往追隨他的老搭檔於地下了。享年四十四歲，可稱英年早逝。

馬連良自幼就私淑賈洪林，在科班時去聽譚鑫培的戲，而更感興趣的，卻是賈洪林。多方仿傚，亦步亦趨，在他十五歲還沒出科時，就被富連成同學起個「小賈狗子」的外號了。民國五年春，馬連良正式拜賈洪林爲師，從此更積極學習賈派劇藝，可惜只從師了一年半，老師便去世了。

把譚、余、賈三人的藝術融會貫通，自己再揣摩、研究、改進，便慢慢形成馬派了。

老生講究「唱」、「做」、「念」、「打」。我們且看馬連良在這四方面的天賦和功力。

馬連良的天賦不十分好，功力卻非常純。先談嗓子，他小時候在科班，只能唱「扒字調」。出科以後，每天清晨即起，到西便門外去喊嗓子，念話白，風雨無阻，回家以後再上胡琴吊嗓子，同時注意身體健康，生活規律，不動辛辣，不煙不酒，對於嗓子「注意保養；勤學苦練。」所以他一輩子嗓子也沒有壞過，而維持一定的水準。他的嗓音寬窄，介於譚富英、奚嘯伯之間，（譚寬，奚窄）；調門高低，介於高慶奎、楊寶森之間，（慶奎高，寶森低）。而他對於嗓音的善於運用，是其特長，這不是一般老生能比擬的。

在出科以後，搭班到挑班的階段，馬連良論嗓子功力，「定軍山」、「四郎探母」都可以照唱，他也不時露演。（成名以後，在上海大義務戲的「四郎探母」，常派他演「坐宮」，或是「回令」，可見他具有此劇功力。至於「出關」、「會兄」、「見娘」、「別家」，往往就派譚富英、麒麟童、李少春了。）但是他想，這種老唱法，不能顯一己之長，因為王又宸也唱「探母」，譚富英唱「定軍山」，各有千秋。

為了出人頭地，必須另闢途徑，於是就在唱工技巧上用功夫，用「閃」、「滑」、「換氣」、「偷氣」等辦法，創造馬腔，而另外走出一條路來。他在嗓音上的最高原則，是「好整以暇，從容不迫。」譬如晚上唱「坐樓殺惜」，唱工只有一段西皮倒板、轉原板、流水，和幾段四平調，並不繁重。在早晨吊嗓子，他卻吊整齣的「四郎探母」或「珠簾寨」。嗓音有這樣的準備與鍛鍊，晚上唱那幾段，自然舉重若輕了。所以他在臺上絕對沒有臉紅脖子粗、力盡聲嘶的現象。（有的老生，確係如此。）唱到末場最後一句要散戲了，嗓子好像還有餘力能再唱三齣似的，而事實上也的確如此。使觀眾永遠對他有「用不盡的嗓子」那樣的印象。

談到馬腔，一般人認為是柔靡纖巧，靡靡之音，所以能風行一時。但是靡靡之字的意義，也因時代而不同，現在的老腔，就是從前的靡靡之音；現在的靡靡之音，就是以後的老腔。舉例來說吧：譚鑫培的腔，比起程長庚、張二奎、王九齡來，已經是靡靡之音了，但是現在聽起來，卻是非常古拙了。余叔岩的腔，較譚已柔靡，較馬連良卻簡煉。馬固以柔靡為人詬病，但是奚嘯伯、李盛藻的腔，卻較馬更為柔靡了。且角也是一樣；王瑤卿去孫怡雲、陳德霖不遠，已經是新腔了。而梅、程的腔，較王瑤卿不知又新了多少。現在又有所謂張（君秋）腔，較梅、程二人卻更為柔靡了。

好的唱腔可以流行，但流行的卻不見得是最好的唱腔。換言之，流行與藝術價值是兩回事。以歌唱而論，流行歌曲是靡靡之音，卻普遍流行，擁有票房，但是壽命不常。蕭邦、貝多芬的樂章，雖然曲高和寡，卻壽命長久，多年來是樂壇典範。如果僅以唱腔而論，馬連良的腔，比起余叔岩的腔來，在藝術評價上差得遠了。但是馬連良如果只會唱「勸千歲」和「望江北」，就形成不了馬派，早已銷聲匿跡了；他之所以能成為馬派，得力於「唱」以外「做」、「念」、「打」的各有專長，全面發展。

提起馬連良的「做戲」來，那不只是細膩傳神，可以說是刻畫入微了。即以臺步而言，「青風亭」的張元秀，「四進士」的宋士杰，「甘露寺」的喬玄，都是白鬍子老頭，戴「白滿」，但是因為人物身分、性格、處境的不同，在臺步上就不能完全一樣。「青風亭」的張元秀，是個打草鞋、賣豆腐的窮老頭，走動時兩腿要弓，腰要彎，有點駝背，但是因為長年操勞的關係，臺步要給觀眾一種健康、樸實的印象。宋士杰是位退休的衙門中人，開個店房，生活比較安定，所以兩腿微弓，腰要微彎，而臺步上要有種悠閒的態度。喬玄是東吳國老，養尊處優，所以他的臺步雖然稍弓，腰稍彎，但是舉腿投足，都帶出老臣的莊嚴來。就是同一個人，在同一齣戲裏，因劇情的發展，臺步姿態上也有不同。像「青風亭」的張元秀，在遇見

周桂英認子之前，雖然也拿著拐棍，因爲他身心俱佳，步履穩健，這隻拐棍對他不發生什麼作用。但是到張繼保被生母認領走了以後，老伴兒成天吵鬧，自己也思子成疾，貧病交加，再出場時，腿更弓，腰更彎，而靠那隻拐棍當三條腿來走路了。以臺步之微，就有這樣深刻的分析，馬連良曾有文章談以上的心情，就知道他對做工上如何深入鑽研了。

馬連良做戲的刻畫入微，每一齣戲都有特色。根據筆者看戲多年的經驗，以「坐樓殺惜」最爲細緻入戲，可以說是他做工戲的代表作。做戲首要了解劇中人的身分、性格，把握住了，再用熟練的技巧表現出來。宋江是一個城府很深、機心頗重的猾吏，去烏龍院以前，在街上聽了閒言閒語；進院後，又見閻惜姣形跡可疑，於是便要追究閻惜姣與張文遠姦情的可能性了。但卻用好整以暇的態度，側擊旁敲的手段來進行，馬連良在「鬧院」一折裏，切實地掌握著這個分寸。到了後邊「坐樓殺惜」，宋江在丟失書信後回來尋找，雖然心裏火急，卻在表面鎮靜，不能使路人看出他張皇失措來，所以馬連良在二次回院上場時走「水底魚」，對極。有的老生上場時使「亂錘」，甚至有臉上抹油彩的，那就是不懂得宋江的性格了。宋江知道晁蓋的信被閻惜姣拾去，向她討回。這時閻有恃無恐，便向宋江逼寫休書，宋江爲了息事寧人，只好委屈求全；而閻惜姣那裏卻一步一步得寸進尺。馬連良把宋

江歷次氣憤而又壓下來，那種怕「小不忍則亂大謀」的心情，如剝繭抽絲般地表現出來，交代極爲清楚。等到閻惜姣表示出要到鄆城縣大堂上才給，而且說明：「……雖非虎狼，你也要懼怕三分。」此時馬連良的宋江，在表情上顯示出「此事善要是辦不了了，非取斷然措置不可了」，馬上變臉變色，充分發揮內心表演。最後念到「你、你、你可不要逼出事來呀！」立刻眼、面色、聲音、渾身是戲，情見乎詞，已入化境，真是一代絕作。尤其與小翠花合演，可稱雙絕，這種出神入化的做戲，是任何老生不及的。

馬連良的念白：真正是做到了梨園前輩所說：「唱要像說話；說話要像唱。」含意也就是「唱要像說話那樣的自然流利；念要像唱一般地悅耳好聽。」他的念白不但有尺寸、有氣口；而且有調門、有腔調。在輕重、緩急、抑揚、頓挫之間，注入感情，把劇中人的性格和當時情景刻畫出來。像「審頭」對湯勤的冷諷熱嘲，「斷臂說書」對陸文龍的拱雲托月，「清官冊」對潘洪的正義嚴責，「四進士」對顧讀的強駁巧辯，「十道本」對唐王的侃侃而談，「朱印救火」對金祥瑞的朦哄愚弄，每一齣戲都是念得情詞並茂，而各不相同，真是神乎其技。

老生行的「打」，不是狹義的只指武場子的開打而言；而是廣義的指武功根底而言，包括開打、身段、功架、小動作在內的。馬連良能演「定軍山」、「戰宛

城」、「珠簾寨」，自然開打不成問題。他在大義務戲裏，曾反串過「虯蠟廟」的費德功，「豔陽樓」的高登、功架、趟馬、開打，不遜於專業的武生和武淨。但以上所談的五齣戲，究竟在臺上出現的機會很少，他的武功根底，卻表現在各齣戲的身段上。像「范仲禹」裏（全部「問樵鬧府、打棍出箱」）的吊毛、鐵板橋。「八大錘」斷臂時從桌子裏翻出來的「轉角樓」。「坐樓殺惜」裏，宋江回憶到因開門時用力，把招文袋係從左腋窩下落地，於是雙手往地下指，站定右腿，抬起左腿，單腿站著轉了一個三百六十度的圈兒，然後跳起來一個屁股坐子落地。這些地方全都乾淨俐落，每次必得滿堂彩。身上邊式，小動作更透著「流」。（讀如「六」，是梨園行術語，表示俏皮、靈巧的意思。）如「遊龍戲鳳」、「坐樓殺惜」、「失印救火」手裏的扇子，「打漁殺家」手裏的槳，一手一式，都俏皮美觀。對於水袖，更下過苦練功夫。「群英會」、「回荊州」裏的下場翻，抖水袖，也必獲觀眾掌聲。

馬連良的扮相清秀俊逸，臺風瀟灑風流，而且唱、念、做、打都很飄逸，所以他的「遊龍戲鳳」、「打漁殺家」、「坐樓殺惜」、「失印救火」、「盜宗卷」、「打嚴嵩」、「桑園會」、「寶蓮燈」、「甘露寺」、「借東風」，全都拿手，成了代表作。

讀者看到這裏，也許會發問：「你把馬連良說得這麼好，怎麼只褒不貶，他就

一點缺點都沒有嗎?」「不然。」一個人的優點,相對的也就是一個人的缺點。就因為馬連良「瀟灑飄逸」,所以在舞臺形象上,他「群英會」的魯肅,忠厚不及王鳳卿。「青風亭」的張元秀,鄉愿不及雷喜福。「四進士」的宋士杰,老辣不如麒麟童。如果以功力的單項來比,唱腔不如余叔岩,字眼不如言菊朋,武功不如譚富英,韻味不如楊寶森。缺點正自不少呢!

但是衡量一個人的成績,不能只看單項,要看他的總平均分數。一個學生在學校裏,所習功課不止十種,如果有的一百分,有的不及格。不及格的課目少,還可以補考,要是多,就須留級了。即使大專聯考,你國文一百分,算學二十分,照舊也不能錄取的。不管如何此長彼短,總平均的成績是很要緊的。以近代老生來論,馬連良的做工可打九十五分到一百分,念白可打八十五到九十分。(字眼和大舌頭是缺點),其餘各方面都沒有不及格的。所以要把唱腔、念白、做派、臉上、身上、水袖、臺步、扮相、臺風、手裏頭、腳底下,這十幾個部門的總平均來看,除了余叔岩在他以上,不但譚富英、楊寶森、奚嘯伯不如他,就連言菊朋、高慶奎,也比不上他的。

二、早期的新戲

自民國肇始到二十年代，是北平菊壇最為發展、鼎盛、光輝燦爛時期。一方面人才輩出，一方面有兩大潮流，就是「明星制」和「編新戲」，而這兩大潮流也是相輔相成的。因為名旦、名生們都自己當老闆挑班了，就要多方表現來爭取觀眾，於是集繁重的唱做於一身，甚至連飾二角三角，可以說這一場戲主要是賣一個「明星」主角。既然如此，有時候覺得老戲太小，或是避免人云亦云，就要以大塊文章號召，獨出心裁，編排「新戲」了。但是編新戲也不是那麼簡單，於是就從整理老戲，把幾齣老戲連貫起來，和新編兩方面入手。風氣所趨，不只生旦，連武生（楊小樓、李萬春），花臉（郝壽臣）也競排新戲，好像名伶不如此作，就使人感覺落伍了。唯有余叔岩會的老戲太多，他又不常演出，才不演新戲；但是他也把冷戲重排出來，如「摘纓會」，以免落得俗套。在這種環境裏，馬連良自然也不例外，何況他有另闢戲路的野心，當然要在「新戲」上下功夫了。

前文中已談過，馬連良出科以後，在搭班時期，從民國八年他十九歲起，就開始演新戲了，像「罵王朝」（飾諸葛亮），「雲臺觀」（飾王莽），都是那年出品，以

後他就一直編排新戲，到三十一年為止，一直整編了有三十齣新戲。

在他早期新戲裏，值得向讀者提起的有：

「青梅煮酒論英雄」。根據三國演義所編，馬連良飾劉備，種菜時有大段二黃慢板的唱，煮酒論英雄時偏重念、做，佐以郝壽臣的曹操，相得益彰。此劇劇幅不大，馬以後不常演。此戲傳了下來，李盛藻挑班文林社，常貼這一齣，卻前從「許田射鹿」起，後帶「斬車冑」，由袁世海飾曹操，把劇幅延伸很多了。在臺灣，哈元章、胡少安都有這齣。

「夜審潘洪」。這是整理舊戲，從調寇晉京起，也就是「清官冊」加夜審，馬連良一直如此演法，貼「夜審潘洪」。吳鐵庵唱，自「雁門關」起，（請注意，這是「小雁門關」，潘洪鎮守雁門關，呼必顯到關上拿他進京，劉御史審他時受賄，被八賢王金鐧打死，才再調寇準的。與八郎探母的「大雁門關」不是一齣戲）。改名「金牌調寇」，但仍到夜審止，馬連良飾潘洪。楊寶森挑班後，把此劇前加「金沙灘」、「李陵碑」，楊前飾令公，後飾寇準，改為「楊家將」，可稱老尺加一了。

李盛藻演時，把「楊家將」照演，名字也不改，夜審以後，潘洪被宋帝定罪為充軍發配，楊延昭假扮強盜，在黑松林中埋伏，把潘洪刺死，以報父仇，李盛藻連飾令公、寇準、楊六郎三人而一趨三，比老尺加一又多了兩寸，這都是「明星制」作

崇。現在臺灣的軍中劇團，是公家支援，卻都按楊寶森的演法唱「楊家將」，演出時間比以前縮短了，戲卻越演越大了。有哪位老生能具有唱工老生（李陵碑），和做白老生（寇準）的兼長呢？連楊寶森都只適合演楊繼業，演寇準不對工，因爲他的臉上少戲，白口平板沒有抑揚，何況他人呢？

「夜打登州」。把「三家店」和「打登州」連貫起來，又稱「秦瓊發配」，馬連良飾秦瓊，唱做都很繁重。到了扶風社時期他只單演「三家店」，不演全本的了，而在後面大軸與旦角合作一齣對兒戲。「夜打登州」倒是傳下來了，學馬的老生周嘯天，且以這一齣爲代表作。在臺灣，胡少安在海光劇隊時，唱過幾次。

「火牛陣」。這是「樂毅伐齊」故事，從「黃金臺」起，到火牛陣完，馬連良飾田單，在「黃金臺」這一折老戲裏，他有一手絕活。兩個衙役一再說拿住犯夜的，田單不信，叫衙役掌燈前往觀看，這時世子田法章叫一聲「卿」，田單連忙說「禁聲」。用腳將燈踢滅，同時把小王拉下。一般演法，場上都是用一個紅布鑲綠邊的布燈籠，老生一踢，叫「燈籠桿兒」（打燈籠的那個衙役。）「盜宗卷」裏，替張倉打燈籠的那個家院，也叫「燈籠桿兒」，這是梨園術語。）把布燈籠往下一扔就行了，然後兩衙役也仿做「卿」、「禁聲」，而拉下。馬連良演法，卻用一個眞燈籠，燈籠是用竹批兒所做，外蒙紅紙，裏面點蠟。「禁聲」以後，馬連良把燈往上一

踢，燈籠就從上場門的臺前方，往上斜走一個拋物線，直落下場門，而燈也滅了。這一腳踢得準極了，必落滿堂彩，這就是「馬派」的小動作，是別人沒有的。這齣戲因為後面有一段小生（田法章）與青衣的戲，老生的戲不太連貫，也少高潮，後來就掛起來不唱了，因此也沒有傳下來。

「范仲禹」。也就是全本「問樵鬧府打棍出箱」，前面加上范仲禹，妻兒失散的場子，馬連良的范仲禹有幾段西皮慢板、原板、搖板的唱，下面就接「問樵」了。在「出箱」以後，加上「黑驢告狀」的情節，一直到找回范仲禹，面見包公時，范仲禹上場有一段流水。馬富祿飾前樵夫後屈申，魏蓮芳飾范妻白氏，在錯還魂以後，馬富祿唱小嗓兒，魏蓮芳說山西話，都很有俏頭。此劇因為劇幅很長，馬連良也太累，後來就不唱了。但是卻傳了下來，後來學馬的人唱，有改貼「黑驢告狀」的，現在臺灣的哈元章有這一齣。

「青風亭」。就是全部「天雷報」，從前面周桂英「產子」起，經過「棄子」、「拾子」、「趕子」、「認子」、「思子」、「望子」，到「殛子」止。馬連良的張元秀，能把劇中人活畫得有如在舞臺上重現，觀眾看到最後，有為之泣下的，頗為感人，是他的拿手戲之一。此戲也傳下來了，在臺灣的哈元章、胡少安都有。

「三顧茅廬」。也是根據三國演義所編，馬連良前飾劉備，後飾孔明，郝壽臣

飾張飛，馬春樵飾關公，姜妙香、葉盛蘭都先後飾過諸葛均，李洪福飾前孔明。劇情從「三顧」起，到火燒博望坡，張飛負荊請罪止。這齣戲傳下來了，但是後來李盛藻唱，又老尺加一了，前邊從「馬跳檀溪」，到「博望坡」止。此劇現在臺灣哈元章也有。

「要離刺慶忌」。這是春秋時代，姬光請專諸弒姬僚以後，又結交要離，使刺姬僚之子慶忌。要離斷臂行間，負罪出奔，使戮其妻子而見慶忌於衛；慶忌納之，一日同渡江，離乘慶忌不備，而刺中其要害的故事。「八大錘」裏王佐斷臂行間，就是師要離故智。馬連良飾要離，和他配演慶忌的有多次都是名伶。在北平尙和玉、郝壽臣都來過，十九年他到上海，與楊小樓、新豔秋等同班演出，楊小樓素喜提攜後進，就給他配演過慶忌，連良認爲殊榮。後來兩個人又合作過「八大錘」、「摘纓會」，極博觀眾讚許，那年馬才三十歲。因爲這齣戲劇幅小一點，以後就不常唱了，也沒有傳下來。

「蘇武牧羊」。故事家喻戶曉，不必介紹。以前王瑤卿有一本「萬里緣」，以旦角胡阿雲爲主，王鳳卿的蘇武，活兒並不重，馬連良據以改編，加重蘇武的戲，唱工非常繁重，是他代表作之一，經常演出。流傳至今，在臺的關文蔚、哈元章、胡少安、票友李淑嫻全有這齣。

全部「一捧雪」。自「過府搜盃」起，接「審頭刺湯」、「雪杯圓」，到「祭雪豔墳」為止，是他民國二十三年所排，筆者在上文談過，此處不贅。馬連良如此演法，已經是四個半小時了。後來有位坤伶老生徐東明，從蔡榮貴那裏得來秘本，前邊自「贖雪豔」、「救湯勤」演起，直到「祭墳」完，要演五個半小時了。筆者現存有這個本子，不過現在要演出，非分兩天不可。

「胭脂寶褶」。就是「全部失印救火」，也在上文談過，此處不再複述。以上所談十一齣新戲，是馬連良從民國八年到民國二十五年的早期作品。

三、鼎盛時期的四本新戲

上文「馬連良挑班二十年」裏，曾談到從民國二十七年到三十年這四年裏，是扶風社鼎盛時期，因為那時候演員陣容最為硬整，馬連良春秋正盛，是三十八歲至四十一歲，也排了幾本精彩新戲，下面就依次介紹一下：

1.「串龍珠」。民國二十七年，山西柳子名老生菓子紅（丁菓仙）到北平演出，她的劇藝精湛，地位有如國劇界的孟小冬。班中的老伶工如花臉獅子黑（張玉璽）等，全是獨當一面的資深演員，因此在前門外廣德樓演出期間，不只山西同鄉

熱烈捧場，一般國劇同仁也全都去觀摩，藉收他山之助。皮黃是把各種地方戲如崑、弋、梆子等集大成融合而成型的，但是在原來的劇種裏，還保存有許多演出技巧和優良劇本，是國劇演員應該研求學習的。馬連良素喜吸收各家之長，所以就常去看菓子紅的戲，日久廝熟，惺惺相惜，馬連良也招待他們去看扶風社的演出。後來就起了藝術交流，互贈劇本的念頭。馬連良送給丁菓仙「四進士」本子，（晉腔也有這齣戲，劇名「全部紫金鐲」，但是場子太碎而且冗長，不如國劇緊湊。）丁菓仙就送給馬連良「反徐州」本子，並且特爲扶風社把此劇演了兩次，第一次爲馬連良，吳幻蓀去看，供改編參考；第二次請扶風社全體主要演員去看，供演技觀摩，除了馬富祿臨時有事，別人全去了。而結果在「串龍珠」演出時，就是馬富祿的花婆不夠深入，這就是缺乏觀摩的的關係。

梆子「反徐州」又名「五紅圖」，劇情演敘元順帝時，世襲蒙古徐州王完顏龍，性素橫暴，一旦出獵，踏壞民間田禾甚廣。會農民郭廣慶諫阻，完顏龍怒欲斬之，經州官徐達苦勸，改爲枷刑三月，遊街示眾。完顏回府途中，向民間乞水飲馬，強奪民婦花雲之妻水桶，割去手臂。回府抵門，有民婦衣孝服過其門前，完顏龍認爲不吉，剜去其眼，並摔斃其懷中嬰兒。當郭廣慶受刑時，其親友侯伯清、花婆商議設法搭救。侯乃以家藏串龍寶珠質於康茂才當舖，得銀向完顏龍之僕樂兒行

賄，以圖釋放郭廣慶。事聞於完顏龍，將康茂才連同串龍珠抓來，誣康爲盜，施用酷刑，並籍沒其家財，獻珠爲其父老王壽；且將康送交州官治罪。被完顏龍割手、剜眼之民婦，全至州衙申訴，樂兒又送康茂才至，徐達不能違反良知，入民於罪，樂兒遂帶一廚役來接任州官。此時民情激憤，徐亦別無選擇，乃起義反完顏龍，而完顏龍亦適與朱元璋交戰敗績，眾百姓擒其父子，斬首示眾，奉徐達爲徐州王。

這齣戲由吳幻蓀動手改編，不但結構謹嚴，穿插緊湊火熾，而且極富民族意識。這時已經進入抗戰第二年，北平是淪陷區，頗有聯合民眾抵禦外侮的含義。角色分配是：馬連良——徐達、郝壽臣——完顏龍、張君秋——剜眼婦、芙蓉草——剁手婦、馬富祿——花婆、葉盛蘭——康茂才、李洪福——侯伯清、馬春樵——郭廣慶、高連峰——樂兒、賈松齡——老王。梆子演法，徐達、花婆、康茂才、郭廣慶、侯伯清五個角色臉上全要鈎紅，所以叫做「五紅圖」。

「串龍珠」裏，徐達扮相是忠紗、黑三、藍官衣。這件藍官衣是新製的，用藍軟緞，鑲寬銀色貼邊（一般都用黑貼邊，）顏色鮮明漂亮。勸農一場，唱一段西皮慢板。完顏龍欲斬郭廣慶，徐達勸阻講情時，一方面敷衍完顏龍；一方面示意郭廣慶。有一段二黃倒板、迴龍、轉原板、叫散。邊唱、邊做，把父母官疼顧百姓的心理，表達無遺。公堂一場，百姓紛來哭訴申冤，呼天怨地，此時有幾句西皮搖板，

也是唱做並重。造反起開打，徐達就改穿香色繡萬字的箭衣了，當然也是新製。

郝壽臣的完顏龍，勾油黃三塊瓦臉、戴倒纓盔、黑紮、黃馬褂、戰裙。橫暴粗獷，叱咤風雲，此角除郝外不作第二人想。

張君秋的剜眼婦，全身縞素，出場有一段西皮原板。

芙蓉草的剁手婦，大頭，青褶子，唱有幾句搖板。

馬富祿的花婆，揉紅臉，戴紅耳毛，手使鋼叉。

葉盛蘭的康茂才，戴鴨尾巾，素花褶子，被完顏龍拷打時，走搶背乾淨俐落。

李洪福的侯伯清，黑三、青素箭衣、軟羅帽。

馬春樵的郭廣慶，揉黃臉、青素箭衣、硬羅帽。

高連峰的樂兒，官帽、小臉、箭衣馬褂。

賈松齡的老王，鉤老臉、穿女蟒，出場唱四句梆子。

民國二十七年四月二十三日，「串龍珠」首演於新新戲院，上座滿坑滿谷，觀眾反應熱烈，這都不在話下。不知什麼人報告日本佔領當局，說戲詞過於刺激，有反日思想。事實上，在完顏龍狩獵踏壞田禾一場，確有類似「百姓倖能生存，已屬萬幸，欲汝生則生，欲汝死則死」之念白，不啻為日軍佔領華北暴政之寫照。馬連良當時習慣，新戲出籠全連演兩天，（程硯秋也是如此）。第二天清晨，日本興亞

院，特務機關，就訂了晚上幾個包廂，名為看戲，實則審查。特務機關的日本人，只通曉普通華語而已，興亞院中人，則對中國文化都稍有研究的。當天下午起，馬連良與吳幻蓀即大為緊張，研求對策。筆者是連看兩晚的。當向幻蓀兄建議，次晚唱詞念白千萬一字不能動，因為知頭天晚上沒有人錄音呢？（那時已有鋼絲錄音了，但極為少數，且係公用。）設若對照不符，那刪去的詞句就表示心虛了，質問起來，就無詞以對了。只是演員在做派神情方面，收斂一些就是了。幻蓀頗以為然，並關照全體演員照辦。於是四月二十四日晚上，郝壽臣的跋扈囂張減色了，正面人物的慷慨激昂也沖淡了，戲沒有首夕精彩了。馬連良戰戰兢兢的演完戲以後，次日上午接到佔領軍命令，此戲禁演，但是不見諸明令，給劇團留點面子。事實上，日本人怕公開發表，倒反引起人注意，而大家都來看這齣反日的戲了。當時太平洋戰爭還沒有爆發，日本人勢力還不能到達租界。馬連良不久以後到天津中國大戲院演唱的時候，因為院址在法租界，所以「串龍珠」連演多場，場場滿座，天津觀眾大飽眼福。這齣戲是馬連良所有新戲裏，最富有政治意義的一齣戲。

2.「春秋筆」。這也是譯自梆子而加以改編的一齣戲。山西梆子演全部的名為「歸元鏡」，陝西梆子只演前部名為「燈棚換子」。陝西秦腔易俗社在北平長安戲院演過一個時期。演這一齣，飾張恩的老生駱秉華，失子後用腳猛跺臺板，這就是鄉

土派的演法了。

劇情是王彥丞和檀道濟的故事，按檀道濟「唱籌量沙」是見諸史實的佳話。王彥丞有一子，上元節由僕人張恩抱往燈棚觀燈，檀道濟有一女，檀妻思子心切，命蓋婆在上元節晚，到燈棚伺機換一男嬰回來。張恩為蓋婆所愚，王子被檀女換去，回府對王夫人難於啓齒，經家婢（張妻）發現後，王夫人不忍荷責，反予張恩銀兩，令其逃走。張恩遠走他鄉，改名換姓，作了驛丞。未幾，王彥丞為徐羨之陷害，發配他鄉，途中夜宿館驛。張恩自差官處得知犯官即係恩主王彥丞，五內如焚，急圖搭救。不料當晚校尉趕到，奉旨將王彥丞斬首解京。張恩為贖失卻公子之愆，報主人不加罪之恩，遂請差官周全，毅然代王彥丞至軍中為檀道濟佐理軍務，且用「唱籌量沙」之計，示敵以軍糧充足，敵軍撤去，檀、王還朝，因誼屬通家，互見妻兒，王彥丞見檀子所佩歸元寶鏡乃自己傳家之寶，至此換子真相大明，王子檀女各自歸宗，檀、王二家結為秦晉之好。

「春秋筆」的演員陣容是：馬連良——前張恩，後王彥丞；張君秋——王夫人，劉連榮——檀道濟，葉盛蘭——差官，馬富祿——驛卒，李洪福——前王彥丞，林秋雯——家婢，蓋三省——蓋婆，馬世嘯——校尉。馬連良的主戲在前張

恩，扮相是青箭衣，羅帽，和「一捧雪」的莫成一樣。在燈棚被人把公子換去以
後，惶急、追悔；回府見王夫人，慚愧、內疚，全以做表的神情層次分明取勝，具
有內心表演。「殺驛」一場，是全劇高潮。飾驛丞出場時，圓翅紗帽，穿著官衣，
唱「狂風日落烏鴉噪……」四句西皮搖板轉快板，已有山雨欲來風滿樓的氣氛。差
官押王彥丞到，葉盛蘭的扮相，採自「三家店」裏的王舟。張恩聞聽押解犯官乃是
王彥丞，驚愕詢問差官，一段「未曾開言淚汪汪……」的流水，套自「奇冤報」公
堂上劉世昌的唱，卻歌來嘈嘈切切，感情充沛。下面劇情發展，愈來愈緊。驛卒來
報京中又有校尉到來，馬富祿鈎個黑白分明的歪臉，念白怯口，聲音響堂，真是少
許勝多。馬世嘯的大校尉兇悍火爆，氣勢有如疾風驟雨。張恩看公文，暈厥，醒來
唱四句調底（低八度）原板，第三句半起才歸調面，這是套自「轅門斬子」楊延昭
聽說穆桂英來到的唱法。千古文章一大抄，只要運用得法，信手拈來全是佳句，編
戲也是一樣，套得自然就好。最後決定替王彥丞一死，以報深恩，懇求差官，聲淚
俱下，更佐以水袖、甩髮、跪步各種功夫，極為動人。臨死時把紗帽置衣架上，以
便使人有驛丞掛冠而去的印象，設計之新巧，具見吳幻蓀匠心獨運。這一場戲，比
「一捧雪」的薊州城和法場，緊湊、火熾、而吃力，真是精彩萬分。後面飾王彥
丞，就是賣幾段唱兒了。

民國二十八年元月一日、二日，「春秋筆」在新新戲院首次推出。首演之夕，出了一點小毛病，幸虧及時掩飾，未被觀眾發現。原來在「殺驛」一場以後，馬連良改飾後王彥丞，化妝改名，由差官陪同，逃亡奔往前方檀道濟軍營。這一場是悶簾二黃倒板「離店房逃至在天涯路外」。二人上場後，馬接唱迴龍腔「我好比喪家犬好不悲哀」。下面再接原板「到如今家投有國難在……」四句，然後差官接唱。一日晚上，因爲初演關係，馬連良唱迴龍腔「我好比喪家犬」以後，後四個字忘了，張不開嘴，他用眼一瞪葉盛蘭，葉極機警而反應快，因爲他知道戲詞，馬上接唱「好不悲哀」，並且耍了一個巧腔，獲得熱烈掌聲。臺下觀眾，因爲初見此劇，還以爲原排如此，迴龍腔由老生、小生合唱，生面別開呢！其實，卻是馬連良臨時忘詞，葉盛蘭當場救火。這個情況發生的時候，千鈞一髮，只有一兩秒的時間，臺上的喬玉泉（打鼓佬），和楊寶忠（琴師），都驚愕得張著大嘴，幾乎不知所措了。葉盛蘭之急智與勇氣，難得而可佩。而也可由此證明，唱戲非用好配角不可，必要時他有能力可以救你的命也。

前文說過，馬連良、程硯秋二人，新戲首演全連唱兩天，而首演之夕，必在前排第二排中間留幾個好座（第一排離臺太近，武戲時吃土），邀請劇評人看戲來「摘毛兒」（梨園術語，就是請挑毛病，批評指教之意。）那時被邀出席的有汪俠

公、景狐血、陰偶虹諸君，筆者也追隨驥尾，敬陪末座。馬是由吳幻蓀招待，程是由杜穎陶招待。「春秋筆」首夕散戲以後，吳幻蓀請教大家意見。汪、景、翁諸位都世故很深，連誇極好，無懈可乘。筆者那時還年輕，禁不住人家敦促，就率真地對張君秋的王夫人，表示點意見。第一，那天他唱上落座以後，拿起針黹來做，再等王彥丞唱上回府。筆者認為，在劇臺上表演縫紉，以平民婦女且花旦應工者為宜，如「拾玉鐲」之孫玉姣，「烏龍院」之閻惜姣，王夫人係貴婦身分，又是青衣，以看書比較合適。第二、張君秋那天穿藍帔，頭上包一塊粉紅色包頭，筆者也認為改用翠綠色包頭較為色彩調和。吳幻蓀誠懇接受，轉告馬連良也欣然同意，第二天再去看，張君秋已經改正如儀了。筆者所以舉此事例，只在證明，凡是有修養的大角兒，都是虛懷若谷，接受批評，因此才隨時進步，以趨成功的。梅蘭芳、馬連良、程硯秋無不如此。如果所會不多，而且故步自封呢，那當然成就也不一樣啦。

3.「臨潼山」。這是採自隋唐演義，秦瓊義救李淵的故事。演員分配是馬連良——李淵，張君秋——竇太真，劉連榮——楊廣，李洪福——秦瓊，蕭長華——解差樊虎，葉盛蘭和馬春樵飾楊廣帳下追趕李淵的俊醜二將。這齣戲也是吳幻蓀根據老戲改編，但是演出效果不好。馬連良曾赴兗州考據李淵服飾，新繡黃靠，用四方

靠旗，於史有據；而此劇失敗就壞在方靠旗上了。戲臺上武將紮靠，背後四面靠旗都是三角形的，這樣動作方便，起打時也俐落。揹上四面四方靠旗以後，不但比較笨重，轉動不靈活；而起打時所佔空間較大，對方也不敢靠近他，怕碰了靠旗，於是就顯著鬆懈了。要知道歷史與戲劇是兩回事，戲臺上的服飾，是一種表現劇中人身分的方式，國劇服裝，全是明朝體劇，演漢、唐、宋、元故事也如此。演清朝故事也如此。彭鵬、施世綸全是清朝官員，按說服飾應該頂子、翎子、袍褂，和「探母」的國舅扮相一樣了，為什麼仍舊穿蟒戴紗帽呢？這就是國劇服飾程式問題了。馬連良聰明一世，懵懂一時，他辦了方靠旗這麼一件糊塗事，頭一場演完就後悔了（這齣戲是二十八年十一月二十八日首演的。），因此，首演兩場完了，就掛起來不再唱啦。

倒是這齣戲的配角，有兩處精彩表現，一是蕭長華的樊虎，以前有齣老戲演秦瓊發配故事（不是「夜打登州」）他曾唱過，因此駕輕就熟，押解秦瓊那一場戲，新戲演來就像老戲那般自然熟練，老伶工火候的確不凡。另外是葉盛蘭的靠將（不用方靠旗，一笑！）起打時摔個「播浪鼓」，非常乾淨俐落，具見武功堅實。

4.「十老安劉」。這是馬連良在大陸淪陷以前，所排的最後一本新戲，時在民國三十一年，張君秋已經脫離扶風社，自己挑班了。劇情包括「賺蒯通」、「淮河

營」、「監酒令」、「盜宗卷」、「呂后焚宮」。演員陣容是馬連良——前蒯通、後張蒼，李玉茹——呂后，劉連榮——劉常，葉盛蘭——劉章，馬富祿——欒布，李洪福——前李左車（原排此角係老生扮，後來才改爲花臉的）、後陳平，馬春樵——田子春。

馬連良的蒯通，頭一場從「大邊」（下場門）上，白滿，穿帔，拄拐杖。故欒布賺往見劉常，在「鬼門關」和「淮河營」兩場，有幾段流水、散板的唱，俏皮靈活，現在還很流行。見劉常有大段念白，極其齒鋒舌劍、強詞狡辯之能事。

劉連榮飾劉常，上高臺（用四張桌子搭成，上設大帳），虎跳龍驤，氣勢雄偉。

「監酒令」一折，普通演法，劉章夜巡宮牆時，上四龍套，劉章穿白蟒上唱二黃三眼。在「十老安劉」裏，上四龍套，四校尉手提四個二尺高、三尺寬，大紅色的圓肚氣死風燈。葉盛蘭的劉章，白蟒外加披紅斗篷，上戴紅風帽，全場電燈熄滅，只有臺上的紅色燈光，和臺下往臺上打的白色燈光，真有「微風起，露沾衣，銅壺漏響；披殘星，戴斜月，巡查宮牆」（劇中二黃倒板轉迴龍原詞。）的氣氛，而這就是扶風社精神，使得觀眾覺得舞臺面「美」。

下面是呂后陞殿，火焚宗卷了。李玉茹的呂后，鳳冠蟒袍，扮相一如「大保國」

的李豔妃，給她安排上場有一段慢板的唱。以次全是老路「盜宗卷」演法，此劇原係馬連良撒手鐧，馬富祿又趕一個老旦張夫人，馬崇仁飾張秀玉，臺下父子在臺上也扮父子，尤稱佳話。

最後諸劉勤王滅呂，呂后焚宮時，正面設宮城布景，李玉茹在城上有段快板的唱。張蒼再上，同場也有一段快板，此時張蒼的扮相，戴改良軟相巾，就有點像「六國封相」的蘇秦了。

四、拿手的好戲

馬連良的戲路很廣泛：以他個人為主的拿手戲，有「三字經」，除了一個小花臉以外，可以說是獨角戲。「鐵蓮花」，即「掃雪打碗」是衰派老頭兒戲。「九更天」又名「馬義救主」。

與旦角合作的戲，除了在上文所談，他與花旦合作的「坐樓殺惜」稱為一絕以外；與青衣合作的戲，如「打漁殺家」、「遊龍戲鳳」，在扶風社演是張君秋合作，在大義務戲中，自余叔岩退隱以後，就是他與梅蘭芳合演了，其份量可知。在扶風社與張君秋合演的還有「寶蓮燈」、「桑園會」，照例都演雙齣。唯有「三娘教子」

是在張君秋貼「全部王春娥」時演出，馬只演這一齣，算是捧張君秋的了。

和小生合作的戲，他與葉盛蘭合演的「借趙雲」、「打侄上墳」、「八大錘」都是上乘之作。

另外位大家所熟知的馬派拿手戲，其實都是群戲，只因為扶風社人頭整齊，眾星捧月，便成了馬連良的招牌戲了，而這就是他的聰明過人之處。

「借東風」，實際這齣戲裏最累的是小生所飾的周瑜，魯肅與孔明的戲加在一起，都沒有周瑜的份量重。再佐以曹操、蔣幹、黃蓋都是好角，自然被觀眾歡迎了。

「龍鳳呈祥」，喬玄與魯肅，也並非繁重，有孫尚香、劉備、趙雲、張飛、孫權、周瑜、喬福的合作，才算好戲。

「法門寺」，這是扶風社在北平常貼的日場戲，因為宋巧姣、劉瑾、賈桂、劉媒婆都是硬配，自然生色。

「四進士」，馬連良的宋士杰，戲份量稍重，也不算太累，但是有好楊素貞（黃桂秋、張君秋）、好顧讀（郝壽臣、劉連榮）、好萬氏（小翠花、馬富祿）、好田倫（姜妙香、葉盛蘭）、好毛朋（曹連孝、李洪福），這齣戲當然有號召力了。

還有兩齣輕鬆小戲，也是馬連良喜歡演的：一是「胭脂虎」，又名「會稽城」

或「元帥帶馬」，但石中玉必是小翠花或芙蓉草他才唱。一是「打嚴嵩」，但嚴嵩必是郝壽臣或劉連榮他才唱。（義務戲中他常與侯喜瑞合作這一齣。）這兩齣戲不累反討俏，再加個小戲雙齣，必然上座滿堂。

在扶風社當家且角青黃不接的時候，就是林秋雯不堪大用，張君秋尚未加入那段時期，馬連良常貼一些輕易不動的老生戲。如「戰樊城」，他飾伍員，李洪福伍尚，馬春樵武城黑。「洪羊洞」，他飾楊六郎，馬富祿反串孟良，劉連榮焦贊，李洪福令公魂子「渭水河」，他飾周文王，馬富祿反串姜尚。「摘纓會」，李洪福伍尚，李洪福王平。這幾齣戲馬連良完全按老路子唱，很林秋雯姜妃，葉盛蘭唐姣，馬春樵先蔑，馬富祿向老。「失空斬」，他飾孔明，郝壽臣馬謖，馬富祿反串司馬懿「渭水河」、「摘纓會」的扮相臺少新腔。「戰樊城」、「洪羊洞」沒有什麼特色。「失空斬」。坐帳時運籌帷幄，指揮風都十分好，雍容華貴，帝王氣象。最好當推「失空斬」若定。三報一場，由詫、而驚、而慮，層次分明，不失丞相身分。城樓「我本是……」一段三眼，好整以暇，二六那段，則手揮目送，流利自然。最後斬謖之憤怒、憐才、悲愴，全有交代。套用電影的語法來說：「理智感情的交戰，全有高度深刻的內心表演。」可稱聲容並茂，已入化境。除了余叔岩、孟小冬以外，絕非譚富英、楊寶森、奚嘯伯能及。配以郝壽臣的馬謖，他是花臉最善做戲的魁首，兩人

在斬謖一場，不知落了多少滿堂彩。

五、成功的因素

1. 重視配角。扶風社的陣容，前文談過，此處不必贅述。他還有兩位很得力的長期專用配角，不搭別的班，（有如程硯秋班的曹二庚、文亮臣。）一位是高連峰，是他富連成同科的師兄弟，工小花臉，在扶風社裏專應二路活兒，像「打漁殺家」的丁郎兒，「四進士」的一趕三（劉二混、看堂的、師爺）等。「黃金臺」和「盜宗卷」裏的「燈籠桿兒」（即是手持燈籠的家院和衙役），都是他的活兒。上文談到「火牛陣」裏馬連良的踢燈籠絕技，固然他踢得好；但是衙役如果遞的不是地方，馬連良也就踢不準了。這和武旦打出手一樣，下把的遞傢伙關係很重要，如果遞得不是地方，武旦多好，也打不出去，踢不準的，所以「配角兒」的確非常要緊。

再有一位是馬春樵，係馬連良的本家大哥，在「馬連良獨樹一幟」的「家世」部分就提到他了。他是梆子班出身，後習二黃，肚子非常寬綽，老生、武生、紅生、花臉都能來，而且還頭頭是道。像「一捧雪」的戚繼光（老生），「甘露寺」

的前趙雲（武生），「三顧茅廬」的關公（紅生），「三家店」的史大奈（花臉），都是馬春樵應工，他可算扶風社的「百搭」。

馬連良對於羅致人才，有他一套方法，就是訂立合同，使你安心長期與他合作，這在梨園界是史無前例的。因為過去戲班用配角，也和目前電影界獨立製片一樣，常聚常散，沒有基本演員制的。一般演員都以能搭扶風社為榮，如今搭上，而又是長期飯票，那能不樂予參加呢？但他也分對象，葉盛蘭還沒有出科的時候，馬對葉就認為才堪大用，前途無量了，所以就爭取他到扶風社。葉盛蘭自然受寵若驚，從此死心蹋地地追隨馬連良，雖然他一度短期挑班，但是扶風社有戲，他還乖乖回去做配角。楊寶忠改行操琴，馬怕被別人搶去，就訂了合同長期合作。張君秋乍露頭角，也怕被譚富英等別的老生搶去，就訂了四年合同，且認為義子，這都是高明的手段。

劉連榮被梅蘭芳倚重甚殷，馬富祿是小翠花的左右手，他怕訂合約使劉、馬二人中間為難，就口頭保留長期合作。好在他們全是富連成社同學，誼非尋常，而且也不肯放棄扶風社的。遇見梅蘭芳、小翠花有戲時，馬就使劉、馬二人請假，在扶風社由別人瓜代，馬富祿常由老師蕭長華代理；劉連榮不在，則特請郝壽臣演一場，（如前例之「失空斬」。）

扶風社的「五虎將」原是馬（連良）、張（君秋）、葉（盛蘭）、馬（富祿）、劉（連榮）的，後來怎麼劉連榮會換為袁世海呢？這裡面有個很少人知道的內幕。

袁世海這個人絕頂聰明，劇藝上先學侯（喜瑞），後宗郝（壽臣），且傳郝氏衣缽，沒有出科就大紅大紫了。但是他專喜在臺上以噱頭取勝，私底下權勢慾望很大，喜歡弄權、生事、製造是非，在李少春、李世芳班裏，都生了許多事。他打算進入扶風社，蓄志已久，但是有劉連榮在那裏長期演唱，不是輕易能動的，他便許李華亭（扶風社管事人）以利，圖謀取劉而代之。

馬連良用劉連榮已久，雖然明知袁世海在臺上有俏頭，比劉連榮的規矩老實能更為生色，但是與劉誼屬同科師兄弟，不忍停他的生意，所以當李華亭進言時，考慮半天，說：「你們去辦吧，可是要自然，不能使連榮太難堪了。」

按「龍鳳呈祥」這齣戲的舊例編制，當家花臉飾張飛，在「闖帳聽琴」一場以前，還有個單場。後面再演迎接劉備、孫尚香回來的戲。孫權由副淨扮演。郝壽臣、侯喜瑞在義演裏都飾張飛。馬連良的「龍鳳呈祥」，為了節省時間，把後面張飛單場取消，只演「聽琴」；同時，因為孫權與喬玄有同場的戲，就派當家花臉劉連榮飾孫權，而以馬春樵飾張飛了。袁世海就在這上面動腦筋，他教給李華亭一套話，等到有一天貼「龍鳳呈祥」時，李華亭便去找劉連榮說：「觀眾的反應，您的

張飛好，是正工；可是您的孫權也好，也不能換人。這麼辦！從這一次起，您演『龍鳳呈祥』飾前孫權後張飛好了」論時間，「甘露寺」相親完了，孫尚香洞房有一大段唱，還有休息，孫權來得及洗臉再勾張飛臉來趕扮的。論情理，劉連榮不是老闆馬連良，須要一趕二飾喬玄、魯肅。他是搭班的演員，只能應一個活兒或張飛、或孫權，沒有一趕二的必要，並且梨園行也無此先例。所以劉連榮當時沒答應，說：「要讓我來張飛，可以；不過孫權要另派別人，沒有一個人唱兩個活兒的。」李華亭說：「好，再說吧！」其實，劉連榮已經中計了。

按梨園行規，演員雖明知那一齣戲裏有他，但是還以演出當天接受「交通科」的催戲通知爲準。就如同現在電影界演員，明知在某部片子裏有他的戲，但哪一天拍哪一場？內場還是外場？仍以接劇務的通告爲準。到了「龍鳳呈祥」演出這天，劉連榮一天沒有接到「交通科」通知，他當然也不好意思晚上到戲院去，就託朋友去看看戲，到底怎麼回事？等散戲後朋友回來一說，劉連榮差點沒有氣炸肺，原來戲院當場通告：「袁世海飾前孫權後張飛」，等於他把兩個活兒接過去了，而劉連榮無形中被炒魷魚了。因爲劉連榮有話在先：「一個人不能唱兩個」。如今有一個人能唱兩個了，他自然沒有話說，也沒有立場來爭了，這就是袁世海的陰謀詭計。

他雖然進扶風社之志得逞，卻也給自己留下了惡例，以後不但在馬連良班如此唱

法，李世芳班裏他也得唱倆了。

有一次馬富祿隨小翠花到上海去了，扶風社貼出「打漁殺家」，如果湯勤、蔣幹、張文遠，可以找蕭長華替馬富祿，而且比馬還好。這大教師一角，蕭先生歲數大了，就不適合啦。按當時「戲份兒」來說，馬富祿拿二十五元，花二十元就可以找茹富蕙或孫盛武來替工，成績也不會差。但是馬連良卻別出心裁，特約葉盛章飾大教師，花了「戲份兒」四十元，是茹、孫的一倍。葉盛章的教師爺很少露演，何況他有武功，討漁稅那一場還可以露幾手，因此，消息傳出，轟動戲迷，那天賣座滿坑滿谷，因爲葉盛章客串而多賣了百兒八十張票，馬連良名利雙收。觀眾看完戲都說：「今天馬連良的『打漁殺家』太好了，是葉盛章配的蕭恩。」可見葉盛章多好，還說：「今天葉盛章主演的『打漁殺家』，馬連良配的教師爺。」絕沒有人這麼是綠葉，榮譽還是歸於馬連良，這就是他重視配角善於運用之處了。

2. 場面整齊。馬連良的場面陣容，全是精選人才。打鼓佬是喬玉泉，人稱喬三，在武場界的資格僅遜於杭子和，而高於白登雲。點子準，尺寸穩，「撕邊兒」尤爲絕活（有稱爲「絲鞭兒」的，是連續不斷的一種小鼓聲音。）馬連良的身上邊式，臉上有戲，仗他鼓楗子的陪襯幫忙不少。喬與馬合作多年，三十六年病逝，連良痛哭失聲，如失左右手。打鼓佬後換爲裴世長，比喬三便差遠了。打大鑼是馬連

貴（連良的兄弟，馬榮祥的父親），他是「大鑼界」的王牌，從規矩熟練裏，能打出靈活俏皮勁兒來。

馬連良出科以後，最早的胡琴是胡三（胡素仙之弟，坤伶胡菊琴的父親）。以次換爲趙桂元。趙的好處是托的嚴，後來連良大紅，趙就拿蹻了，因此換爲楊寶忠。楊加入扶風社，馬連良如魚得水，馬腔愈發動聽。以後二人因爲種種原因失和，寶忠離去，馬就改由李慕良操琴了。月琴是高文靜，高是月琴界的魁首，指法、手音全好，彈得絲絲入扣，與胡琴配合起來，其作用有如旦角的二胡配合胡琴，使唱的人舒服，聽的人悅耳。

3. 演出美化。馬連良演戲，一切唯美是尚，從個人推廣到團體，以至整個舞臺面。扮戲他講究「三白」，就是「護領白」、「水袖白」、「靴底白」。扮戲以前一定要理髮刮臉，並且推己及人，要求扶風社同仁全體遵行。在後臺，他準備兩個人，一個專管刮臉，一個人專管刷靴底。他的扮戲房裏，有專人管熨行頭、熨水袖，戲裝早準備好了，掛起來，那麼穿在身上就沒有縐褶的痕跡了。對龍套都要求刮臉，抹彩、正式扮戲。所以扶風社的全體演員，使人看起來都乾淨、清爽、美觀。

他個人的行頭，更是特別考究。質料方面，多方尋求，有一年故宮拍賣綢緞，他買了許多大內的料子，存起來慢慢做行頭。在顏色方面，他提倡用秋香色、墨綠

色、（如「甘露寺」喬玄的蟒。）奶油色，（如「打漁殺家」蕭恩的抱衣。）看起來漂亮得很。對行頭的式樣和剪裁，他也有研究心得，戲臺上的馬褂，傳統做法都是身短，袖肥，透著肥大款式不俐落，他卻把馬褂做得身稍長，袖較瘦，就顯得好看多了。不過他穿馬褂的戲不多。「武家坡」、「汾河灣」，「探母」不常唱，「借趙雲」和「漢陽院」的劉備還可偶爾見到。

在個人服飾，同仁扮戲，都美化了以後，民國二十六年他與蕭振川、萬子和集資合作，在北平西長安街蓋個新新戲院，除了自有一個演出理想的場所以外，在舞臺上他設計了一份「守舊」，（就是臺上的大幕。）是五片制，米黃色綢子所製，中間那一大幅，繡上棕色的漢武梁祠圖案，上掛沿幕，下垂黃色穗子，並且橫懸五個小宮燈。臺前兩旁，用紗幕把場面人員圍起來，不使臺下看著雜亂無章。紗幕上是藍色雲龍。從新新開幕那天起，把外邊圍幕拉開，觀眾一看這舞臺形象，便熱烈鼓起掌來了。馬連良出外，當然也帶著他這份大幕；天津中國戲院老闆孟少臣，對這個大幕愛得不得了，幾次三番說項，請馬連良讓給他，一直到過了半年以後，馬連良情不可卻，照原製價加此錢讓給孟少臣。白掛了半年還賺點錢，馬連良的美化舞臺，就有如此的成功。

各位讀者，到戲院裏去品評音韻，考究字眼，講求板槽的內行顧曲家，少之又

少。大多數觀眾，都是爲聲色視聽享受，存著娛樂目的而去的。馬連良的戲，唱腔悅耳，做表認眞，服飾、舞臺，處處美化，使人賞心悅目，每個階層全有。論歷年票房，馬連良與梅蘭芳在伯仲之間，無數字可考；論唱片，他爲生旦行之冠。馬連良灌了六十張，一百二十面；梅蘭芳灌了五十九張，一百一十八面。另外有梅、馬唱的「打漁殺家」、「探母回令」、「寶連燈」兩張四面，如果兩人平分，那麼馬灌了六十二張，梅灌了六十一張，還少他一張呢！

予觀看了。所以馬連良的觀眾最普遍，士農工商，男女老幼，自然大家趨之若鶩，樂

六、弟子和傳人

馬連良正式收的徒弟一共六位。民國十年，他收李萬春爲弟子，那年李萬春十一歲，馬連良也才二十一歲。民國二十四年春，在長沙收李慕良、朱耀良爲弟子。李慕良原唱老生，先余後馬，「慕良」的名字，就是傾「慕」馬連「良」。這一期演完了，馬連良就把李帶回北平，加以深造，沒想到後來成了他的末期琴師。那年冬天，又收了北平戲曲學校的王和霖、王金璐二人爲徒。民國二十九年，收言菊朋的兒子少朋爲徒，是他關山門的最後一位弟子。

六個弟子中，學馬最像的，當推言少朋，他私淑連良多年，幾乎到入迷狀態了。他的馬派身段，小動作都很像，就是沒有嗓子，為一大憾事。其次數王和霖，也有幾分馬味。李慕良精於琴，臺上的表現倒不為人知了，他也很少露演。至於李萬春、朱耀良、王金璐的拜馬，也就屬掛號性質，實際上沒有學什麼戲的。

至於私淑馬派的人，他的堂弟馬最良有幾分似處，扮相也是馬家面孔。周嘯天以學馬自居，其實差得很遠，只有一齣「夜打登州」馬派戲，還是野狐禪。奚嘯伯先學馬，又學言，後又宗余，變成四不像。李盛藻學馬變了樣，走火入魔。天津丑票金鶴年之子金伯吟，雖在中原公司妙舞臺和春和戲院當底包，卻學馬甚篤，偶有似處，外號「假馬連良」。在馬連良身陷囹圄期間，北平天橋有個梁益鳴，專唱馬派戲，城外的商人因為看不到馬連良，就拿他稍過過戲癮，經大家一鬨，居然能到內城長安戲院唱了兩期。但是經馬連良的長期戲迷一看，梁益鳴一臉橫肉，一身俗骨，窮喊亂做，貧俗可厭，他居然號稱「天橋馬連良」，實在糟塌馬連良這三個字，頭一場八成座，第二場半堂人，第三次就沒法唱了，從此也就銷聲匿跡了。可以說，馬連良沒有真正傳人，馬派劇藝，到他及身而止了。

七、南麒北馬的由來

民國二十年，天津法租界馬家口，開了一家春和戲院，當時已經是新型的戲院了。老闆管興權，約角人李華亭，開幕戲要隆重一點，李華亭就把上海的麒麟童，北平的馬連良，約來天津合作一期。這是大手筆，也是驚人之舉，就可見李華亭的才華不凡了。那一期兩人合作一共五天，然後馬回北平，麒麟童又單獨演一期才回上海。（所露戲碼有「九更天」、「蕭何月下追韓信」、「甘露寺」〔南方路子，五音聯彈的〕等。）麒、馬兩人合作的戲有「八大錘」，麒麟童反串小生陸文龍，馬連良王佐。「火牛陣」，麒麟童反串小生田法章，馬連良田單。「十道本」，麒麟童褚遂良，馬連良李淵。「一捧雪」，馬連良莫成演到法場，麒麟童接演「審頭」的陸炳。「借東風」，麒麟童全部魯肅，馬連良孔明到底，唱到「借風」。在安排戲碼上，兩個人的戲要均衡，李華亭也煞費苦心，除了麒麟童喜歡反串小生那兩場，二人無分輕重以外；「十道本」則兩人一重念白一重唱工。「一捧雪」那天「審頭」麒麟童大軸，「借東風」那天就馬連良「借風」壓臺了。那一年麒麟童三十八歲，（他是光緒二十年生，屬馬，今年如果健在，已經八十四歲了。）馬連良三十一

歲。從此便開始了「南麒北馬」的說法。後來又在上海天蟾戲院合作過一次，這「南麒北馬」就更馳譽全國了。如果論劇藝成就的話，兩個人各有千秋，是無從比較的。

八、一生得失關鍵

馬連良劇藝自成一家，為人聰明善於肆應，按說應該一帆風順，福壽全歸的，可惜他一輩子兩大關鍵，吃虧都在抽大煙上。

梨園同仁有阿芙蓉癖的非常普遍，他們只取其提神之小利，卻忘了成為痼疾之大害，真是飲鴆止渴，愈陷愈深。

民國二十年九一八事變，東北失陷，二十一年，日本人在東北成立偽政權「滿洲國」。民國二十六年蘆溝橋事變，抗戰軍興，華北淪陷，隨後日本人又成立華北偽政權「臨時政府」。抗戰期間，淪陷區人民，大多數不能追隨政府進入大後方；為生活關係，給日偽機構作小事的人，政府並不以漢奸目之，除非為敵作倀賣國求榮者不赦。在二十六年以後，三十四年以前，梨園界人為生活關係往東北去演戲的，如金少山、李少春全去過，那是民間活動，勝利以後，政府對金、李二人並未

加罪。

民國三十一年，偽「滿洲國」政權成立十週年，偽總理張景惠，請華北偽「臨時政府」派遣演藝使節，前往慶賀，條件是除了包銀以外，還有大部分煙土。當時北平煙土很貴還不好買，馬連良貪圖這一批關東土的便宜，便以「華北演藝使節」的官方代表身分，到東北去演了一期戲。

三十四年抗戰勝利後，此事被人檢舉，馬連良遂以漢奸罪入獄。後經回教協會理事長白崇禧將軍等人緩頰周全，在三十六年才脫離囹圄之災。一年多已經負債纍纍了。經馬太太陳慧璉再三向張君秋懇商（他們原有義母義子之誼），與馬在上海中國大戲院合作唱一期，歷時四個月，營業不衰，馬連良把債全還了，這才緩過一口氣來。這是為抽大煙吃的第一次大虧。

民國三十七年冬，大陸局勢逆轉，馬連良有了前車之鑑，對出處要慎重從事了，就從上海到了香港，在那裏打出路。初到斯地，他是京朝大角，當然轟動一時，但是香港居民是廣東人天下，大眾娛樂是廣東戲，在香港肯聽賞國劇的上海人太少，日子長了就不能支持了。他甚至找票友焦鴻英等合作演出，但也只是短期，於是他就淪落在香港，又負債纍纍了。

民國四十年，他打算來臺灣，連同俞振飛的入境手續都辦得差不多了。只是他

尚抽大煙，而臺灣是禁煙甚嚴的，曾託人請示，能否對他抽大煙默許；此事有礙政府政策，當局當然礙難諒解，於是來臺之行，功敗垂成。而中共認為他尚有利用價值，又怕他到了臺灣，就替他還了香港的債，於十月初把他誘迫回大陸了。

起初對他還重用，給與他一些為「京劇團長」等名義，民國五十二年，且曾到香港演出，而行動卻被限制沒有自由了。再回大陸不久，「文革」爆發，老藝人備受摧殘，且曾被迫演出樣板戲「杜鵑山」，和裘盛戎、趙燕俠等三人，全穿現代農民裝，其內心痛苦可知。最後被迫住下房、掃院子，折磨得不成人形，終於五十五年十二月病逝了，享年六十六歲。

假如他沒有大煙的累，民國四十年順利來臺，定會有一番輝煌事業，生活更不成問題。這是他為抽大煙所吃的第二次大虧，而且太大了，提前結束了他的生命。

此文與讀者見面時，是六十六年十二月，正是馬連良逝世十一週年紀念。他如來臺而健在，今年七十七歲，雖不一定還能登臺唱戲，但對啟發後學，復興國劇，還能有很大的貢獻。站在國劇老生界來說，馬連良是一位極有成就的藝人，「獨樹一幟」四個字，他是當之無愧的。

孟小冬與言高譚馬／丁秉鐩著. -- 二版. -- 臺
北市：大地，2008.12
面： 公分. --（大地叢書：22）

ISBN 978-986-7480-98-9（平裝）

1. 京劇 2. 傳記 3. 中國

982.9　　　　　　　　　　　97021906

孟小冬與言高譚馬

作　　者	丁秉鐩	
創 辦 人	姚宜瑛	大地叢書 022
發 行 人	吳錫清	

作　　者｜丁秉鐩
創 辦 人｜姚宜瑛
發 行 人｜吳錫清
主　　編｜陳玟玟
出 版 者｜大地出版社
社　　址｜114台北市內湖區瑞光路358巷38弄36號4樓之2
劃撥帳號｜50031946（戶名　大地出版社有限公司）
電　　話｜02-26277749
傳　　眞｜02-26270895
E - m a i l｜vastplai@ms45.hinet.net
網　　址｜www.vasplain.com.tw
美術設計｜普林特斯資訊股份有限公司
印 刷 者｜普林特斯資訊股份有限公司
二版一刷｜2008年12月

定　　價：250元

12/13 み